Marius Michel del.

COLLECTION PLACÉE SOUS LE HAUT PATRONAGE

DE

L'ADMINISTRATION DES BEAUX-ARTS

COURONNÉE PAR L'ACADÉMIE FRANÇAISE
(Prix Montyon)

ET

PAR L'ACADÉMIE DES BEAUX-ARTS
(Prix Bordin)

Droits de traduction et de reproduction réservés.
Cet ouvrage a été déposé au Ministère de l'Intérieur
en mai 1895.

BIBLIOTHÈQUE DE L'ENSEIGNEMENT DES BEAUX-ARTS
PUBLIÉE SOUS LA
DIRECTION DE M. JULES COMTE

LA LITHOGRAPHIE

PAR

Henri BOUCHOT

BIBLIOTHÉCAIRE AU CABINET DES ESTAMPES
DE LA BIBLIOTHÈQUE NATIONALE

LAURÉAT DE L'ACADÉMIE FRANÇAISE ET DE L'ACADÉMIE DES BEAUX-ARTS

PARIS
ANCIENNE MAISON QUANTIN
LIBRAIRIES-IMPRIMERIES RÉUNIES
May & Motteroz, Directeurs
7, rue Saint-Benoît

A MON BON CAMARADE

AUGUSTE RAFFET

INTRODUCTION

La lithographie a été quelque temps, en dépit de toutes les phrases débitées sur elle, de toutes les consolations prodiguées à son endroit, une langue morte, une langue désapprise, tombée dans le commerce et la routine, comme le latin dans les livres ecclésiastiques ou les classifications savantes. Il ne nous en restait guère qu'un souvenir brillant ; elle fut un météore apparu presque tout à coup et qui atteignit son maximum d'éclat en peu d'années. Depuis, ses difficultés de tirage, la satiété venue de son extrême diffusion, l'invention de procédés nouveaux l'avaient détrônée et mise à rien, je veux dire reléguée en des besognes de pratique dans lesquelles s'étaient perdues les jolies qualités du début ; les dilettantes qui la disaient bien vivante encore et la prétendaient retrouver dans nos affiches historiées, dans nos chromos, dans nos étiquettes, savaient bien que ce n'était plus elle, et que, sauf un miracle, elle était morte et enterrée.

On l'a vu récemment, lors de l'exposition à l'École des beaux-arts. La partie moderne et contemporaine

des œuvres réunies là faisait maigre figure au vis-à-vis des anciennes. C'était, pour continuer notre image, un peu comme ces vers latins aboutés péniblement par les forts en thème d'un collège et qu'on opposerait à ceux de Virgile ou d'Ovide. M. Béraldi, chargé d'écrire une préface au catalogue de cette exposition, disait plaisamment que le meilleur moyen de faire croire à la disparition de la lithographie, c'était de toujours parler de son décès, de sa ruine définitive. Peut-être l'a-t-on ressuscitée en la proclamant bien portante.

Elle était née à son heure absolue, dans un moment de désarroi artistique où, la tradition s'étant rompue des belles histoires du xviiie siècle, une formule manquait pour écrire sa pensée. Otez la lithographie de notre milieu de siècle, et l'art français se fût traîné dans la misère des traductions au burin, dans la gêne de l'eau-forte, parmi les vignettes revêches des premiers graveurs sur bois. Tout l'esprit d'une époque se fût arrêté aux difficultés d'expression, aux contresens des traductions lourdes et empêchées. Peut-être n'eussions-nous connu ni les périodiques d'art, ni les journaux politiques, ni les portraits faciles, ni les livres amusants, ni la curieuse et féconde poussée des talents exaltés par la lithographie, les grands coloristes, les humoristes, les prodigieux et rares esprits qui ont nom Daumier, Charlet, Gavarni et Raffet. La littérature, privée de son commentaire graphique, s'en fût ressentie; la légende napoléonienne n'eût point été popularisée; il eût manqué à cette société française peut-être le meilleur d'elle, ce qui l'éleva et lui donna son expansion extraordinaire. On a dit que Charlet et Raffet

avaient à eux seuls préparé le second Empire chez nous. Ils ont fait mieux, ils ont semé l'esprit, l'entrain, le brio, ils ont inventé quelque chose d'impérissable. Et ne le voyons-nous pas très sûrement, à cette heure, que les tempéraments s'affaissent dans une philosophie maussade et schopenhauérienne, tournée et orientée vers le vice très bas ou les sublimités très fausses, sans plus rien qui égaye, qui relève et émoustille ?

Dans la hiérarchie des arts, la lithographie a droit à une place d'honneur. Elle n'est pas l'adaptation de la pensée d'un créateur par un traducteur plus ou moins adroit, elle est l'œuvre même de ce créateur. Elle est une forme de la peinture originale, reproductible et, par son essence, prime le burin, le bois, l'eau-forte même soumise à des aléas nombreux. Plus que ces derniers, elle autorise les libertés de couleur et de dessin, à cause de sa facile pratique et de ses moyens restreints. Même lorsqu'elle se condamne à redire l'œuvre d'autrui, elle bénéficie d'un charme particulier, d'une tonalité savoureuse que le burin rencontre rarement, et que l'eau-forte ne trouve qu'à force de subterfuges. Dans une étude publiée en 1863, M. le comte Henri Delaborde lui assigne un rang inférieur dans les travaux de reproduction ; en ceci, l'éminent secrétaire de l'Académie des beaux-arts nous paraît un peu sévère. Il nous suffirait de rappeler certains chefs-d'œuvre d'Aubry-Lecomte d'après Prudhon, la *Ronde de nuit* de Mouilleron, les puissantes études de Vernier d'après Courbet, pour assurer à la lithographie la bonne place, même au regard de burins similaires, s'il

n'était délicat de classifier ces choses. Mais, sur le fait de travaux personnels et originaux, elle restera la première, parce que rien ne s'interpose entre la pensée créatrice et sa manifestation écrite. Gavarni traduit par Henriquel-Dupont eût-il encore été Gavarni?

Un fait certain, c'est que toutes nos découvertes contemporaines dans l'héliogravure en creux, en relief, en procédé, toutes nos chimies perfectionnées ne nous ont pas fourni l'équivalent de la lithographie. Le dessin n'en a peut-être pas autant souffert que la couleur, car l'héliographie conserve la ligne, le trait de contour, mais le ton! Il n'y a pas longtemps, le graveur Gillot avait imaginé un papier préparé, susceptible de communiquer au dessin à la plume l'illusion des teintes; on a dû l'abandonner à cause de sa misérable uniformité. D'autres ont tenté la reproduction directe des dessins estompés ou lavés, sans grande réussite. Au lieu des gris nacrés de la lithographie, de ses accentuations à la fois puissantes et douces, ces divers moyens ne fournissent que des épreuves boueuses, empâtées, d'aspect fort désagréable. Leur avantage sur la lithographie est de se joindre au texte sans tirage à part; mais cette supériorité purement commerciale n'a rien à faire en l'espèce. Nous accorderions que, dans le cas de reproductions brutales, comme sont celles d'un monument d'après nature, d'un document à conserver, l'héliogravure en creux est un progrès. Jamais la meilleure lithographie de Bonington d'après un portail de cathédrale ne vaudra, aux yeux d'un archéologue, une planche de Goupil ou de Dujardin. Mais, en ce qui concerne les croquis d'art, la vignette, l'illustration,

pour rendre toute chaude l'idée géniale d'un inventeur de marque, la lithographie jouit d'un indiscutable privilège. On s'avoue très bien que, malgré leur perfection, les Boussod et Valadon n'eussent traduit, pareillement que Raffet sur pierre, les admirables dessins du voyage en Crimée ou de la prise de Rome.

Tandis que tous les autres moyens, burin, bois, eau-forte ou héliographie, ramènent les originaux divers à un type de pratique et les habillent sur le même patron, la lithographie permet à chaque tempérament de s'affirmer, abstraction faite d'ingérences étrangères. A peine fut-elle découverte et adoptée que tout aussitôt des personnalités se marquèrent : Horace Vernet et Lami se séparèrent de Géricault ; Devéria ne ressembla point à Raffet, non plus que Gavarni à Daumier. Supposez les uns et les autres livrés aux graveurs de profession, ils eussent paru coulés dans un moule uniforme ; or les voici aussi abondamment dissemblables que possible. Partis sur la même piste, ils vont au but avec des moyens variables ; leurs phrases particulières ont des accents aussi tranchés que chez nous les hommes de provinces différentes. De tous ces artistes, les uns ont plus de dessin, les autres plus de couleur, d'autres enfin une philosophie plus pénétrante. Grâce à la lithographie et par elle seule, ils contribuèrent à former une école d'artistes ingénieux, sans rivaux ailleurs et qui ont marqué leur forte empreinte à une époque où la peinture et la gravure cherchaient leur voie et ne parvenaient point à s'affranchir des redites traditionnelles ou des puériles exubérances de l'art nouveau.

On leur a maintes fois reproché de s'être attardés aux petites choses de la vie, aux très menus faits, comme si l'art avait à compter seulement avec les épopées. Le temps n'est plus où ceux-là seuls valaient qui nous montraient, dans leurs compositions héroïques, les guerriers de Romulus ou les combattants de Sparte. L'opinion s'est orientée tout aussi bien vers les peintres de genre contemporain; et si nous nous prenons à revenir en arrière, ne voyons-nous pas chez nous Watteau, Gravelot, Moreau, Eisen tenir un rang supérieur à Lemoine, à Lagrenée, à Bachelier, à Taraval, à Théolon? La probité de l'art, prônée par Ingres, se rencontre tout aussi bien chez le dessinateur modeste que chez le tenant d'esthétique supérieure. Ce fut précisément le cas de la pléiade de lithographes originaux vivant en France au milieu de ce siècle : tous, ou à peu près tous, joignirent à l'observation morale des individus une impeccable autorité de pratique; ils ne s'abusèrent pas aux redites banales et fades, mais s'en prirent résolument aux choses et aux personnes de leur temps. Et cette audace, ils l'ont due à la lithographie seule, qui leur permit d'être eux, de faire de soi, sans mettre en ligne de compte les ennuis et les malaises des transcriptions étrangères.

Mon vieil ami Jean Gigoux, un des rares survivants de cette admirable floraison de talents supérieurs[1], se plaignait un jour qu'on n'eût pas songé à établir au Louvre une salle des chefs-d'œuvre de la

1. Jean Gigoux, né à Besançon le 6 janvier 1806, est mort en décembre 1894. La dernière signature qu'il ait donnée autorise la reproduction de ses œuvres dans le présent livre.

lithographie. A ses yeux, il n'existe aucune différence entre la toile unique d'un peintre estimé et l'épreuve d'une de ces belles et savoureuses estampes, émanation directe d'une pensée créatrice et géniale. Le vieux maître nous paraîtrait avoir raison, si notre Cabinet d'estampes ne servait justement à combler cette lacune, et si le fait d'avoir pu fournir un certain nombre d'exemplaires ne mettait la pierre originale au rang de besogne mécanique et industrielle. A tout prendre, une exposition lithographique au Louvre ne se comprendrait que des pierres elles-mêmes, pour la plupart effacées par malheur ou cassées. Toute épreuve tirée de cette pierre atteste une multiplication incompatible avec les règlements primordiaux des Musées du Louvre, qui se doivent limiter aux objets uniques : toiles, sculptures ou dessins. Mais l'opinion de Gigoux, venant d'un homme tel que lui, montre bien le cas à faire de l'estampe lithographique, si l'idée passait de la comparer aux autres. Le burin n'est jamais qu'un mot à mot habile, qu'une paraphrase ingénieuse de la pensée d'autrui; l'estampe lithographique originale est cette pensée même, et elle l'est à un plus haut degré que l'eau-forte, soumise aux surprises des morsures, aux aléas des tirages. Si bien qu'entre l'eau-forte la plus délicieuse de Rembrandt et le moindre croquis de Charlet sur pierre, c'est encore ce dernier qui a le moins trompé la volonté de son auteur.

Je dis toutes ces choses parce que la lithographie était, hier encore, aussi oubliée, aussi éloignée de nous que le latin et le grec, dont je parlais. Ceux-là qui s'y consacraient ne lui demandaient guère que des tran-

scriptions anodines de tableaux en vue d'une vente populaire. M. Béraldi, qui s'est donné chez nous la tâche de ressusciter les arts disparus, a commandé de temps à autre une lithographie originale à des dessinateurs en renom. Willette lui a fourni le frontispice du catalogue de la récente exposition; Robida, quelques silhouettes de femmes aux environs de la tour Eiffel. Puis les artistes associés de l'*Estampe originale* sont venus, qui ont aussi donné divers spécimens dans leurs recueils. Mais les tempéraments, dirigés vers d'autres moyens, ont bouleversé l'économie du procédé. On fait autre chose, on le fait très bien, par sport, si l'on veut; et, pour tout exprimer en un mot, la lithographie a dans l'instant ce joli regain d'engouement que nous pourrions appeler « le retour des cendres... sans l'empeur. »

LA LITHOGRAPHIE

CHAPITRE PREMIER

L'INVENTION DE LA LITHOGRAPHIE

Les Incunables.

Les arts qui réussissent ont une pareille destinée que les hommes de génie, il n'est de fable ou de légende dont on n'accommode leurs origines. L'imprimerie, en dépit des travaux récents, n'a pu se débarrasser encore de l'histoire un peu puérile de Laurent de Coster. Maso Finiguerra et ses imprévues réussites passionneront longtemps les érudits de la gravure au burin. La lithographie, — laquelle n'a pourtant pas cent ans d'âge, — est tout aussi embrouillée de contes, aussi nimbée de récits nuageux et enfantins.

Il y avait une fois, disent les gens occupés de ces histoires, un pauvre musicien incompris nommé Aloys Senefelder, si peu fortuné et si peu joué qu'il lui manquait la somme nécessaire à acheter du papier pour la transcription de ses œuvres. Alors, comme il habitait

un pays d'Allemagne où la pierre était très belle et se polissait facilement, il remplaça le papier par des pierres. A ce moment précis, la légende bifurque tout à coup. D'autres chroniqueurs, non moins sûrs, attestent que le musicien Senefelder employa des pierres à ses notes de blanchissage; l'une d'elles s'étant par hasard retournée sur du linge y imprima son écrit, et la lithographie était trouvée. N'est-ce point là toute semblable sornette que celle de Maso Finiguerra? La vérité est plus simple, plus humaine; et pour avoir cherché la réussite, Senefelder ne perdra rien en gloire, au contraire.

Des hommes qui l'avaient connu et pratiqué, Gabriel Engelmann son élève, Jules Desportes, le général Lejeune, Vivant Denon et Lasteyrie parlent autrement de sa personne et de sa découverte. Aloys Senefelder était né à Prague en 1771, d'un pauvre acteur du théâtre de Munich, infiniment modeste dans son art, et qui rêva de suite pour son fils un autre état. Le bonhomme eût souhaité le barreau, carrière de considération et de repos, où la médiocrité même jouit d'une estime relative; et longtemps il se put croire au sommet de ses envies, quand Aloys, lauréat du collège de Munich, prit le chemin d'Ingolstadt. Malheureusement, l'aventurier sommeillait dans le futur avocat; les atavismes reparurent avec toute leur fougue et leur mépris des théories. Petit à petit, il s'était désintéressé des livres de chicane, pour retourner à cette chose passionnante entre toutes, le théâtre; s'il envisageait dès ce moment la possibilité de se grandir un peu au vis-à-vis de la profession paternelle, c'était, au lieu d'inter-

prêter lui-même les œuvres d'autrui, l'intention de composer à son tour de ces œuvres, poème et musique, et d'être joué.

Il fut joué, mais il n'eut point dès l'abord un de ces succès qui s'imposent et assoient une réputation. Ses *Mädchenkenner* (connaisseurs de demoiselles) eurent juste assez de représentations à Munich pour lui permettre d'espérer. Il continua, et tomba à plat. Alors son père mourut, lui laissant en héritage neuf frères et sœurs, une mère sans fortune, une situation embrouillée, à l'instant précis d'ailleurs où le théâtre refusait ses pièces, où les imprimeurs eux-mêmes ne consentaient plus à les publier. Il devint acteur. Mauvais acteur, on imagine, pour ce qu'il sentait de meilleur en lui, et la honte de ses chutes. Mais tout en se condamnant à de dures besognes, à la rude recherche du pain quotidien, il ne désespérait pas de l'avenir. Il abordait les poèmes, dans l'espoir toujours d'un éditeur bénévole, lequel à vrai dire se faisait attendre. Puis il s'avisa de graver lui-même sur cuivre, à la façon des aquafortistes, le texte de ses pièces pour les sauver de l'oubli. Seulement, il n'avait qu'une plaque de métal, n'ayant pu, faute d'argent, s'en procurer plusieurs. Après chaque tirage, il polissait et *planait* lui-même la planche afin de continuer sa tâche. Il se servait pour ceci d'une pierre un peu grossière dont le grain rayait la surface du métal et contrariait ses écritures. Un souvenir lui vint d'autres pierres des bords de l'Isar, plus compactes et susceptibles d'un poli plus uniforme; il en fut quérir quelques-unes.

L'invention de la lithographie date de ce voyage.

Ces pierres de Kelhein ou de Solenhoffen, d'une nature extrêmement dense, s'exportaient jusqu'en Orient pour servir au dallage des mosquées. Lorsque Senefelder, après en avoir poli plusieurs, s'avisa de graver en creux sur leur surface les lettres auparavant incisées à l'eau-forte dans le cuivre, il avait fait un grand pas dans le sens de son invention, mais d'autres avant lui avaient eu déjà la semblable idée. Le hasard lui vint en aide, et il nous a raconté lui-même très simplement la genèse fortuite de l'imprimerie en relief sur pierre. Rien n'est moins légendaire ni moins romanesque ; on le va tantôt voir :

« Je venais, dit-il, de dégrossir une pierre pour y passer ensuite le mastic et continuer mes essais d'écriture à rebours, lorsque ma mère vint me dire de lui écrire le mémoire du linge qu'elle allait faire laver ; la blanchisseuse attendait impatiemment, tandis que nous cherchions inutilement un morceau de papier blanc. Le hasard voulut que ma provision se trouvât épuisée par mes épreuves, et mon encre ordinaire desséchée. Comme il n'y avait personne à la maison qui pût aller chercher ce qui nous était nécessaire, je pris mon parti, et j'écrivis le mémoire sur la pierre que je venais de débrutir, en me servant à cet effet de mon encre composée de cire, de savon et de noir de fumée, dans l'intention de le recopier lorsqu'on m'aurait apporté du papier. Quand je voulus essuyer ce que je venais d'écrire, il me vint tout à coup l'idée de voir ce que deviendraient les lettres que j'avais tracées avec mon encre à la cire, en enduisant ma planche d'eau-forte, et aussi d'essayer si je ne pourrais pas les noircir

comme on noircit les caractères de l'imprimerie, ou de la taille de bois, pour ensuite les imprimer. Les essais que j'avais déjà faits pour graver à l'eau-forte m'avaient fait connaître l'action de ce mordant, relativement à la

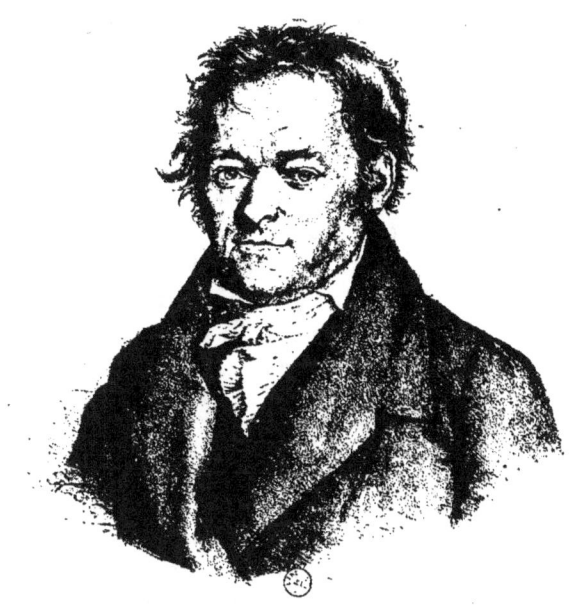

PORTRAIT D'ALOYS SENEFELDER.
Publié chez André, à Offenbach a/m.

profondeur et à l'épaisseur des traits, ce qui me fit présumer que je ne pourrais pas donner beaucoup de relief à ces lettres. Cependant, comme j'avais écrit assez gros pour que l'eau-forte ne rongeât pas à l'instant les caractères, je me mis vite à l'essai; je mêlai une partie d'eau-forte avec dix parties d'eau, et je versai ce

mélange sur la pierre écrite. Il y resta cinq minutes à la hauteur de deux pouces. J'avais eu la précaution d'entourer la planche de cire, comme font les graveurs en taille-douce, afin qu'il ne se répandît point. J'examinai alors l'effet opéré par l'eau-forte, et je trouvai que les lettres avaient acquis un relief d'à peu près un quart de ligne, de manière qu'elles avaient l'épaisseur d'une carte... Je m'occupai ensuite des moyens d'encrer ma planche. Je pris pour cela une balle remplie de crin et recouverte de cuir très fin. Je la frottai fortement avec une couleur faite de vernis d'huile de lin bien épais et de noir de fumée; je passai cette balle sur les caractères écrits, ils prirent fort bien la couleur, mais tous les intervalles de plus d'une demi-ligne en avaient pris aussi : je compris à l'instant que la trop grande flexibilité de la balle en était la cause. Je lavai la planche avec de l'eau de savon, je tendis davantage le cuir de la balle, j'y mis moins de couleur, et des saletés qui étaient restées disparurent, jusque dans les intervalles qui avaient plus de deux lignes : je vis clairement alors que, pour atteindre mon but, il me fallait un tampon d'une matière plus solide pour mettre la couleur. J'en fis l'épreuve à l'instant avec un morceau de glace cassée. L'épreuve réussit assez bien, ainsi qu'avec des planches élastiques de métal; mais enfin, au moyen d'une petite plaque de bois qui avait servi de couvercle à une boîte fort unie, et que je recouvris de drap très fin de l'épaisseur d'un pouce, j'eus un tampon si parfait pour encrer mes traits, qu'il ne me resta rien à désirer. »

Nous voici loin de toutes les fables débitées, des

romans même brodés par Engelmann dans le style romantique où Senefelder allait aux bords de l'Isar « dans la nécessité fatale de délivrer les siens d'une bouche inutile », et heurtait du pied un caillou admirable. C'est toujours, par à peu près, le mythe du docteur Fust imaginant l'imprimerie, grâce au sabot de son cheval marqué dans la terre molle. Les choses de la vie ont en elles moins de miracles, il s'en faut faire une raison.

A la façon de Gutenberg ou de Finiguerra, lesquels n'avaient guère laissé de surprises à leurs successeurs, Aloys Senefelder, une fois maître de son secret, épuisera tantôt les ressources du procédé, imaginera l'autographie, les reports, même peut-être cette chromolithographie dont Engelmann se dira plus tard l'inventeur. Ces idées s'enchaînent et se déduisent logiquement les unes des autres. Le plus grand malheur de Senefelder fut d'être misérable au début, et surtout de parler trop facilement. S'il obtint d'un ami, M. Gleissner, une petite commandite, comme autrefois Gutenberg de Fust, s'il put, grâce à cette somme, imprimer les œuvres musicales de son bienfaiteur, il ne manqua point autour d'eux de gens aux oreilles tendues qui ne perdirent mot de ce qu'on leur apprit et en firent leur profit. Un temps fut où Senefelder manqua d'être traité de contrefacteur par un Bavarois avisé. Il eut cette chance inespérée de rencontrer un défenseur énergique en la personne du directeur de l'Instruction publique, M. Steiner, ami de son rival cependant, lequel, malgré tout, lui donna gain de cause et lui fit des commandes.

Sur un des livres demandés, — un recueil de cantiques à l'usage des classes, — Senefelder glissa timidement une vignette; jusque-là il n'avait produit que des écritures ou des notations de musique. Steiner en fut stupéfait. Son enthousiasme pédant s'exhala en conseils, ce qui est dans l'ordre, et il souhaita de voir Senefelder s'adjoindre de vrais artistes dessinateurs, en vue des images à joindre aux textes des livres. Ceci se passait à l'époque du Directoire; Aloys Senefelder ayant alors un peu moins de trente ans, l'audace lui manquait. Comme beaucoup d'esprits féconds et doués pour les recherches, il n'avait point, au regard des entreprises à tenter, l'initiative des brasseurs d'affaires. Lorsque, dans le courant de 1799, il se résout à tirer parti de son invention, il met quelque timidité dans sa demande de privilège exclusif; on dirait qu'il doute encore. Son brevet de quinze ans vient de lui être délivré qu'il est loin de prévoir les suites possibles. Il faut, pour l'éclairer sur la valeur de son procédé, les offres d'un Français établi à Offenbach-sur-le-Mein, lequel met à sa disposition 2,000 florins pour l'établissement d'un atelier lithographique. Mais c'est toujours la musique dont il est question, l'art est oublié dans les combinaisons d'André, le Français. On en parlera à peine lorsque, dans les premières années du xixe siècle, André intéresse son artiste à une grande entreprise. Il s'agit de répandre à la fois la lithographie en France, en Angleterre, en Allemagne. Senefelder ira à Londres, auprès de Philippe André, frère de son bailleur de fonds, et s'arrangera pour y créer une maison. Le projet agrée. Laissant à ses deux frères, Thibaud et Georges,

la direction de son atelier d'Offenbach, Aloys débarque à Londres, prend un brevet et échoue.

UN SAINT.
Essai de lithographie artistique à l'atelier de Senefelder, vers 1800.

Non complètement, suivant que nous l'allons dire, car les Français se montrèrent dès le principe les

plus intéressés à la découverte. Si, dans le courant de 1806, un aide de camp du maréchal Berthier s'amuse à crayonner sur pierre dans l'atelier de Senefelder, à Munich, c'est, en Angleterre, un prince français qui le devait comprendre et recevoir de lui les éléments de l'art nouveau. Voici un renseignement inédit et que les historiens de la lithographie n'ont pas connu ; il vaut qu'on le note pour la curiosité.

Au moment de la Révolution, les trois fils de Philippe-Égalité, duc d'Orléans, s'étaient enrôlés dans les armées françaises. A Jemmapes et à Valmy, le futur roi de France Louis-Philippe et son frère cadet Antoine-Philippe, duc de Montpensier, l'un officier général, l'autre aide de camp, avaient contribué au succès des armes françaises. Depuis, le duc de Montpensier, arrêté à Nice le 8 avril 1793, avait été interné à Marseille où on le retint jusqu'en 1796. Élargi vers ce temps, il avait d'abord rejoint son frère aîné en Amérique, et, après de nombreux voyages, était venu se fixer en Angleterre, à Twickenham dans le Middlesex, non loin d'Hampton-Court. Ce fut là, dit une notice placée en tête de ses *Mémoires* publiés en 1834, qu'il passa son temps dans la société des littérateurs et des artistes, loin de la politique et de ses gênes, au milieu de sa famille, laquelle réunissait alors Louis-Philippe, duc d'Orléans, et le duc de Beaujolais, ses frères.

Il y a fort à penser qu'Aloys Senefelder, passé en Angleterre dans le courant de 1800, fut mis en rapport avec le prince, curieux d'inventions nouvelles et fort épris de tentatives artistiques. L'histoire ne dit pas que Philippe André, le Français, fût de la clientèle ordi-

naire du prince, mais est-ce beaucoup s'avancer que de le supposer? Qu'il en soit d'une raison ou d'une autre, un fait reste acquis, c'est que le duc de Montpensier, dessinateur habile, a laissé plusieurs lithographies datées de 1805 et de 1806, et que ces incunables incon-

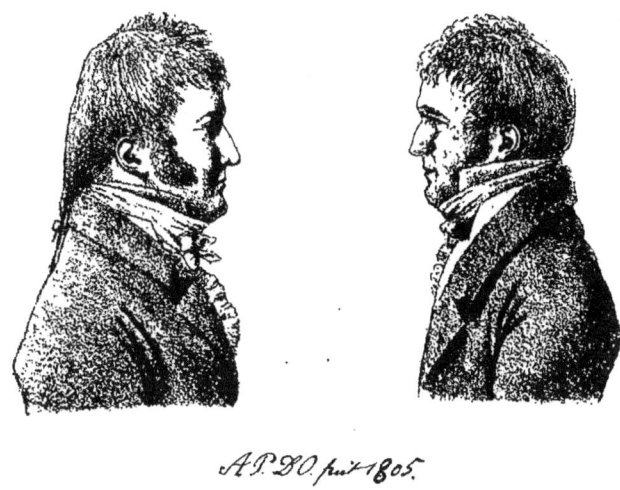

LOUIS-PHILIPPE, DUC D'ORLÉANS
ET ANTOINE-PHILIPPE D'ORLÉANS, DUC DE MONTPENSIER.
Lithographie par le duc de Montpensier, en 1805.

testés sont, pour l'instant, conservés au Cabinet des estampes de la Bibliothèque nationale, parmi les œuvres mêlées d'amateurs de marque.

La première de ces estampes représente deux jeunes hommes de profil, se faisant vis-à-vis, traités assez crânement au crayon gras, et laissant entrevoir dans le

travail le grenu de la pierre. Elle est signée A.-P. d'O. *fecit*, 1805. A force de comparaisons, nous sommes arrivé à établir que le personnage de gauche, portant perruque à queue et favoris, n'était autre que le futur Louis-Philippe [1] et que son pendant montrait l'auteur de la lithographie lui-même, Antoine-Philippe, duc de Montpensier. La preuve s'en trouve dans le portrait de ce dernier depuis publié par Vignères, et qui reproduit fort exactement le modèle lithographié [2]. A l'intérêt artistique, cette pièce joint donc une importance historique considérable, car les portraits des princes exilés sont rares, et nous avouons n'avoir jamais rencontré ailleurs Louis-Philippe coiffé de la perruque à queue du Directoire.

Le prince-artiste ne s'en était point tenu là dans ses essais. Il y avait longtemps que Senefelder, découragé, s'en était retourné à Munich, longtemps aussi que Philippe André avait abandonné la partie à Londres, quand le duc de Montpensier s'amusait encore à crayonner sur pierre un portrait de femme daté de 1806, et deux paysages, — d'ailleurs très médiocres, — avec ces légendes : *Chaucer's tower near Benham*, et *Benham,* représentant l'un une tour ruinée, l'autre un cottage dans un parc. Au bas de chacun se lit la signature *A.-P. d'O. fecit, 1806*. Jusqu'à nouvel ordre et sauf trouvaille nouvelle, le portrait des deux princes,

1. Le dessin original sur papier est aujourd'hui à Chantilly, chez Mgr le duc d'Aumale.
2. Une des épreuves de la Bibliothèque nationale porte cette mention que le portrait avait été dessiné par le prince lui-même (Ef. 269 b.; œuvres d'Henriquel-Dupont). Cette affirmation est corroborée par le dessin de Chantilly.

daté de 1805, reste pour l'art de Senefelder, — révérence gardée, — un peu ce que le *Saint Christophe* de

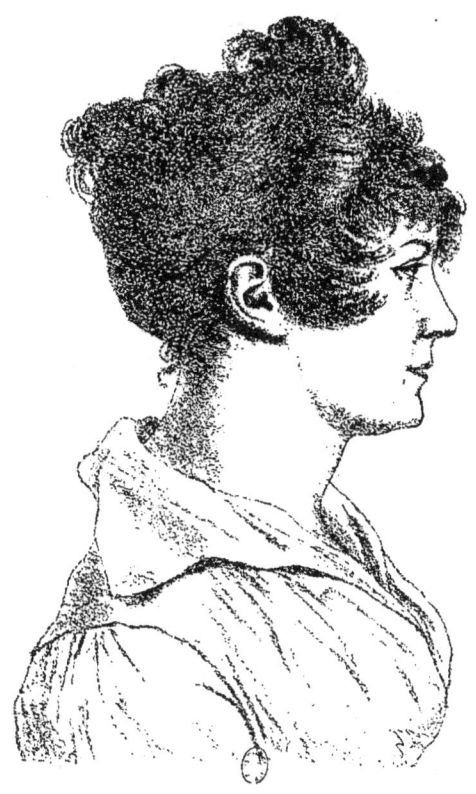

MADAME ADÉLAÏDE, SOEUR DE LOUIS-PHILIPPE.
Lithographie par le duc de Montpensier en 1806.

lord Spencer (1423) est pour la taille sur bois, ou la *Paix* de Maso Finiguerra pour la gravure en creux,

l'incunable à date certaine, indiscutable, antérieure d'un an au *Cosaque* dessiné par Lejeune dans l'atelier de l'inventeur, à Munich.

On pourrait même ajouter que sincèrement, au point de vue artistique, la tentative du duc de Montpensier a le pas sur les précédents croquis de Senefelder. On le sent très inexpérimenté dans le procédé, mais il a le dessin. Le portrait de femme, encore qu'un peu mou et fort semblable à une *contre-épreuve, note* une indéniable habileté de main. En ce qui touche aux paysages, le grenu et le mauvais poli de la pierre gênent un peu; on retrouvera longtemps encore ces défauts dans les œuvres pareilles des Allemands ou de Vivant Denon. La formule définitive ne s'était point dégagée qui devait ultérieurement traiter la pierre lithographique à la façon des planches de cuivre et les rendre polies comme le verre.

Tandis qu'Aloys Senefelder tentait la fortune en Angleterre, un autre frère de son ancien associé d'Offenbach, Frédéric André, était venu s'établir à Paris. Même il y eut chez nous cette injustice que, durant quelques années, André fut *regardé* comme l'inventeur de l'écriture sur pierre. Celui-ci n'était d'ailleurs installé en France que dans l'intention seulement de vendre les partitions musicales obtenues par le moyen de la lithographie. Le brevet avait été pris à son nom en 1802, il avait créé un atelier, formé des élèves, bien éloigné assurément de soupçonner la fortune ultérieure de la trouvaille. André faisait plus : il détournait ses artistes calligraphes du dessin et du croquis comme d'une chose inutile et impossible en l'espèce. Aussi bien le

temps n'était-il point aux petits arts de traduction ; le maître David écrasait la gravure de son hautain mépris ; à grand'peine la taille-douce trouvait-elle grâce. L'entreprise d'André périclita très vite et tomba à rien. Deux ans après son établissement à Paris, le marchand

PORTRAIT DU GÉNÉRAL LEJEUNE.
Gravé par Frémy, d'après P. Guérin.

de musique d'Offenbach cédait son atelier à Mme Révillon, et rien aujourd'hui ne subsiste des tentatives d'André. Lui disparu, et Mme Revillon désabusée, nous retrouvons, en 1804, une autre imprimerie lithographique installée, 24, rue Saint-Sébastien. Bergeret, élève de David, composa même pour cette maison un en-tête sur pierre représentant un *Mercure,* lequel serait la première manifestation de l'art nouveau à Paris.

Puis ce fut tout. Une partie des pierres de Frédéric André passa entre les mains de Duplat, qui rêvait un procédé de taille en relief sur pierre ; l'autre lot échut au comte de Lasteyrie. Mais l'empereur n'avait point compris, et ses conseillers encore moins. Le brevet accordé à Frédéric André n'avait pu être obtenu qu'après de longues et décourageantes démarches. La guerre, pour une fois, allait faire mieux que de mettre à terre des bataillons de jeunes hommes.

C'était en 1806, après Austerlitz. L'armée française occupait la Bavière, et le général Lejeune, aide de camp du maréchal Berthier, passait le temps à visiter la Pinacothèque. « A mon passage à Munich, dit-il, j'allai saluer Maximilien-Joseph, qui prit la peine de me montrer lui-même sa belle galerie de peinture. Me voyant enthousiaste de tous les chefs-d'œuvre qui la composent : « Je ne veux pas vous laisser partir, dit le « roi, sans vous faire admirer une invention vraiment « admirable pour les dessinateurs. » Et il chargea son aide de camp, M. de Poggi, de me conduire chez les frères Senefelder. Ceux-ci me montrèrent leurs ateliers et m'expliquèrent leurs procédés, qui me parurent si extraordinaires que je ne pus me défendre de leur témoigner à cet égard une espèce d'incrédulité. Alors, apprenant par M. le comte de Poggi que je savais dessiner, ils me prièrent instamment de prendre quelques crayons et une pierre lithographique, et de tracer sur cette pierre un croquis. Je me rendis très volontiers au vœu qu'ils m'exprimaient, et, quoique tout prêt à partir pour Paris, je fis dételer les chevaux de ma voiture, je me mis à dessiner et, au bout d'une

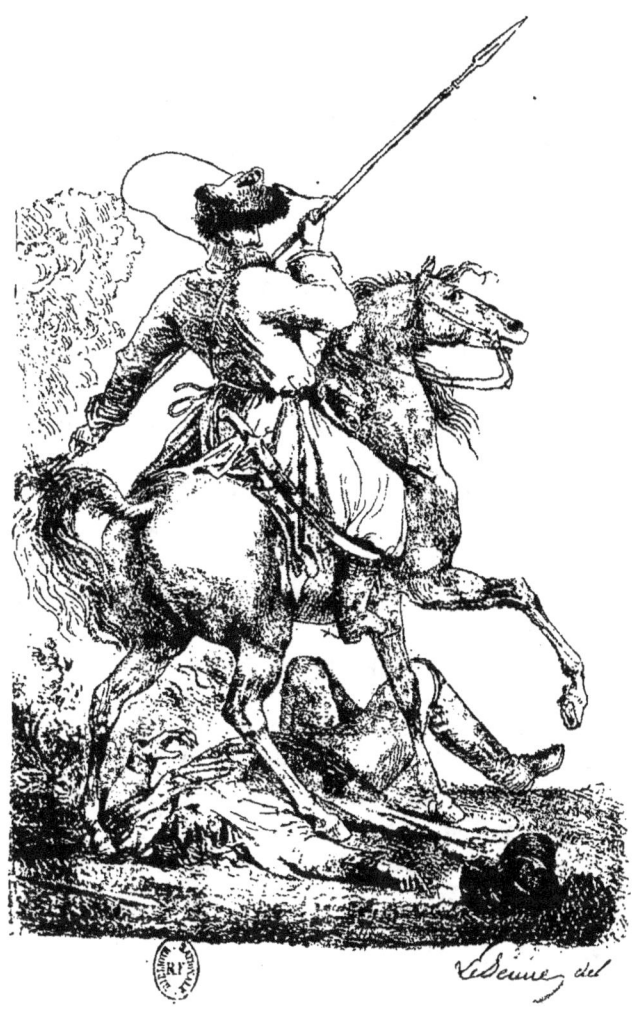

UN COSAQUE.

Lithographie exécutée à Munich par le général Lejeune, dans l'année 1806.

demi-heure, j'envoyai mon *Cosaque* aux frères Senefelder. Sur ces entrefaites, le maître d'hôtel chez qui j'étais descendu me servit à dîner. A peine avais-je fini de prendre mon repas, qu'un ouvrier vint en courant m'apporter cent épreuves de ma lithographie. Arrivé à Paris, je présentai mon *Cosaque* à l'empereur, et je lui fis entrevoir une partie des avantages que pourrait amener avec elle l'introduction en France de l'art nouveau qui avait excité à un si haut degré ma surprise et mon admiration. Bonaparte me recommanda de l'étudier, de le développer et de faire tous mes efforts pour en doter le pays sur lequel la gloire de nos armes répandait alors tant d'éclat. Je parlai de ce projet à Carle Vernet, à David, qui partagèrent mon enthousiasme. *M. Denon, directeur des Musées impériaux, fut le seul qui, à cette époque, se montra presque hostile à la lithographie.* Je songeais néanmoins à donner un commencement d'exécution à l'idée que j'avais communiquée à l'empereur, lorsqu'un ordre de Sa Majesté m'envoya en Espagne. Mais, à mon retour en France (1811), je m'en consolai facilement quand je vis Denon, autrefois si peu favorable à la lithographie, vanter alors les résultats de cet art admirable, et que je trouvai dans son atelier les dames les plus aimables de l'époque, entre autres la comtesse Mollien, exerçant leur talent à dessiner sur pierre de fort gracieux croquis. »

Voici donc les choses nettement établies par le baron Lejeune, lequel n'avait guère intérêt à se hausser dans la circonstance. Les cent épreuves de son *Cosaque* sont aujourd'hui dispersées ; mais, vers 1847, la pierre

originale rapportée par lui de Munich existait encore, et M. N. Joly en avait fait tirer des épreuves pour une notice insérée dans les « Mémoires de l'Académie royale des sciences de Toulouse ». On lit au bas : *Munich, 1806. Lejeune del.* UN COSAQUE. Au fond, le croquis ne valait ni mieux ni moins que les essais du duc de Montpensier, mais ceux-là avaient la priorité incontestable. Ce qui nous touche le plus dans son récit, c'est tout à coup l'enthousiasme venu à David ensuite des déclarations de l'empereur. Quant à l'opposition de Vivant Denon, elle procédait d'un esprit peu susceptible de fougue, mais, au contraire, raisonneur et sceptique, comme il seyait à un homme ayant vécu sous des régimes divers et puissants. C'est encore une légende que vient inconsidérément détruire le général baron Lejeune. Pour beaucoup d'historiens, Vivant Denon avait été l'introducteur et le propagateur de la lithographie en France. On citait même sa *Sainte Famile,* datée de Munich, 1809, au premier rang des incunables[1]. Charles Blanc s'y était laissé prendre, qui n'avait pas connu l'aventure de Lejeune, et depuis grands et petits avaient de confiance embouché la trompette en l'honneur du directeur des Musées impériaux.

1. Indépendamment du général Lejeune, il y eut le colonel Lomet qui se montra aussi fort épris de l'invention nouvelle. Il dessina même plusieurs sujets, entre autres le Jean Staininger (l'homme à la barbe de Braunau-sur-l'Inn) dont nous donnons ici la reproduction. Lomet avait daté son croquis de 1807 et l'avait muni de tous les sacrements. De retour en France (1808), il tenta d'intéresser à la lithographie le conservateur des Arts et Métiers ; mais celui-ci ne fit aucune attention à la pierre que lui avait apportée Lomet. Le colonel, obligé de partir en Espagne, la donna au Muséum de minéralogie, où elle resta.

Lorsque Vivant Denon s'en fut en Allemagne pour étudier les procédés de Senefelder, il accompagnait Marcel de Serres, chargé par l'empereur de se renseigner à ce sujet. Peut-être n'était-il pas convaincu encore, et la *Sainte Famille* dessinée par lui n'était point faite pour lui donner de l'enthousiasme. Quoi qu'il en soit, en dépit des rapports de Marcel de Serres sur l'impression chimique (*chemische Drückerei*), en dépit d'un envoi de pierres et de crayons fait à Paris dans l'année 1810, un sieur Mannlich sollicitait vainement du gouvernement français l'établissement d'un atelier à Paris. J'ai tout lieu de croire, cependant, que certains croquis non datés de Vivant Denon remontent à cette période de tâtonnements et d'hésitations; tels sont *l'Amour tourmenté par les grandes et les petites considérations, la Mère fouettarde,* si rapprochés des tentatives semblables du duc de Montpensier. C'est la première fois que ces hypothèses sont émises; une raison les autorise : la qualité du dessin, l'embarras visible de l'artiste, la différence énorme qui sépare ces pièces des autres lithographies exécutées par Denon, en 1816, dans l'atelier de Lasteyrie.

Un troisième fait se déduit de la lettre du général Lejeune, c'est l'engouement venu, dès 1811, aux belles amies de Vivant Denon, nommément à cette Mme Mollien, dont le vieux courtisan tiendra à fixer les traits sur une pierre lithographique. Les arts et les modes doivent beaucoup aux désœuvrés du monde, lesquels n'ont aucun souci de la vie quotidienne et font d'un labeur une récréation. L'intérêt des belles « jolies » de l'Empire devait faire plus pour l'invention de Senefelder

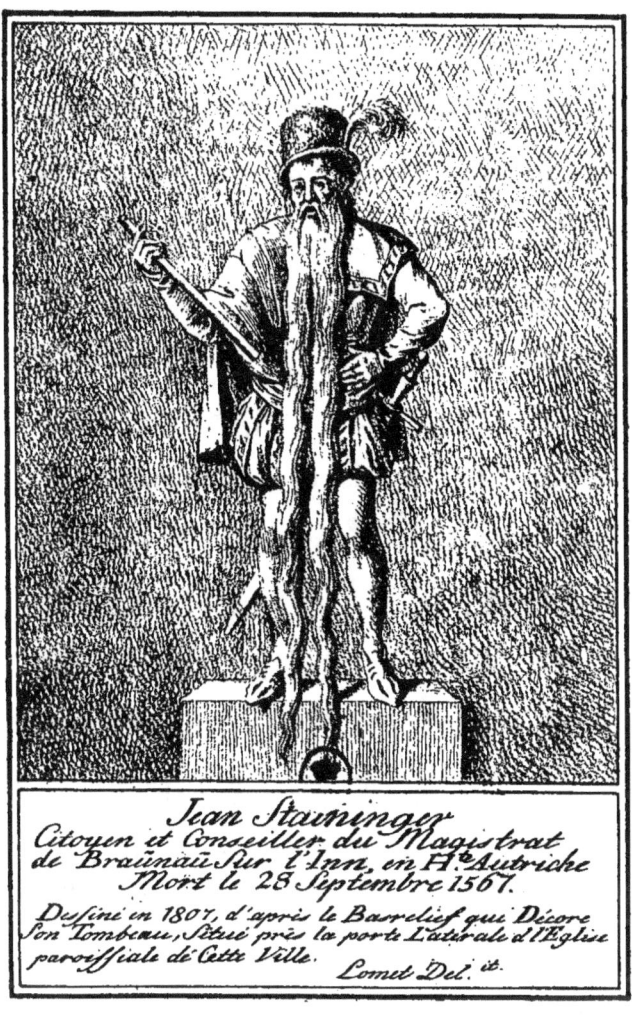

Lithographie exécutée en Autriche par le colonel Lomet, dans l'année 1807.

que tous les rapports scientifiques étiquetés, classés, oubliés, que toutes les théories. Il leur parut, dès le principe, que le moyen nouveau ne trahissait point leur grâce lorsqu'un artiste les portraiturait; elles le trouvèrent en outre fort commode et facile, si de hasard elles se risquaient elles-mêmes à tenter un croquis. C'était pour si peu le dessin sur papier au crayon, avec la facilité de reproduire son œuvre à des centaines d'exemplaires; les professionnels seuls se montraient encore rebelles. En plus d'André, le père des deux Johannot, aussi établi à Offenbach, s'en était venu tenter l'aventure en France, mais il avait échoué piteusement (1806).

Rien ne semblait donc pouvoir fouetter l'indifférence de nos artistes voués à leurs pratiques traditionnelles [1], lorsque Gabriel Engelmann, à Mulhouse, — et non à Strasbourg, comme le dit le catalogue de l'exposition de lithographie, — et le comte de Lasteyrie, à Paris, fondèrent presque en même temps une imprimerie lithographique.

Sans doute, en dépit des exhortations de Vivant Denon et de celles du général Lejeune, plus volontiers orientés vers l'art, le comte de Lasteyrie, en partant pour Munich dans le courant de l'année 1812, entrevoyait un but plus ordinaire à ses projets. Né en 1759, à Brive, Charles-Philibert de Lasteyrie s'était d'abord adonné à l'agriculture; puis il fit de longs voyages à l'étranger et prit une grande part à l'introduction des

1. Peut-être faut-il signaler une scène de l'Inquisition en Espagne, lithographiée par Mallebranche, en 1810, pour un imprimeur nommé Lacroix. (Atelier de Mannlich?)

mérinos en France. Il avait plus de cinquante-trois ans lorsque les découvertes de Senefelder lui furent

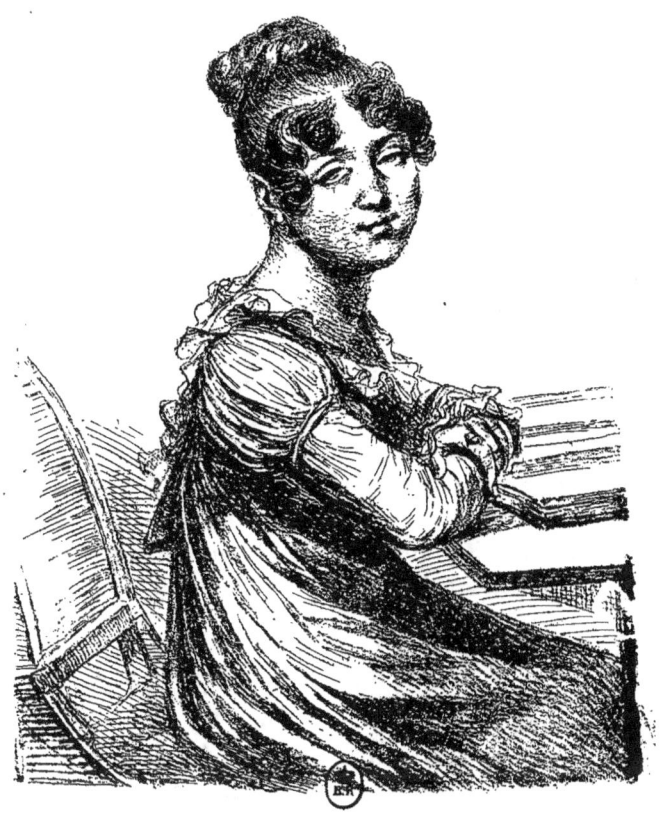

MADAME LA COMTESSE MOLLIEN.
Lithographie par Vivant Denon.

décrites. L'esprit d'aventures qui l'avait conduit toute sa vie lui fit entreprendre le voyage de Munich; il y

avait en France diverses branches des arts graphiques qui végétaient faute d'un moyen commode de reproduction : la gravure au burin, d'un prix élevé, l'eau-forte, ne marchaient plus d'accord avec les besoins. Il partit. La guerre de Russie le força à revenir à Paris sans avoir rien fait; mais, dès l'année 1814, il regagnait la Bavière, s'initiait aux procédés de Senefelder, recrutait des ouvriers, achetait des presses, et venait s'installer rue du Bac, en 1815. Un fait montre bien son manque de préoccupations artistiques : ses premiers travaux furent l'impression sur pierre des circulaires émanant de la police.

Chez Gabriel Engelmann, établi à Mulhouse en qualité de directeur des établissements lithographiques, le côté commercial se précisait plus nettement encore. Avant son arrivée à Paris, dans le courant de l'année 1816, il avait reçu de la Société d'encouragement une large médaille dont il décorait, en bon négociant, les lettres de sa maison. Lorsqu'il publiera, en 1816, ses *Essais lithographiques*, il aura un grand soin de mettre cette médaille en frontispice de son livre, avec une légende : « Décernée à M. G. Engelmann, de Mulhouse (Haut-Rhin). Exécution en grand et perfectionnement de l'art lithographique. Encouragement. 1816. » Engelmann, qui avait connu les entreprises de Lasteyrie, pensa justement que Paris était capable d'abriter deux imprimeries du même genre, et que la réussite de l'une amènerait sûrement le succès de l'autre. Dès le milieu de 1816, il loue un local, rue Cassette, 18, et livre au public des modèles de dessins, des planches populaires sur le Monument expiatoire,

des charges même, et des travaux d'écriture. Chez le comte de Lasteyrie, l'orientation se dessine bientôt un peu plus artistique. Vivant Denon, heureux de posséder enfin à sa portée des pierres de choix et des

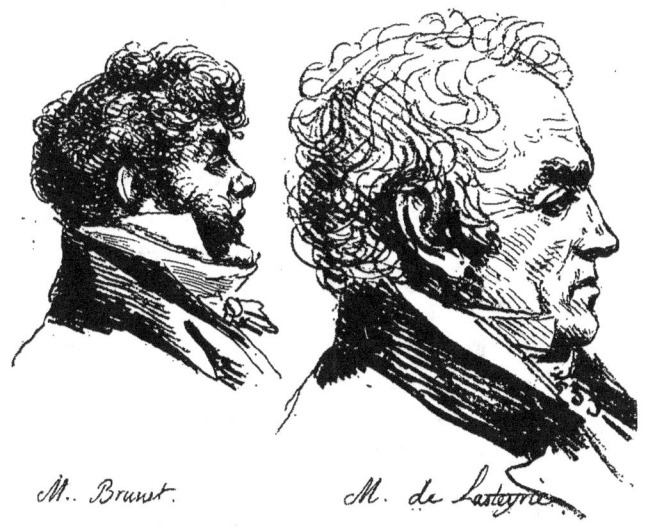

PORTRAITS DE LASTEYRIE ET DE BRUNET.
Deux croquis lithographiques par Vivant Denon.

presses, se livre à une foule de petites études, de jolis portraits d'après ses amis ou ses contemporains, et ces essais ont une fortune rapide, grâce à la façon dont ils pastichent le crayon sur papier. Il fait ainsi Lasteyrie lui-même, sur la même pierre que son ami Brunet(1816), miss Owenson, une jolie Anglaise, dont la société s'occupe fort ; et successivement, toujours avec une

certaine gaucherie de début non sans charme, la comtesse Mollien, Mlle Esmenard, le prince de Beauvau en visite chez des dames. Ces planches servent aux modèles de tirage; on les imprime en bleu, en bistre, en noir, parfois avec des rehauts; on les habille, on les trousse de mille manières. Il est certain que des deux compétiteurs, Lasteyrie et Engelmann, c'est le premier qui est l'imprimeur de la société, l'artiste select chez qui ne rougissent pas de fréquenter les personnages. Engelmann avait eu raison de faire cas du succès voisin. L'entreprise de Lasteyrie dut une grande part de sa réussite à Denon, aux amateurs et, comme nous le disions, à cette classe habituelle de personnes inoccupées qui se font un titre de protéger les arts. Un jour, une douzaine de convives sont réunis au château de Virry, parmi lesquels Denon, Horace Vernet, Mme Perregaux et l'inévitable Mme Récamier. C'était en hiver presque, et après le déjeuner la conversation tomba sur la lithographie, la tarte à la crème d'alors, l'amusette des mondains. Comme il se devait, la maîtresse du logis, Mme Perregaux, avait chez elle des pierres de Lasteyrie, des crayons gras, et vraisemblablement quelque atelier coquet où la charmante femme trompait ses après-dîners de campagne. On souhaita que le jeune Vernet fît un portrait d'elle, dont les seules personnes présentes recevraient un exemplaire; et il en fut ainsi. Encore inexpérimenté, mais déjà fort avisé, Horace jeta très crânement sur la pierre une fine silhouette, dont on confia le tirage au comte de Lasteyrie. Puis, afin de s'assurer une chose rare, une pièce introuvable,

on convint d'écrire au dos cette mention, laquelle se lit sur l'exemplaire de Denon passé à la Bibliothèque

MADAME PERREGAUX.
Croquis sur pierre exécuté, à Virry, par Horace Vernet, en 1816.
(Un des onze exemplaires tirés.)

nationale : « Mmes Lallemant, Moreau, Perregaux, Raguse, Ricamier (*sic*); MM. Delessert, Denon, Fréville,

Hulot, Perregaux et Vernet (H.), sont les seules personnes qui possèdent la gravure lithographique du portrait de M^{me} Perregaux, fait à Virry, le 24 novembre 1816. »

Toutes ces *récréations*, comme on disait en ce temps, rencontraient en Lasteyrie un éditeur obligeant, qui sentait au mieux l'appoint fourni par les gens du monde à son entreprise. Mais il n'abandonnait point pour cela les profits industriels de l'œuvre ; il se vouait à la reproduction de vases grecs, en deux tons, rouge et noir, à l'imitation de planches sur bois, à la parodie du burin ou de l'eau-forte, à des confections de cartes à jouer, des lettres de part, à des partitions de musique, à tout ce qui constitue encore, pour l'instant, la lithographie commerciale. Engelmann, par contre, s'élevait d'un échelon, visait plus particulièrement à cette heure les besognes artistiques, cherchait à entraîner les dessinateurs, et, dès le 27 août 1816, il déposait à la Bibliothèque royale diverses planches, dont l'une, le *Cosaque à cheval,* était empruntée à Carle Vernet, les autres à Regnault, à Mongin, par lui-même, Engelmann, devenu, pour la circonstance, interprète sur pierre des maîtres français.

Il ne semble pas que Lasteyrie eût beaucoup payé de sa personne aux débuts de son installation; non qu'il fût inférieur à Engelmann en dessin (car la Bibliothèque nationale conserve de lui des croquis, portraits et paysages, faits à Munich), mais parce qu'il eut de suite assez d'hommes du métier près de lui pour l'aider. En 1817, on voit passer chez lui des gens tels que Vauzelle, Demarne, Gros, Thiénon, Hippolyte Lecomte,

Bourgeois, Carle Vernet, Horace Vernet, M^lle Lescot. De son côté, Engelmann provoquait, dès 1816, la nomi-

Lithographie exécutée par Lasteyrie, en 1816.

nation d'une commission chargée d'expérimenter son procédé, et le peintre Pierre Guérin esquissait sur pierre

ces trois fameuses planches du *Paresseux*, du *Vigilant* et de *l'Amour couché,* qui, jusqu'à un certain point, peuvent être réputées les véritables incunables artistiques de la lithographie. Le mouvement était donné, qui ne devait plus s'arrêter pendant un demi-siècle. Engelmann paraît bientôt tenir la corde, parce qu'il est plus jeune, plus entreprenant et qu'il a derrière lui une commandite capable de réaliser des progrès en chaque chose. Un fait certain, c'est qu'au temps où les conservateurs de la Bibliothèque royale inscrivent, un peu dédaigneusement encore[1], sur leur registre d'entrée, les lithographies déposées par l'un ou l'autre des concurrents, ils les mentionnent comme « gravées à la manière de M. Engelmann ». (Décembre 1816.) Tout officiel qu'il fût, Lasteyrie s'était laissé distancer par son rival dans le dépôt légal au Cabinet des estampes ; il n'y songe que le 13 janvier 1817, quand, depuis plusieurs jours, Engelmann avait remis aux gardes quatre figures d'après Mlle Auzou, sans compter le dépôt du mois d'août précédent.

Si peu suivis et si dépourvus de sanction pénale qu'aient été les dépôts légaux à cette époque, il nous a paru bon d'étudier ici la marche de la lithographie en France dans les registres de la Bibliothèque nationale. Faute de moyens, le Cabinet des estampes ne s'enrichissait qu'au *prorata* des bonnes volontés ou des intérêts, comme aujourd'hui encore. Il va de soi que

1. Joly, garde des Estampes de la Bibliothèque impériale, avait pourtant acquis de M. Doorten, de Bréda, en 1813, un recueil d'essais lithographiques exécutés en Allemagne avant 1813. (Voir ci-après, chapitre vii.)

Lasteyrie avait publié de nombreuses planches avant

LE PARESSEUX.
Lithographie par Pierre Guérin.

son premier dépôt de janvier 1817. Mais le besoin, pour

les imprimeurs, de se créer une antériorité de publication et de se garder des contrefaçons, les poussa bientôt à prendre date en offrant aux collections publiques un ou deux exemplaires de leurs estampes. Ceci explique que les entrées, fort rares au début, prirent de mois en mois une importance plus grande.

Les vrais incunables de la lithographie s'arrêtent donc au moment précis où cet art, reconnu et lancé, devient courant, c'est-à-dire au commencement de l'année 1817. Ces incunables seront donc, jusqu'à nouvelles découvertes, pour la France :

1° Le Mercure, dessiné par Bergeret, pour l'Établissement lithographique de l'an XII ;

2° Les portraits et les deux vues d'Angleterre, dessinés par le duc de Montpensier, en 1805 et 1806 ;

3° Le Cosaque, dessiné à Munich par le baron Lejeune, en 1806 ;

4° Staininger, dessiné par le colonel Lomet, en 1807 ;

5° La Sainte Famille, dessinée par Denon en 1809, à Munich, dans l'atelier des Senefelder ;

6° Le portrait de Coupin de la Couperie, par Girodet-Trioson, en 1816 ;

7° Le Paresseux, le Vigilant et l'Amour couché, exécutés par P. Guérin, sur la demande d'Engelmann, en août 1816 ;

8° Un lancier, dessiné par Horace Vernet, en 1816 ;

9° Le portrait de M^{me} Perregaux, dessiné par le même, à Virry, en novembre 1816 ;

10° Plusieurs portraits exécutés par Vivant Denon, dans la même année 1816, sans date de mois

(MM. Mortemart, d'Estampes, Brunet, de Lasteyrie, etc.);

11° Les trois planches déposées en avril 1816 par

PORTRAIT DE COUPIN DE LA COUPERIE.
Lithographie par Girodet, chez Engelmann, en août 1816.

Engelmann (Cosaque à cheval, d'après Carle Vernet; Tête d'étude, d'après Regnault; le Chien de l'aveugle, d'après Mongin);

12° Les essais publiés par Lasteyrie en 1816, comme

spécimens de ses procédés (déposés en janvier 1817, mais exécutés en 1816);

13° D'autres essais, publiés par Engelmann (également exécutés en 1816 et déposés en décembre 1816; Études de chevaux, d'après Carle Vernet; Monument expiatoire; Figures d'après Raphaël, etc.);

14° Un dépôt fait par Delpech en 1816 (Tombeau de Louis XVI, dessiné par Perrot).

L'année 1816 avait donc vu l'installation de trois imprimeries lithographiques : celles de Lasteyrie, d'Engelmann et de Delpech. La curiosité avait entraîné des artistes et des peintres, tels que les deux Vernet, Girodet, Guérin, Denon; l'année 1817 allait accentuer le mouvement, comme nous l'allons suivre dans les registres de dépôt du ministère de l'Intérieur.

Le 24 janvier 1817, le dessinateur Pernot dépose le Tombeau des Valois, à Saint-Denis, « dans la manière d'Engelmann ».

Le 29 du même mois, Delpech et de Lasteyrie, associés, remettent aux conservateurs du Cabinet un Hussard à cheval, lithographié par Lasteyrie, d'après Carle Vernet.

Le 31, Engelmann offre une lithographie, d'après C. Vernet; une Masure, signée P. M., 1817; quatre feuilles d'un cours de dessin, et un Hussard à cheval.

Le 1er février, Lasteyrie dépose une tête de jeune femme, coiffée d'une peau de lion, dessinée sur pierre par Rioult.

Le 5, Engelmann dépose Josse Cadet donnant une leçon à ses élèves; le 8, un Cheval de Cosaque, d'après C. Vernet, et une Tête de femme, d'après Regnault.

Le 13, Delpech et Lasteyrie : un Hussard tenant son cheval, lithographié par Lasteyrie.

Le 19, les mêmes : Combat d'un hussard et d'un mameluk, lithographié par Lasteyrie.

DENON DESSINANT UNE JEUNE FEMME.
Lithographie originale de Denon.

Le 21, les mêmes : Combat d'un mameluk et d'un Russe; une Tête de Briséis, d'après Rioult.

Le 28, les mêmes : un Hussard à cheval, un Lancier debout, par Lasteyrie, d'après Vernet.

Le 28, Engelmann dépose *le Ralliement légitimiste*; c'est un portrait d'Henri IV dans un médaillon,

avec un bouclier au-dessous; les Troubadours du xix⁰ siècle, lithographiés par Boulain.

Successivement les autres praticiens apparaissent, mais Engelmann, Delpech et Lasteyrie priment encore. La lutte entre la lithographie et la gravure au pointillé s'accentue de jour en jour, et, dès la fin de 1817, la victoire reste à la lithographie, grâce à la caricature.

Cette année 1817, un de ces faits de l'existence parisienne dont le sens nous échappe aujourd'hui, quelque fanfaronnade de jeunes employés de nouveautés, déchaîna les artistes contre les *calicots*. Le calicot de 1817 portait le pantalon à la cosaque, des éperons, une cravache, le costume de cheval, et, ainsi travesti, s'en allait au magasin auner les étoffes et vendre des rubans. Un formidable rire éclata en France à ce propos, et tous les dépôts faits au Cabinet des Estampes de juillet à décembre 1817 ne concernent que les calicots. Guillot, Vigneron sont les plus acharnés dans leurs méchancetés lithographiques; Vigneron surtout, qui invente *Calicot partant pour le combat des montagnes* (russes). Gault, Genty, Milon, Lasteyrie même les suivent. Lasteyrie publie *les Calicots de 1807 et ceux de 1817* (*Autre temps, autre calicot!*). C'est une folie, une passion populaire comme celles plus récentes de *Ohé, Lambert!* ou du *Cri-cri*.

Pourtant, je n'hésite point à l'écrire, si énorme que cela puisse paraître aux sérieux écrivains d'art, ce fut le calicot qui lança la lithographie. Celle-ci bénéficia de la popularité du héros qu'elle montrait à chaque coin de rue. Condamnée aux figures d'après Raphaël,

aux Briséis de Regnault, elle fût peut-être morte; Cali-

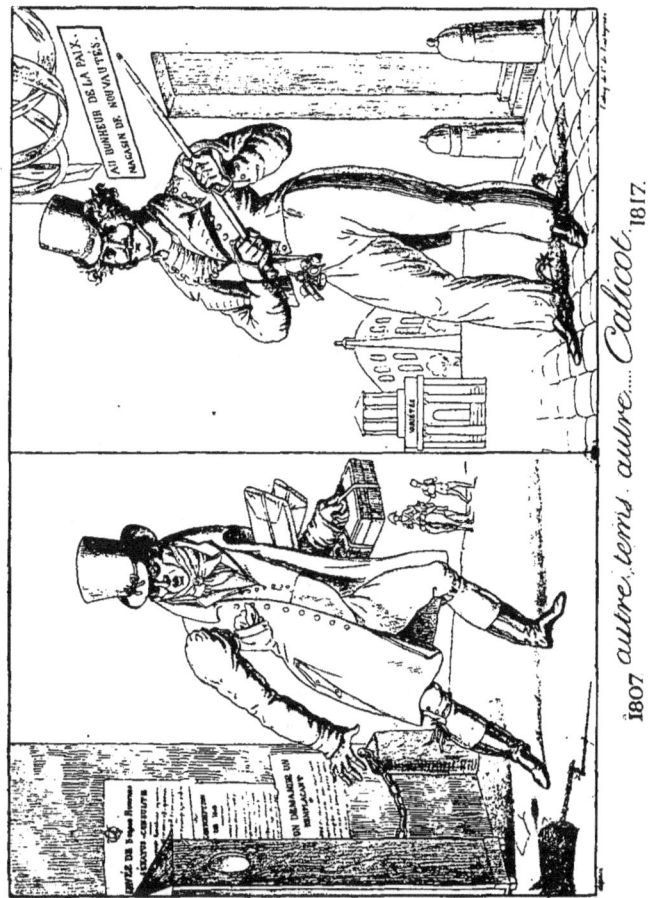

cot la sauva. Par chance pour elle, la légende napoléonienne renaissait frondeuse et terrible. On la soup-

çonnait déjà dans ces mille petits soldats de la Grande Armée dont le succès grandissait d'heure en heure. C'est au nom de l'épopée que les premiers grands artistes de la lithographie vont entrer en scène : Horace Vernet, Charlet, Eugène Lami. Le vaincu de Waterloo tenait sa revanche tout à coup.

Et cependant que de ces riens la lithographie s'implantait chez nous, et prenait, en deux ans, un développement comparable à celui des ateliers d'imprimeurs au temps de Gutenberg, de Fust et de Schœffer, que devenait Aloys Senefelder ? On le savait nomade en Allemagne, tantôt revenu à Offenbach-sur-le-Mein auprès de J. André son premier associé, tantôt parti pour Vienne en bon espoir de fonder un établissement durable. Entre lui d'ailleurs et ses imitateurs français, la délimitation s'était brutalement accentuée. Ceux-ci rêvaient de l'art et le pouvaient tenter dans le pays d'Europe le mieux outillé et le mieux préparé à l'aventure; Senefelder, au contraire, faute d'artistes peut-être, s'en tenait à l'industrie toute simple, s'ingéniait à multiplier les partitions musicales et s'associait dans ce but à M. Hartl, dont il comptait mettre en œuvre les influences. Dépité encore, ayant en peu d'années englouti les 20,000 florins prêtés par son protecteur, il imagina autre chose. A Pottendorf, grâce au même M. Hartl, tenace dans sa foi, le malheureux homme installa une machine destinée à l'impression des étoffes. Puis le blocus continental ayant ruiné à jamais la fabrique, il se laissa gagner par le baron d'Arétin, qui le décida à s'associer à lui pour créer un atelier lithographique en Bavière.

C'est là qu'il avait retrouvé ses frères, lesquels, criblés de dettes et d'ennuis, avaient vendu tous leurs

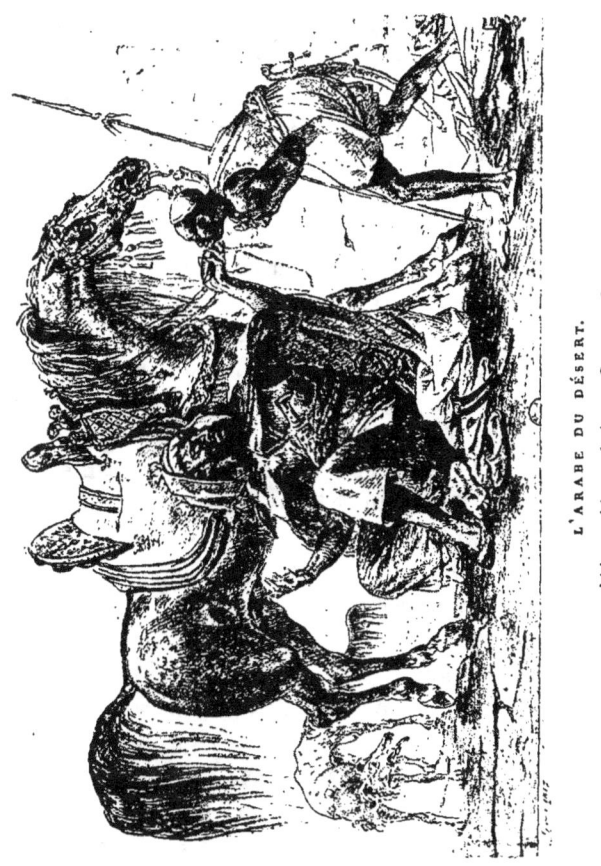

L'ARABE DU DÉSERT.
Lithographie par le baron Gros, en 1817.

procédés moyennant 700 florins de pension annuelle. Mitterer, directeur des Écoles de dessin, avait profité

de l'aubaine, et dirigeait l'invention dans le sens artistique. L'État bavarois donna gain de cause à Mitterer contre les réclamations de Senefelder. Celui-ci dut, sans grand argent, sans protections, aidé du seul baron d'Arétin, tenter une fortune parallèle. Il tomba encore, mais non si dignement cependant que le roi se crût dégagé de tous devoirs à son endroit. Il le nomma inspecteur de la lithographie, aux appointements de 1,500 florins l'année, à peu près 3,000 francs de notre monnaie (1810).

Jamais Senefelder ne s'était vu si riche; il en profita vite pour se marier. Sa femme mourut. Il se remaria à la nièce du compositeur Winter et, cette fois, avec une humeur moins aventureuse et plus de résignation, il eût pu vivre. N'imaginez point qu'il sût tenir en place. Il y avait en lui je ne saurais dire quelle rage contenue, quel rude désespoir de se savoir, à quarante ans, fini, renié, lorsque tous les pays d'Europe exploitaient son idée et lui en démontraient journellement les inattendues conséquences. Où réussissaient si bien Lasteyrie et Engelmann, Senefelder pensa que l'inventeur du procédé trônerait et prendrait le premier rang. Rien ne le tenait plus, ni les supplications de sa femme, ni les remontrances de ses amis; suivant son mot, « il voulait voir Chanaan! » une terre où il aborderait porteur de découvertes inédites et toutes neuves, entre autres son fameux carton destiné à remplacer les pierres trop lourdes, peu maniables, difficilement débruties. Il apparut alors à Paris, dans la mêlée, comme un vieil ancêtre arriéré, comme un homme très oublié que par grâce on voulut bien reconnaître, mais

dont on n'écoutait plus les conseils. Ce qu'on exigeait alors d'un artiste, c'étaient les petits soldats français, les charges malicieuses, les modes jolies, tant d'histoires, hélas! que le pauvre Senefelder était aussi incapable de produire que même de comprendre.

Il nous faut anticiper un peu, et le suivre dans ses installations rue Servandoni et boulevard Bonne-Nouvelle. Tout lui manquait à la fois : les artistes, liés à ses concurrents; les acheteurs, plus amusés des pochades parues chez Engelmann ou Delpech que de produits didactiques et scientifiques dont les difficultés vaincues n'intéressaient que les spécialistes. Vainement cherchait-il à substituer au crayon ordinaire la teinte au pinceau parodiant le lavis, il s'abîmait en des combinaisons d'une technique savante dont ses rivaux savaient habilement profiter. Il se perdait dans la publication de médiocrités, portraits, charges, planches populaires, comme cette inénarrable *Maison de jeu,* qui est bien la plus minable et pénible histoire de ces temps; il rêvait de remplacer les presses par d'autres instruments portatifs, d'un maniement commode, les pierres brutales par du papier, l'encre habituelle par une composition nouvelle. Mais toutes ces combinaisons, ces découvertes, ces miracles accumulés ne lui servaient de rien; les autres seuls en tiraient parti. Lorsque vaincu à la fin, brisé et las, il regagna Munich pour y mourir en 1834, c'est à peine si, dans le fracas parisien, les élèves de Senefelder connaîtront sa mort. Lui disparu, et longtemps, bien longtemps après, on sut par quelques entrefilets de journaux que les petits-enfants du vieux maître se trouvaient à Munich dans la misère noire;

on tenta pour eux une souscription, et Llanta publia leurs portraits. On avait auparavant inscrit sur le socle de la statue de Senefelder exécutée par Maindron toute sa triste histoire en dix lignes :

<div style="text-align:center">

A SENEFELDER
NÉ A PRAGUE EN 1772
MORT A MUNICH EN 1834

—

IL INVENTA LA LITHOGRAPHIE
EN 1796
EN 1802 ANDRÉ D'OFFENBACH
L'IMPORTE A PARIS OU
ELLE TOMBE DANS L'OUBLI

—

EN 1815 LE COMTE DE LASTEYRIE
ET ENGELMANN LA POPULARISENT
EN FRANCE.

</div>

Senefelder n'avait guère eu plus de bonheur que Jean Gutenberg ; Mitterer, Lasteyrie et Engelmann rappellent Fust et Schœffer. Il est difficile d'écrire plus tristement l'histoire vraie que ne le fit la statue de Maindron.

CHAPITRE II

LA LITHOGRAPHIE EN FRANCE
SOUS LA RESTAURATION
1818-1830.

La légende de l'Empire. — Le Moyen Age.
La caricature et les scènes de mœurs.

Cet art commode, d'une pratique si aisée qu'il ne demandait pour ainsi dire aucun apprentissage à ses adeptes nouveaux, piqua donc au jeu non seulement les gens de profession, mais les amateurs aussi, tous les désœuvrés qui volontiers réputent un travail la satisfaction momentanée de dessiner ou de peindre. Bien d'autres que Vivant Denon s'amusèrent de ce sport nouveau; on vit M^{me} Tallien dessiner sur pierre : les Tuileries ou le Palais-Royal renfermèrent les premiers lithographes de France par droit de naissance; la duchesse de Berry, qui s'amusera à croquer des vues de sa terre de Rosny, les princes d'Orléans composant des macédoines; ceux qui montraient et ceux qui cachaient leurs *essais*, femmes de la société ou grands seigneurs intéressés à la découverte nouvelle. Puis ce fut le tour des peintres, tournés d'ordinaire vers des sujets plus sérieux : Ingres ou Prudhon, le premier, tatillon toujours, emprunté, mal à l'aise dans son *Odalisque* cent fois répétée; l'autre

transportant dans sa *Famille malheureuse* (1822) et dans la *Lecture* les qualités jolies de son dessin nuageux et tendre; Gros aussi, qui composa deux ou trois scènes du Désert, dans la note à la fois sentimentale et guerrière si bien à lui, *le Mameluk à cheval, l'Arabe* offrant à un esclave le lait de sa jument, œuvres diverses d'époque et de talent, fort incomplètes, mais qui précisent la tendance du jour, le sport à la mode et l'extraordinaire succès de la lithographie.

En ce qui regarde ces peintres devenus lithographes d'occasion, il y a lieu de remarquer combien les tempéraments particuliers s'affirment dans leurs estampes originales. Guérin a montré dans son *Paresseux* les grandes qualités de dessin que ses tableaux nous révèlent. Girodet-Trioson est ferme, mais un peu buté. Ingres, qui n'a pas le loisir de reprendre, d'effacer, de recomposer cent fois ses bras ou ses mains, balbutie une très médiocre chose. Prudhon habitué au crayon, plus maître de lui, écrit sur la pierre, comme sur le papier, deux œuvres poussées, travaillées, impeccables. Gros est hésitant, avec sa volonté de trop dire et de trop faire, son besoin de dramatiser le moindre bonhomme. Les uns ont peur de pousser au noir, comme Guérin; dont les estampes sont presque blanches; d'autres exagèrent les tons, comme Girodet, dont le portrait de Coupin de La Couperie est un peu à la suie. Les imprimeurs, d'ailleurs, en sont encore à la période de recherches, ils n'ont point le tour de main désirable. Leurs noirs éclatent trop vigoureux, quand les gris viennent laiteux et presque impalpables.

De 1818 à 1825, leur nombre s'est accru dans des proportions énormes : il y a Delpech au quai Voltaire,

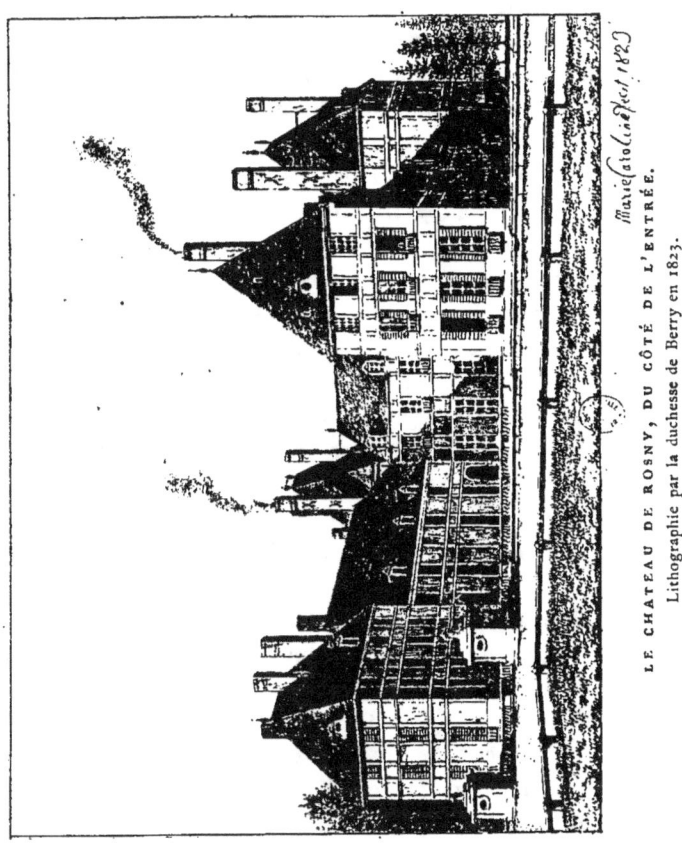

LE CHATEAU DE ROSNY, DU CÔTÉ DE L'ENTRÉE.
Lithographie par la duchesse de Berry en 1823.

Engelmann, toujours rue Cassette, Gihaut, boulevard des Italiens, Martinet, Langlumé, Motte, Lacroix, Gault de Saint-Germain, Delaunois, Charasse, Villain ;

à Lyon, il y a Lefèvre et Brunet; à Nantes, Sandobal. La plupart d'entre eux impriment et publient des albums dont la fortune est singulière. Delpech, dont la boutique s'étale à la première page d'un recueil, donne un « album lithographique... par des artistes français »; on y trouve les noms de Vernet, de Coupin, de Bouillon, de Bourgeois, d'Hersent. Engelmann a groupé dans un autre recueil les peintres ordinaires de la Manufacture de Sèvres; il habite alors rue Louis-le-Grand. En 1821, il lance son *Lavis lithographique,* sorte de procédé au pinceau, sous le couvert de Bellangé, de Bacler d'Albe et de Swebach. Il met également en vente l'album de la Société des amis des arts de Lyon, avec un titre romantique de Lepage. Gihaut produit Eugène Lami sous le nom d'Eugène dans des *Croquis lithographiques,* aussi datés de 1826. Puis ce sont successivement : *les Souvenirs pittoresques d'Europe,* publiés par le général Bacler d'Albe, chez Engelmann, avec un frontispice humoristique ; les *Promenades pittoresques dans Paris* par le même, avec texte lithographique, recueil charmant, un des meilleurs de la série. Constans, imprimeur installé à Sèvres, offre au public *les Caprices des peintres de Sèvres,* avec une dédicace à Aloys Senefelder. Hélas! qui songeait de Senefelder à cette heure? De tous les voyageurs réunis dans une gare moderne, en est-il bien deux connaissant Stephenson[1]?

Pour revenir un peu en arrière et reprendre la litho-

[1]. Un autre oublié de la génération moderne est le marquis de Jouffroy d'Abbans, qui appliqua la vapeur à la navigation et s'intéressa à l'invention de Senefelder.

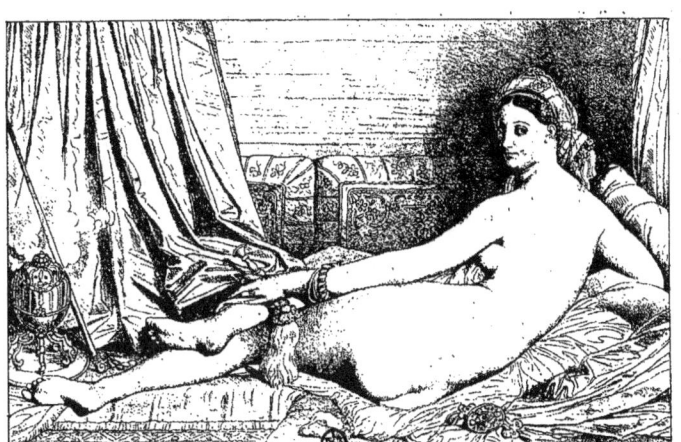

L'ODALISQUE.
Lithographie originale de Ingres.

graphie à ses premiers succès en France, nous devons faire compte de l'état d'esprit spécial à l'époque où elle se développa. Si la diffusion fut moindre en Allemagne, son pays d'origine, en Angleterre ou en Italie, la cause en est toute politique et sociale. Ceci venait chez nous à son moment. L'Empire tombé avait laissé des traces profondes dans la bourgeoisie et dans le peuple. Nous sommes en 1818, en pleine réaction légitimiste, et l'ancien maître agonise là-bas sur un rocher lointain, où le sentiment populaire l'a voulu suivre. Qui sait ce que l'avenir cache? Rudement contenue par des lois d'exception, la légende napoléonienne grandit, avec ses espérances et ses folies. Un peu timide au début, le libéralisme des artistes trouvait dans ce renouveau de l'épopée impériale une faveur que la Restauration perdait de journée en journée. Les gens de l'émigration rentrés en France n'avaient rien oublié ni rien appris; ce fut une façon de critique que de mettre sous leurs yeux, à chaque devanture de boutique, les gestes de leurs devanciers. L'armée que nous appelions la Grande Armée se reconstituait sur le papier avec ses souvenirs de gloire. Et le moyen de se fâcher devant ces choses tranquilles, d'apparence inoffensive, devant ces hussards de Vernet, ces grenadiers, ces hommes barbus luttant contre les Cosaques, lesquels, très naïvement, créaient un revirement d'opinion, entretenaient l'espoir et préparaient les révolutions futures. On ne dira jamais assez combien la lithographie eut chez nous une connexion étroite avec la politique. C'est Horace Vernet qui prépara le mouvement, Charlet qui détermina l'attaque, et les moins avisés suivirent sans même s'en

LA FAMILLE MALHEUREUSE.
Lithographie originale de Prud'hon.

douter. Il s'ensuit que nos estampes lithographiques les plus anciennes représentent des « guerriers » combattant, affligés, les yeux en l'air, parlant de batailles dans un temps où le mot devenait presque séditieux. Le jour où le peuple descendra dans la rue, dix ou douze ans après, il y aura été préparé, entraîné par les images, et comme le héros était mort, il admit ce qui, à son sens, s'en écartait le moins, la royauté constitutionnelle de Juillet.

La marche de ce mouvement serait curieuse à suivre, s'il ne sortait un peu de notre cadre de nous y attarder. C'est d'abord le soldat qui apparaît, le soldat tout seul, vainqueur ou vaincu. Puis l'empereur, le petit caporal, l'idole. Enfin, et au fur et à mesure de la diffusion, la caricature contre le pouvoir établi, contre les puissants, l'ironie comparative, l'insolence enfin. L'insolence avec Grandville et Decamps, d'autant plus rude qu'elle est mieux dissimulée. Une estampe peint admirablement l'état d'âme de la petite bourgeoisie; c'est cette lithographie de Bellangé montrant la mère de Charlet sermonnant son fils : « Tu as beau dire, Toussaint, sans les malheureux événements de 1815, Il aurait remboursé les assignats... Il le disait souvent à ses maréchaux... Et Il *était bien assez délicat pour cela!* » Ceci ne s'invente pas, c'est une phrase du peuple toute simple et étroite dans sa religion naïve ; elle explique le succès des petits soldats de Vernet, des pochades de Charlet, et, si je puis dire, tout le succès de la lithographie.

C'est donc Horace Vernet qui partit le premier dans cette voie, avec la reconnaissance intime et dis-

crète qu'il tenait de son père Carle pour l'empire déchu.

TÊTE DE JEUNE FEMME.
Lithographie au crayon gras par Weber d'après Mansion. Tiré des *Caprices des peintres de Sèvres*.

Il avait un peu moins de trente ans, étant né le

30 juin 1789, lorsqu'il s'ingénia à donner une forme plus artistique à l'invention de Senefelder. Son intelligence était vive et sa main rapide; l'art nouveau convenait à merveille à son tempérament. Néanmoins, ses débuts furent timides; il se renfermait dans une phrase très simple, un peu molle, sans grand effet. Toutes ses œuvres, de 1816 à 1819, se ressentent de cette réserve et paraissent de pâles esquisses au crayon, ou des contre-épreuves maigres et ternies. Ses *Croquis lithographiques*, publiés chez Delpech, renferment une série de planches grisâtres où évoluent des soldats, des chasseurs, des bourgeois parisiens. Plus dessinateur que coloriste, il ne semble pas avoir soupçonné d'autres accentuations que ces nacres sempiternelles, pareilles à celles de Guérin dans le *Paresseux* et le *Vigilant*. Longtemps avant qu'Ingres eût formulé son axiome célèbre : *Le dessin est la probité de l'art,* Horace Vernet était un probe dans toute l'acception du terme, préoccupé seulement et exclusivement de la ligne, faute de sentir plus. Notre ami Gigoux dit de lui, dans ses *Causeries :* « Toujours bien, jamais mieux! » Ce qui détermine excellemment la tenue de ses premières lithographies.

Peut-être cependant n'eut-il pas toute la virtuosité souhaitable dans son procédé, par la crainte où il était de dépasser la mesure, faute de posséder encore les ressources du métier. Il faudrait joindre à ceci la réserve instinctive d'un peintre habitué à d'autres travaux et qui ne se sentait ni les audaces d'un Géricault, ni les scepticismes d'un Delacroix. Vernet ne s'aventure pas, il va sagement. Malgré tout, son œuvre lithographique

restera au premier rang, tant par la poussée qu'il sut donner à un procédé naissant que par l'extraordinaire

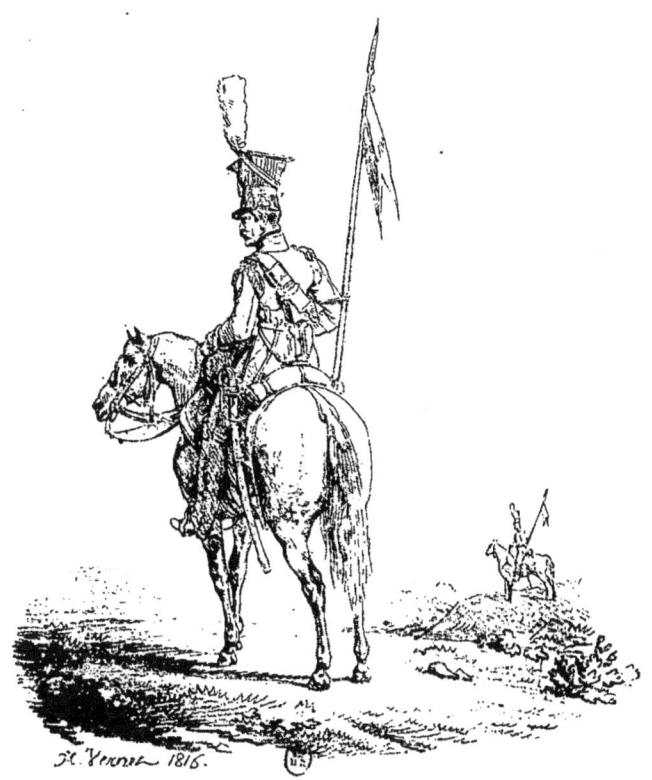

LE LANCIER.
Lithographie par Horace Vernet, en 1816.

réussite de son idée. Lorsque, vers la fin de sa vie, Napoléon III lui envoyait un peu tardivement la plaque de grand-officier de la Légion d'honneur, il payait à

peine une forte dette. La lettre qui accompagnait la décoration était un peu sèche, au regard du résultat obtenu. D'ailleurs, Vernet, Charlet et Raffet avaient bien quelque peu ramené le second Empire : se l'avoua-t-on jamais aux Tuileries?

Les pontifes du grand art ont surtout reproché à Vernet le côté anecdotique de ses besognes. Pouvoir écrire de grandes pages pompeuses et descendre aux menus faits, au *feuilleton;* pouvoir prétendre à Bossuet et tomber à Molière ! Le mot a été dit, et M. le comte Delaborde en a fait bonne justice. N'est pas Molière qui veut, ni en littérature, ni en art. Molière ne vaut-il pas surtout de n'avoir pas cherché à parodier Bossuet ? Et ces peintres de grands sujets dont nous parlions plus haut, qui ont eu leur renom au xviiie siècle, ne sont-ils pas tombés devant Eisen, Gravelot, Moreau ou Saint-Aubin? Si Ingres n'a jamais ri, c'est probablement qu'il ne pouvait pas rire, et il faut l'en tenir pour bien malheureux à cette heure.

La consécration de l'épopée napoléonienne se trouve dans un ouvrage didactique sur les uniformes de l'armée, dû aux crayons de Vernet et de Lami. Gide, l'éditeur, expliquait dans sa préface, datée de 1822, les raisons qui lui avaient fait entreprendre l'ouvrage. C'est la paix revenue, la légende formée « de ces guerriers à qui vingt années de triomphes successifs ont acquis l'admiration de l'Europe ». Vernet n'avait point rencontré encore de meilleur sujet que ce thème définitif sur lequel il pouvait broder ses plus charmantes et savantes fantaisies. Le livre est aujourd'hui le monument impérissable de la Grande Armée, et le côté docu-

mentaire n'y souffre aucunement de l'allure pittoresque des scènes.

Comme si la note claire inaugurée par Horace

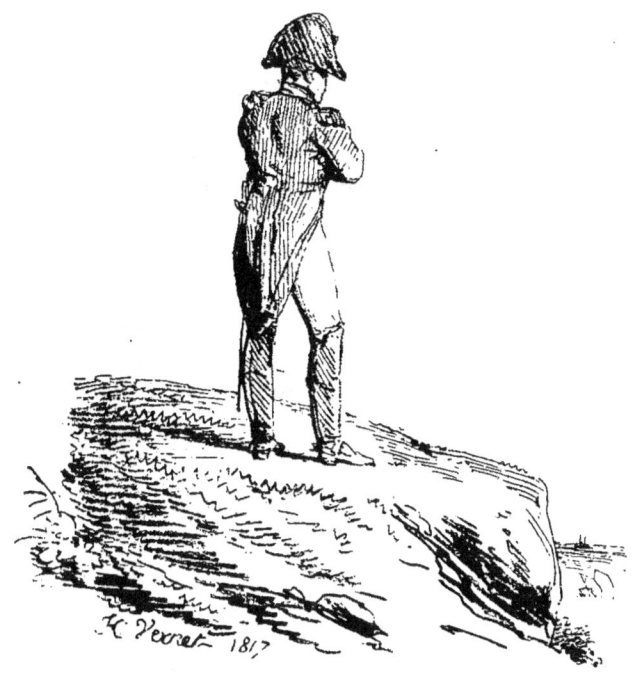

A SAINTE-HÉLÈNE.
Lithographie croquis par Horace Vernet, en 1817.

Vernet dans ses estampes sur pierre eût forcé la mode, il se trouva que ses imitateurs et ses confrères du début se renfermèrent dans cette formule. Toutes les planches isolées, tous les recueils édités entre 1817 et 1820 paraissent à l'œil de légères esquisses au crayon,

d'aspect uniforme, à peine estompées de gris, et comme passées de couleur. Les praticiens expliquent ce fait par la qualité des crayons gras employés, par le manque de mise en train lors des tirages, mais il y entre une bonne part de mode, suivant que je le disais, et l'envie de donner l'illusion de croquis au crayon. Pour ne prendre dans la pléiade des lithographes d'alors que les plus connus, Lami, Charlet, Marlet, Vigneron, Hippolyte Lecomte avaient franchement adopté ce genre un peu terne, parce que le goût du public paraissait s'en accommoder de préférence. A cette époque, Lami n'avait pas eu loisir de sortir encore. Ses *Arlequin et Scapin,* destinés au coloriage, étaient conçus en façon de croquis, mais un véritable croquis de maître où se retrouvaient, à quarante années d'avance, les qualités de Meissonier. Le *Colonel Moncey,* œuvre de débutant, datée de 1817, était un pastiche falot des Vernet; les chevaux qui feront la gloire de Lami n'ont point encore été étudiés par lui : il s'essaye.

Il y avait Jean-Henri Marlet aussi, qui, à près de cinquante ans, abandonnait la peinture pour la lithographie et fournissait à Lasteyrie des prisonniers russes avec cette mention : « Dessiné sur pierre française et imprimé à l'établissement de C. de Lasteyrie, lithographe du roi. » Cette étiquette officielle n'empêchait pas l'humeur frondeuse de Marlet et son envie d'être désagréable au roi dont il alimentait le lithographe. Une de ses rencontres les plus heureuses et les plus malignes montre des soldats assis à la porte d'une caserne et que certain aumônier grassouillet interroge sur leur religion. L'un avoue être luthérien, l'autre

calviniste, un troisième se vante d'être catholique. Le plus vieux, — un grognard hirsute, — n'a pas de reli-

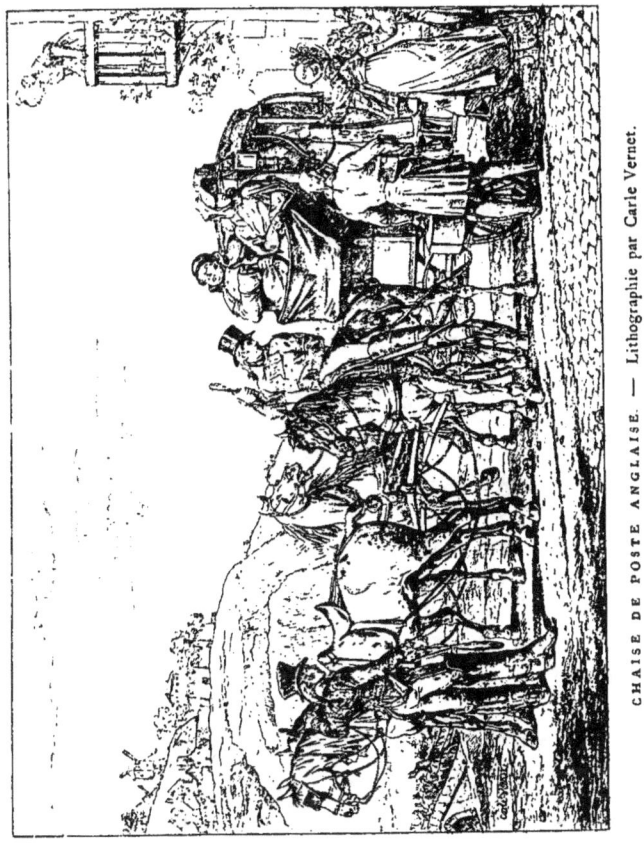

CHAISE DE POSTE ANGLAISE. — Lithographie par Carle Vernet.

gion : il est de *la vieille garde.* Marlet sacrifie au mot d'ordre du jour, il met en une apothéose Barbanègre et les défenseurs d'Huningue; mais, chez lui, les con-

victions sont moins enracinées que chez Vernet ou Charlet. De temps à autre, il crayonne des sujets de vente, les cérémonies des mariages royaux, la naissance du duc de Bordeaux et des scènes de mœurs un peu osées, telle la *Nuit au corps de garde* (1823), l'estampe à succès de son œuvre, tant de fois reprise depuis, où s'affirme d'ailleurs un réel talent de metteur en scène. Malgré tout, et si bonne intention qu'il en pût avoir, jamais Marlet ne se débarrassa des tonalités grisâtres qui sont, aux environs de 1820, la couleur agréable.

Pierre-Roch Vigneron était un jeune en 1818, et sa manière, très rapprochée de celle de Marlet, lui assigna une place auprès de celui-ci. Son premier modèle de dessin avait aussi été exécuté sur pierre française de la lithographie de C. de Lasteyrie. C'était une académie d'homme nu destinée aux écoles. Les *Scènes militaires* imprimées par lui chez Lasteyrie sont du Marlet démarqué, comme l'assassinat du duc de Berry et autres planches populaires. Vigneron avait adopté le style larmoyant et sentimental qui marque la transition entre le classique de David et le romantisme de Delacroix. Les tombeaux, les cercueils, les enfants abandonnés, les jugements militaires, le prix du vice, le joueur ruiné, sont les sujets qu'il recherche de préférence. Plus tard, Vigneron imitera, dans ses portraits, Grevedon ou Devéria, comme au début il cherchait à pasticher Marlet. L'idée personnelle lui manquait; si nous le nommons ici, c'est uniquement pour le rang chronologique occupé par lui dans la succession des premiers lithographes. Une toute pareille raison amène

sous notre plume le nom d'Hippolyte Lecomte; celui-ci,

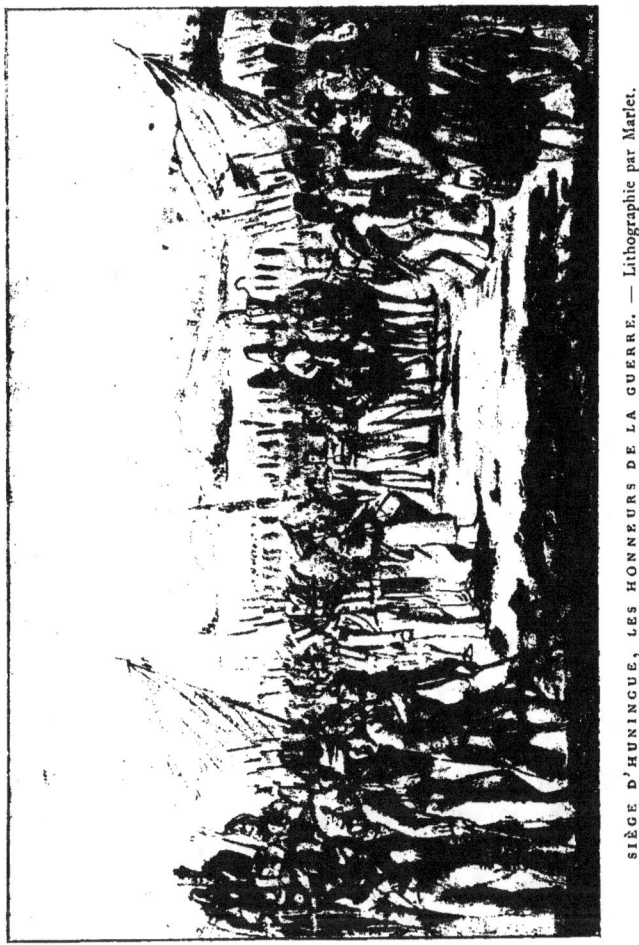

SIÈGE D'HUNINGUE, LES HONNEURS DE LA GUERRE. — Lithographie par Marlet.

toutefois, possédait des moyens bien à lui. Il jetait plus

vigoureusement ses esquisses et, dès ses premiers essais, il s'affirmait comme l'antipode vivant de la note claire. Ses *Blessés français attaqués par des Cosaques,* publiés en 1817 avec la collaboration d'Horace Vernet, distinguent très bien la part de l'un et de l'autre artiste. Tout ce qui, dans cette estampe, est nuageux et impondérable, appartient à Vernet; le boueux, le terreux est l'œuvre d'Hippolyte Lecomte. Deux lithographies de Lecomte sont restées populaires chez nous, à cause de la vérité qui s'en dégage; ce sont les *Visites du jour de l'an,* la visite des enfants d'émigrés à leurs grands-parents réinstallés dans leur hôtel du faubourg Saint-Germain (1818) et le *Bal de société* (1819). L'intérêt documentaire de ces pièces, d'ailleurs médiocres, se grandit du petit nombre de travaux similaires. Les nobles, rentrés à la suite des alliés, n'avaient point chez les artistes une popularité bien grande. Lecomte est un des rares peintres ou dessinateurs qui aient osé se risquer à décrire leurs intérieurs vieillots et surannés, les dames habillées à la mode du xviiie siècle, les seigneurs poudrés comme à Versailles autrefois. En d'autres temps, Hippolyte Lecomte n'eût pas compté plus que les dessinateurs de *canards* à l'usage des gens du peuple; eu égard à leur date, ces choses médiocres prennent la valeur d'incunables.

A l'époque précise où tant d'histoires maladroites se commettaient sous couleur de politique et d'art, Charlet, fils d'un dragon du premier Empire et d'une mère enthousiaste des gloires impériales, s'amusait à crayonner de petits portraits, dans le genre de Denon, pour les presses de Lasteyrie. Un de ses essais était le

portrait du jeune Brunet, le fils de ce Brunet que Vivant Denon avait accolé au comte de Lasteyrie dans une de ses premières lithographies. Rien ne faisait prévoir encore la fortune ultérieure de l'artiste, non plus que sa tournure d'esprit. Tout au plus sacrifiait-il au goût du jour en livrant à Gabriel Engelmann (février 1817) un hussard au galop imité d'Horace Vernet. Puis il prit un peu d'audace et, trouvant dans l'éditeur Delpech un homme plus osé que n'étaient Lasteyrie et Engelmann, il composa pour lui une série de militaires, « de petits soldats », suivant le mot méprisant d'un émigré, qui furent ses premiers pas dans la légende napoléonienne.

Delpech, un peu timide, ne payait que de six à douze francs chaque dessin, une misère ! Charlet, élève de Gros, présumé féru d'idées vieillottes, ne paraissait point à son éditeur appelé à un avenir brillant. La vente, d'ailleurs, lui fut contraire, et les soldats dessinés à la plume, enluminés à la main, ne firent pas recette. Mais Charlet n'était point homme à se décourager. A la façon des débutants qui rejettent volontiers leurs mécomptes sur leur éditeur, il alla trouver Motte, un nouveau venu dans la partie, et le fournit de « guerriers » à tant la pièce. A force de persévérance, il habitua les yeux des acheteurs à ses œuvres : « Les soldats d'Horace Vernet étaient de convention... des soldats de Scribe; ceux de Charlet étaient les seuls vrais. » Ce mot d'un héros de l'Empire était le terme juste. Charlet ne cherchait point à dramatiser ses bonshommes, il le faisait sans le vouloir, pour ainsi dire, en leur conservant simplement l'allure restée dans ses

souvenirs d'enfant. Un jour, étant tout petit, il avait entrevu l'empereur dans un cortège, et cette image d'un instant s'était gravée dans sa cervelle; il l'avait grandie, idéalisée, reconstruite, rehaussée. Il en tirera plus tard cette silhouette inoubliable du grand homme, il la transmettra à ses successeurs, à Bellangé, à Raffet, et telle qu'on n'eût osé ensuite la faire autre. Vernet n'avait jamais eu cet instinct spécial de la reconstitution, il ne savait bien faire que ce qu'il voyait; Charlet, au contraire, revivait par la pensée, réinventait les hommes disparus, devinait leurs poses, leurs gestes et soupçonnait leur façon d'être. Son passage chez Motte ne fut point la fortune pour lui, quoi qu'on en ait pu écrire. Rarement l'éditeur risquait plus de trente francs sur une esquisse, et Charlet, souvent mécontent de lui-même, très nerveux, détruisait une ou deux fois son ouvrage avant de le livrer définitivement. De là viennent ces épreuves très rares, introuvables de pierres abandonnées et qui n'avaient fourni qu'une ou deux estampes. Loin d'avoir connu le succès de bonne heure, Charlet tâtonna longtemps et ne commença guère à percer qu'aux environs de 1822, quand il travailla pour les Gihaut.

Il avait eu le singulier honneur de mettre à Géricault le crayon lithographique en main, durant un voyage à Londres en 1820. Nous aurons occasion de dire tout à l'heure comment l'élève profita des leçons. Les gens très avisés prétendent même que deux lithographies, *Un marchand de poisson taquiné par des enfants* et *Un âne monté par des garçonnets*, données à Géricault, sont en réalité de Charlet. Ceci importe peu

et, à l'origine, les deux manières se peuvent confondre. A son retour en France, Charlet publiait chez Gihaut (1822) un album d'enfants où apparaissent nettement

NAPOLÉON. — Lithographie de Charlet, tirée de l'*Alphabet moral* (1835).

ses tendances : l'ironie parisienne mêlée étroitement à la satire jolie du dessin, réminiscences de charges d'atelier traduites dans un croquis très franc et agrémentées d'une légende impayable. Plus tard, son génie

spécial s'arrêtera à la chronique impériale, non point traitée dans ses hauts faits, mais prise par le petit côté, par l'anecdote du soudard en goguette, du vieux soldat raisonneur et grivois, sceptique, frondeur, insolent. J'imagine que cette façon d'écrire l'histoire pénétrait plus profondément dans les cervelles que s'il eût simplement esquissé les batailles avec le petit caporal victorieux. Une pointe de sentimentalité accentuait les scènes. Qui ne se souvient de cette sentinelle écrasée de sommeil et qui trouve à son réveil l'empereur en faction à sa place; de ce vieux brave aux deux jambes de bois rencontrant Napoléon et disant simplement : « C'est à Austerlitz, sire! » Et toutes ces gamineries de corps de garde largement enlevées, les menus faits de la guerre enjolivés de phrases typiques, malheureusement incompréhensibles sans l'image. Charlet fut à sa manière un vaudevilliste de génie, un transcripteur de mœurs hors de pair ; sous sa plume ou sous son crayon, l'Empire reprit une revanche féroce. Il sut mieux que personne toucher la fibre nationale, même au spectacle des choses le moins susceptibles d'émouvoir en apparence. Maître de son public, comme Vernet, il n'ignorait pas que chez nous les farces bien jouées sont toujours excusées. « Mon capitaine, c'est un conscrit! » disent deux maraudeurs de Vernet qui ont volé un veau à un paysan et lui ont mis le schako sur la tête et une toile de tente sur le corps pour le mieux cacher. « Mon lieutenant, je cherche du fourrage pour mon cheval! » assure un imperturbable grognard, agenouillé devant une armoire qu'il larde de coups de sabre. A une époque où la royauté s'était

embourgeoisée, où les princes visitaient les églises et désertaient les camps, ces énormes fredaines des soldats victorieux tombaient, en manière de satire, sous les

LES MARAUDEURS.
Lithographie par Horace Vernet, plus tard imitée par Charlet.

yeux des vieux officiers de l'ancien régime, perclus, édentés, hors d'usage. Je l'ai dit, l'importance politique de Charlet n'a point été comprise encore. On l'a soupçonnée sans la déterminer à son point juste, parce qu'on n'a point saisi la puissance frondeuse de la pensée sous un croquis d'aspect anodin.

Au strict point de vue de la technique, Charlet fut un virtuose incomparable. Ses dessins sur pierre ont toute la saveur d'une aquarelle soignée où la couleur égale l'ampleur de la composition. Il avait tenté un peu de tous les genres : crayon, plume, lavis au tampon, lavis au pinceau, manière noire. Mais ses crayons resteront ses chefs-d'œuvre, parce que dans ceux-ci tout est définitif et raisonné, et que le sujet s'en arrange mieux, étant données sa simplicité et sa malice. En général, les lithographies au lavis ne convinrent pas à l'étude de mœurs ni à la caricature; elles s'accommodèrent mieux des phrases romantiques, des scènes funèbres, chères à certains. Charlet comprit vite combien il était oiseux de s'attarder à ces procédés détournés; les rares pièces traitées par lui dans ce genre ne sont que des essais curieux bons à recueillir pour les amateurs fanatiques, mais que les gens éclairés dédaignent. Aussi bien très rarement un artiste de cette valeur compte pour plusieurs choses. Charlet, c'est l'Empire vu par le petit bout de la lorgnette le plus séduisant parce qu'il groupe mieux les effets. Toutes ses excursions en dehors de son thème favori sont restées lettre morte; il vaut autant n'en rien dire.

Géricault, le plus illustre peut-être des premiers artistes de la lithographie, devait à Charlet d'avoir tenté l'aventure. Né en 1791, Géricault avait un peu moins de trente ans lorsqu'il esquissait ses canonniers de la garde impériale (1818), œuvre de la légende napoléonienne inspirée par le goût du jour. L'année suivante, il peignait le *Radeau de la Méduse,* morceau de peinture capital où se dégageaient très bien son esthé-

tique un peu brutale et les procédés personnels qu'il devait faire prévaloir dans la lithographie. Celui-là était un tempérament, un vigoureux artiste qui s'affran-

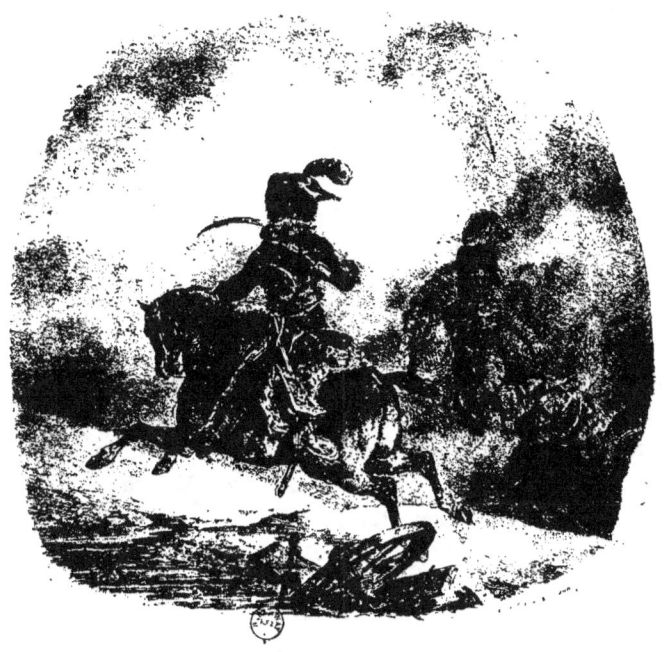

CHARGE DE HUSSARDS.
Lithographie par Géricault.

chit peu à peu du côté anecdotique et passablement suranné de ses confrères. A la façon des génies définitifs, Géricault en vint à resserrer ses moyens, à circonscrire son champ, à ne dire que juste sa pensée. Chez nous, le peintre du *Radeau de la Méduse* béné-

ficie de l'auréole de la mort prématurée ; il avait eu si peu le temps de produire, que tout de suite ses moindres esquisses ont obtenu la faveur et que des fanatiques se sont attachés à sa gloire pour la grandir.

Élève de Carle Vernet, Géricault avait hérité du culte de son maître pour les chevaux ; mais, toute exagération à part, il le surpassa de beaucoup par l'étude plus serrée de l'anatomie, la simplicité grave des sujets et ce je ne sais quoi de puissant et de vrai qui manquait essentiellement à Vernet. Géricault fut, au temps où il vécut, le peintre définitif des chevaux ; on admirait en lui l'entente des allures, la science de la marche, une certaine poésie donnée par lui à des choses jusque-là traitées un peu à la diable sans grand souci. Un de ses premiers travaux en ce genre a son histoire. Les *Deux chevaux se battant dans une écurie* ne fournirent que trois épreuves à une teinte et deux à deux teintes, la pierre s'étant brisée pendant le tirage. Dès avant 1860, une des épreuves à deux teintes s'était payée 1,500 francs. Il y a lieu pour l'instant de ramener l'artiste à ses proportions vraies et à ne point admettre comme mot d'Évangile ses théories spéciales sur le cheval. Très dernièrement, l'Américain Muybridge, dans une conférence faite à Paris aux salons de la Société de géographie, nous démontrait, au moyen de projections photographiques, l'énorme écart entre les chevaux de Géricault et le cheval surpris instantanément dans une allure identique. Grâce à l'implacable objectif, notre œil s'est déshabitué des conventions graphiques d'alors, et les *Chevaux de course* dessinés par notre artiste ne valent guère mieux que ceux de son maître Vernet.

C'est une bonne part de la réputation de Géricault qui tombe devant le fait brutal ; il serait puéril désormais de chercher autre chose, dans ses lithographies équestres, que l'état de la science du cheval à une époque précise : ne disons pas qu'il était en progrès sur ses devanciers. Quatre cents ans avant lui, Jean Fouquet poussait à fond la question dans ses miniatures. Vittore Pisano, le grand médailliste ciseleur, n'avait rien à apprendre sur ce sujet et, bien des siècles avant, les sculpteurs des frises du Parthénon n'eussent jamais sur ce point commis la moindre faute.

Ceci dit, et pour ce qui nous occupe surtout dans cette étude, Géricault restera un dessinateur sur pierre hors de cause. En un temps où la mollesse des contours, la timidité des accentuations ramenait la lithographie à n'être guère qu'une esquisse légère et impondérable, il avait su lui communiquer le brillant et la chaleur des burins les plus travaillés, ou des dessins les plus poussés de l'École française. Sa sûreté était devenue proverbiale ; il avait décrit, en moins de quatre heures, à la lumière d'une lampe, *les Canonniers de la garde impériale*. Loin de rejeter, comme tant d'autres, les perfectionnements possibles à l'art nouveau, il avait dessiné sur *stone-paper*, pendant son voyage à Londres, cette figure de vieux mendiant assis devant la boutique d'un boulanger, où quelque chose subsistait des préoccupations sentimentales de ces temps. La Bibliothèque nationale en possède une épreuve unique, avec les remarques mises par l'artiste dans la marge. Plus tard, il s'affranchira de l'anecdote, comme je le disais, il se renfermera dans ce qu'il pen-

sait être une étude de la nature toute simple. Il nous montrera des chevaux attelés à de pesantes voitures; d'autres, arrêtés et mangeant l'avoine, sans histoires, comme si, devançant ses contemporains, il eût soupçonné à soixante-dix ans d'avance les tendances de notre naturalisme. L'œuvre compliquée, historiée, amusée de petites chroniques, est, disent les penseurs, la résultante ordinaire du manque de puissance; les forts sont très simples. Géricault fut merveilleusement simple. Sa nature est violente, emportée, extravagante, on la soupçonne tout entière dans ses dessins sur pierre. Ceux-ci ont une vigueur d'aspect et d'oppositions qui déroutaient singulièrement les tenants du vieux système ; elles écrasent les travaux similaires d'Horace Vernet, de Guérin, de Lami, comme ferait une toile de Rembrandt d'un Boucher ou d'un Drouais.

Au strict point de vue du milieu, sa lithographie est le reflet de sa peinture; elle est lourde, un peu grossière, dépourvue de charmes. C'est une femme puissante, aux traits d'homme. Les ombres y ont une intensité qui n'est pas toujours plaisante, même pour les gens prévenus et convaincus. En plus, l'absence de notes datées les prive d'une curiosité fort prisée aujourd'hui. Ce qui fait la réputation posthume de Vernet, de Charlet ou de Lami, l'étude des mœurs, si petite qu'elle paraisse aux amoureux de l'art sublime, eût contribué à populariser ces estampes, réservées jusqu'à présent aux seuls érudits de la lithographie. Géricault s'y est donné trop rarement. Son passage au milieu des fervents du régime impérial ne lui a guère suggéré qu'une douzaine de pièces, mais combien n'ont-elles pas plus d'intérêt que

les autres! Le cuirassier blessé, conduit par un grena-

THE PIPER
Lithographie originale de Géricault sur stone-paper.

dier au milieu des neiges, a plusieurs fois inspiré nos

peintres militaires modernes. Bertrand en a tiré *la Défense du drapeau*. C'est une anecdote, cependant, un récit, un roman, comparé aux autres. Tout compte fait, c'est presque le chef-d'œuvre de Géricault, l'estampe qui lui assigne le premier rang au nombre des artistes de l'épopée.

Aux côtés de ceux-là, quantité de talents modestes firent éclosion, semblablement enrôlés dans le cycle impérial; Cassard, un dessinateur de combats, dont une estampe, *la Femme Leyrac grenadier*, figurait à l'exposition de lithographie; d'autres encore, infimes, rivés aux besognes courantes et dont le nom est à peine connu. Il se trouvait qu'après bien d'autres *institutions* créées par lui et reprises par ses successeurs, après tant d'œuvres édifiées dans la gloire et renversées après la défaite, c'était la modeste invention d'un praticien bavarois, d'un ennemi qui allait ressusciter Napoléon, lui bâtir un piédestal incroyable, écrire sa chanson de Roland, une chanson de geste, avec toutes ses puérilités, ses grandeurs, ses exagérations, pareille à celles jadis chantées par les trouvères.

Et comme si ce retour inconscient aux poèmes d'autrefois eût réveillé les idées nationales, une réaction venait des littératures, des architectures, des mœurs du vieux temps, tout aussi féconde pour la lithographie. Le romantisme naissant engagea nombre d'artistes dans une voie jusque-là dédaignée. Le gothique, raillé par Boileau, conspué par David, reprenait l'avantage, détrônait les antiquités, revivait d'une gloire inattendue. C'est de l'Allemagne, par Gœthe, que nous arrivaient ces préoccupations d'un art nouveau; mais, en l'ab-

sence d'érudition, notre moyen âge se reconstituait de chic, comme nous dirions aujourd'hui, se présentait non point à l'état de résurrection savante, mais sous la forme d'une adaptation imaginative des hommes et des mœurs d'auparavant. Mal outillés pour écrire l'histoire vraie, les artistes inventaient. C'étaient, en tous lieux, des pages en toques à créneaux glissant des mots d'amour à l'oreille de belles ferronnières, — les belles ferronnières constituaient à elles seules toute la *gentry* féminine des siècles écoulés depuis Charlemagne jusqu'à François Ier, — des paladins cuirassés, comme Bayard ou Henri IV, figurant les preux de Palestine, morts là-bas, qui revenaient en leur château et dont les yeux de fantômes brillaient à travers le casque. En l'honneur de quoi ces fantaisies? On ne saurait dire. Sans doute, pour la singularité artistique, le renouveau qui paraît, à l'heure présente, revivre encore chez les romanistes de notre littérature où les péraphaélistes anglais. Ce fut alors une forte poussée de tempéraments divers, artistes de la plume ou du crayon, dont la plus haute personnification, Victor Hugo, entraîna les autres et les dirigea. En opposition du classique peu à peu délaissé, la nouvelle école se nomma le romantisme, d'un mot tiré du style roman des cathédrales. On enrégimenta sous cette bannière les mille épopées de nos chroniques nationales, depuis les chansons de geste, les romans de chevalerie, les lais, les virelais, jusqu'aux légendes spéciales à diverses contrées de la France.

Un livre eût une singulière influence sur cette renaissance et lui fournit des éléments scientifiques

pour s'étendre. La lithographie, à peine admise chez nous, allait offrir à M. Taylor les moyens de conduire à bien une gigantesque entreprise et permettre aux dessinateurs de vulgariser nos œuvres nationales dédaignées. Dans la préface des *Voyages pittoresques et romantiques dans l'ancienne France,* publiés chez Didot l'aîné en 1820, Charles Nodier expliquait le rôle de la lithographie en cette occurrence : « Nos voyages, écrivait-il, seront comme le spécimen de ses découvertes et de ses progrès... » Et plus loin : « Il nous sera permis de dire que les artistes ont fourni aux partisans de la lithographie le plus puissant et le plus irrécusable des arguments. »

En vérité, ce fut, à côté des tenants de l'Empire, une autre coterie d'hommes, admirablement doués et qui créèrent un genre, on pourrait même dire une école. Il y eut parmi eux Fragonard, qui imitait la plume dans de charmants fleurons; Athalin, qui savait animer les ruines et y logeait, au rebours de la vraisemblance, les seigneurs d'autrefois; Taylor lui-même, un des auteurs de l'ouvrage, le metteur en œuvre, qui avait rapporté de ses voyages les croquis sur nature d'après lesquels les autres travaillaient; Picot, un vrai romantique; Horace Vernet aussi, laissant pour un temps ses petits soldats et s'appliquant à l'architecture gothique avec une réelle science. Déjà ces dessinateurs habiles ne s'en tenaient plus au trait pur et simple, ils souhaitaient tirer de la lithographie tous les effets de teinte qu'elle comporte; Isabey voulait les grisailles nacrées; Fragonard s'étudiait aux surprises de la lumière dans les cloîtres obscurs; Bourgeois imagi-

naît de curieuses oppositions de clair et de sombre;

LA PRIÈRE.
Lithographie par Bonington.

Ingres lui-même, cédant à l'entraînement, composait

de petites scènes destinées aux culs-de-lampe. Mais le maître du genre, le grand artiste de la compagnie, fut sans contredit Richard Parkes Bonington, le plus jeune, le plus excellemment doué et qui, à moins de vingt-cinq ans, avait donné tout ce qui était en lui de finesse, de distinction et de puissance. Peut-être même ne comprenons-nous point ce virtuose comme il le mérite, eu égard aux tirages un peu maigres d'Engelmann. Il était de ceux qui avaient de prime saut percé toutes les ressources de la lithographie ; mais sa nature distinguée et précieuse l'empêchait d'exagérer ses effets et d'écrire gras. Il s'ensuit que nombre de ses estampes sont demeurées grises et n'ont point gardé les qualités de la pierre originale.

Élève de Gros, Bonington avait de bonne heure rompu avec les idées de son maître. Coloriste de naissance, il s'embarrassait peu des esquisses pénibles et cherchées ; le curieux est bien que Gros ne lui en gardait pas rancune. « La couleur, s'écriait-il, oh! la couleur! voyez donc aux vitrines des choses signées Badington, Bonnington, je ne sais plus,... c'est admirable! » Bonington, présent et que son maître ne connaissait pas de nom, rougissait, baissait la tête et pensait qu'on le gouaillait.

Romantique de race, Bonington ne s'extravaguait pas, à l'exemple de ses confrères, sur des données idéales. Le peu qu'il savait de ce moyen âge, alors de mode, les documents originaux qu'il avait pu consulter lui avaient donné une science spéciale très appréciable. Ses estampes des *Voyages pittoresques* sortent du niveau ordinaire et portent en elles une signature indis-

cutable. Plus tard, lorsqu'il imaginera sept planches à la plume pour les *Contes du Gay Sçavoir*, de Ferdinand Lenglé, publiés en caractères gothiques, chez Didot, il aura vu les *Heures* de Simon Vostre, les illustrations à la fois ironiques et si finement nuancées des vieux, et il se substituera à eux avec infiniment d'esprit et de goût tout en restant lui-même. Les *Contes du Gay Sçavoir* étaient de simples traits destinés à un coloriage à la main ; le Département des estampes conserve une ou deux des épreuves aquarellées par Bonington.

Après 1827, à la fin de sa vie si courte, le jeune artiste emploiera davantage le trait à la plume, il en abusera un peu. Il le faut regretter. Il y a lieu de déplorer aussi qu'un talent si personnel ait dû se contraindre à la transcription de monuments, et abandonner la composition originale. A part un cahier de six planches publié chez Langlumé, ses vignettes des *Pendus* et du *Duel* pour le *Voyage en Écosse* de Pernot, ses images du *Gay Sçavoir,* il n'employa la lithographie qu'à paraphraser. Il mourut à vingt-huit ans, à l'aurore d'une carrière qui se préparait féconde et qui eût peut-être contribué à remettre le romantisme dans la bonne voie. Un titre de la *Villageoise* du comte de Rességuier était une résurrection presque érudite des dames du moyen âge gravées sur les sceaux. Il en avait saisi le caractère, la tournure et l'esprit.

Ce qui séparera à jamais Bonington de Delacroix, c'est justement cette façon discrète de redire nos choses nationales. Et puis il y eut chez lui un dessin incomparablement supérieur, une entente mille fois plus

érudite de la note d'époque. Pour Delacroix, le moyen âge n'est qu'un prétexte ; il le traite avec la désinvolture cynique des fanfarons, à la diable comme nous disons, c'est-à-dire sans poids ni mesure. C'est à la suite de ses premiers succès en peinture qu'il entreprit la lithographie pour vivre. Strictement, il fut, et il restera, un lithographe de premier ordre, tant par l'audace, la fougue de son procédé, que par la science très formelle des ressources. Mais ce moyen âge auquel il s'attaqua de préférence n'avait pas, dans sa conception, un sens plus précis que chez Gœthe ; il n'intervenait que comme une excuse à dire les choses les plus bouffonnes sérieusement et sans sourire. C'est vraisemblablement cette communauté d'idées qui avait poussé Gœthe à voir dans son jeune contemporain le seul traducteur vrai de sa pensée, comme de nos jours Wagner estimait Fantin-Latour. Tous deux voguaient dans une pareille insouciance de la vérité, de la vraisemblance et du temps. Le *Faust,* publié chez Motte avec un titre d'un romantisme truculent, marque au plus juste le singulier état des milieux *Jeune France* à l'époque de son apparition. Tout se rencontre, dans cette œuvre folle, de ce qui devait passionner les esprits pendant un quart de siècle : les diables volant dans le ciel noir, les clochetons pointus des villes, les seigneurs à plumes, les dames à ferronnières, les cimetières, les rapières dégainées, les chevaux filant comme le vent, la lune riant derrière les tourelles, les créneaux des murailles, les multiples et fantasmagoriques aspects des paysages, toute les ferrailles, le clinquant de ce pseudo moyen âge, — qualifié d'abricot par les malicieux, — se pressent,

défilent, courent une sarabande échevelée et légendaire.
Sauf les spéciales qualités de la lithographie, sa puis-

LITHOGRAPHIE ORIGINALE D'EUGÈNE DELACROIX
POUR LE « FAUST ».

sance d'accent, le *Faust* de Delacroix relèverait un peu
de l'imagerie drolatique. Entre ceci et les *Contes* de

Balzac illustrés par Doré, la différence n'est sensible que pour les fanatiques de Delacroix. Les mieux intentionnés disent : C'est une charge! Nous disons, nous autres, qu'il a fait cette charge sans le savoir, le plus sérieusement du monde, avec une entière bonne foi d'artiste, parce que l'époque le voulait ainsi, le comprenait de cette manière, et que ce qui nous choque à l'heure présente passait alors sans soulever ni protestations ni murmures.

Telle était sa conviction d'écrire une œuvre impérissable, que sur les marges de ses épreuves d'essai, il notait négligemment, pour la coquetterie, des croquis bizarres en remarques. Faust, dans son laboratoire, est ainsi agrémenté dans les états primitifs d'une tête de cheval, d'un armet, de diverses épées et de griffonnis à la Rembrandt. Ce sont là des choses rares et recherchées dans l'instant, mais exquisement niaises, pour dire le vrai, niaises par leur inconscience même. Pour conserver toute sa valeur d'imprévu et d'improvisation, la remarque a besoin de n'être pas longuement préparée ni voulue. Géricault n'en faisait que pour essayer son crayon, Delacroix les composait pour étonner le bourgeois. Étonner le bourgeois ! Toute la formule romantique en trois mots simples, mais qui nous font par malheur toucher le fond de l'histoire.

Je ne dirai pas que Delacroix fut l'inventeur absolu de cette incursion des artistes dans le domaine de la fantaisie historique, légendaire et macabre; il en fut seulement un des plus ardents et des plus ingénus propagateurs. La situation qu'il s'était faite dans la peinture lui donnait une autorité que les simples litho-

graphes de profession, comme Devéria par exemple,

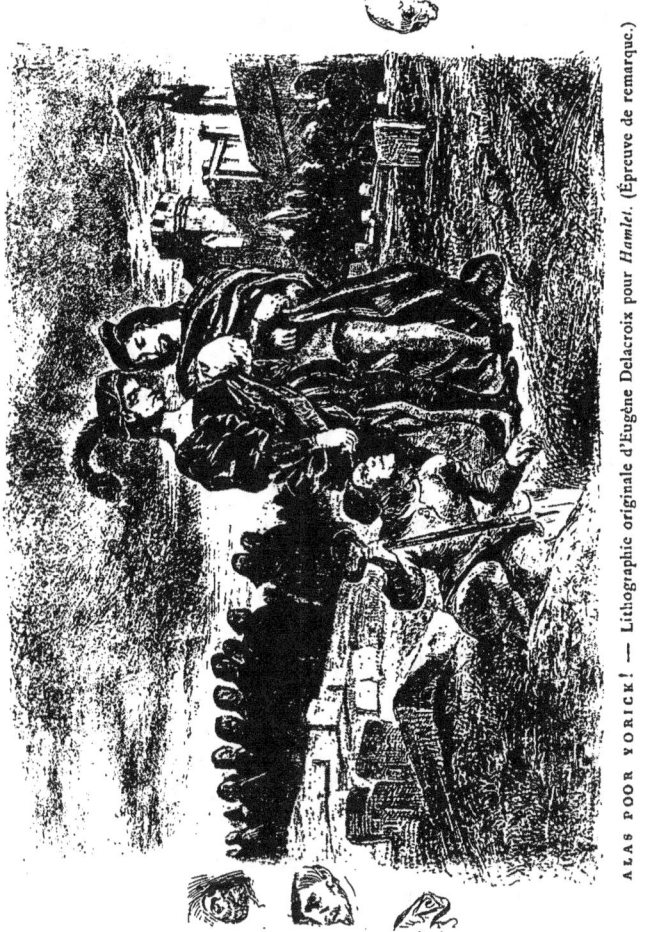

ALAS POOR YORICK ! — Lithographie originale d'Eugène Delacroix pour *Hamlet*. (Épreuve de remarque.)

ne pouvaient espérer. Tout un clan de personnages

moindres le suivirent qui n'avaient point sa valeur et qui forcèrent la note, tel dans des vignettes folles, tel dans des toiles fantasmagoriques. Le plus curieux fut bien que ces mêmes hommes avaient autrefois débuté par des poncifs de l'antiquité grecque ou romaine, comme Louis Boulanger entre autres, dont l'une des premières œuvres montre une Vénus lithographiée péniblement d'après son maître Lethière. Bientôt, sous l'influence directe de Delacroix, Boulanger avait rompu brusquement avec l'école de David, et de premier jet s'était embarqué dans les conceptions entortillées et saugrenues. Lui, qui avait montré quelques rares qualités de dessin, s'abîma dans une particulière volonté d'être maladroit. Les *Fantômes,* d'après les poésies de Victor Hugo, lui furent un thème étrange de divagations ultra-romantiques. Il s'adonna ensuite à un genre où les *Contes de ma mère l'Oie* et l'histoire vraie vivent en une promiscuité regrettable. Le *Grand Sabbat* de la Saint-Barthélemy aujourd'hui recherché pour cette note d'hystérie, le *Charles IX* massacrant les huguenots témoigneraient tout au plus d'une ironie effroyable, ou d'un scepticisme railleur, s'il n'était prouvé que leur auteur les combinait avec un sérieux imperturbable, presque avec la conscience d'écrire une œuvre pie. Considérées au point de vue de la pratique lithographique, ces estampes dénotent une certaine entente des groupements, des valeurs et des effets. Boulanger, sans être un pareil coloriste que Delacroix, dépassait ses confrères, et dans le mouvement romantique marque une phase que peu d'artistes ont dépassée.

Parallèlement aux amoureux de l'épopée impériale et aux tenants du moyen âge, la lithographie avait suscité d'autres talents, moins prétentieux peut-être, mais

LES FANTÔMES. — Lithographie par Louis Boulanger

d'une valeur tout autre; ce furent les peintres de mœurs et les caricaturistes. Évitant l'exagération des autres, ceux-ci s'en tenaient modestement aux menus faits de la vie, à la chronique dédaignée des petits; ceux-là

décrivaient la société et ses luxes ; certains, enfin, tournés à la critique, ridiculisaient les mœurs et les gens, flagellaient les politiciens, houspillaient les pouvoirs publics au risque de payer l'amende.

Chez nous, quelque chose de Rabelais persiste qui n'est pas près de disparaître, et les artistes les plus huppés n'en dédaignent pas toujours la pointe. Entre 1818 et 1830 on fit des charges par sport, comme de notre temps les maîtres de l'école aquafortisent. Isabey fit des charges, Delacroix en fit de très médiocres, Vernet en fit, Decamps en fit, Delaroche, et ce grand remueur d'idéal, Flandrin lui-même, en firent. J'expliquais plus haut que les caricatures de Vigneron sur les calicots avaient eu sur le procédé naissant une considérable importance. Il faut bien dire que tous les imitateurs ou les rivaux de Vigneron jouirent très vite d'une popularité d'autant plus grande qu'elle procédait de moyens à la portée des moindres connaisseurs. Je n'affirmerais pas que le romantisme de Bonington ou de Delacroix ait joui près du gros public d'une faveur énorme dès l'abord ; mais Pigal et ses bourgeois, Grandville, Boilly ou Henri Monnier ont été compris de suite, sans effort, parce qu'ils montraient en les outrant un peu les mille riens de l'existence journalière. A en croire les partisans du régime établi alors, la charge dérivait de l'irrespect, du bouleversement des classes causé par la Révolution. La vérité, c'est que la mode en était venue, peut-être un peu de cela, mais plus probablement sans meilleure raison que d'avoir trouvé un moyen plus rapide et plus économique de se produire, la lithographie.

La critique des mœurs paraît avoir précédé la charge politique chez nous; elle avait un débit moindre, mais elle exposait moins son auteur aux foudres administratives. Elle commença par de petites scènes tranquilles,

MAYEUX.
Lithographie originale de Jean-Baptiste Isabey.

se continua par les calicots, et créa des types de grotesques bientôt populaires. Quel est celui des caricaturistes d'alors qui inventa le *Mayeux,* cet inénarrable Karageuz, insolent, lascif, impudent, dont la figure con-

tournée et folle alimenta pendant plus de dix ans la charge parisienne? Mayeux, c'est le fantoche allégorique, le hideux gnôme que ses contemporains chargent de tous les vices. C'est auprès des femmes l'abominable drôle, aux phrases sadiques; auprès des hommes, le noué minable qui rachète sa hideur par des injures et sa risible insolence; c'est peut-être bien quelque personnification maligne des gens de l'émigration revenus, et qui pèsent de tout leur poids sur ceux de la Révolution et de l'Empire. On a donné à Traviès l'idée première de ce polichinelle français, sans se douter que, bien avant Traviès, la silhouette bizarre du sire se rencontrait dans des lithographies populacières. Isabey lui-même ne dédaigne point de nous montrer Mayeux, non pas le Mayeux définitif du règne de Charles X, mais un embryon, une chrysalide de celui-là, avec infiniment d'esprit. On le trouve aussi chez Pigal, sous la forme d'un avorton accoudé à une borne, à peine plus haut que cette borne, et narguant un solide gaillard qui passe : « Qué qui te parle, blanc-bec? » Puis l'esquisse de cette création passa de main en main, se précisa, prit une personnalité très déterminée, et chez Traviès et chez Grandville se limita au point de paraître avoir vécu, et avoir été un être connu, palpable, tel que sa physionomie n'eût pu être changée sans dérouter la galerie.

Pigal, né dans les dernières années du Directoire, était un très jeune homme à l'époque de la Restauration; mais à l'exemple de tant d'artistes bien doués, il ne se condamna point à la peinture austère qui ne nourrissait plus son homme. Il aborda la lithographie;

et mit à son service une science réelle du dessin, une belle imagination, une supérieure entente de l'esprit populaire. Ses héros ne se recrutent guère dans les hautes classes; il les choisit plus volontiers parmi les humbles du monde, les ouvriers, les petits marchands, les médiocres bourgeois de Paris. C'est, à sa façon, ce que nous avons appelé depuis un naturaliste, un amoureux du vrai, ce vrai ne fût-il point d'essence polie. Son penchant à enlaidir ses modèles est indéniable; mais il rachète ses fautes de goût par une crânerie particulière dans le groupement des scènes, la très fine recherche du détail et de la note documentaire. Il ne construit rien de chic, et longtemps avant que de donner à ses croquis la forme définitive il les étudie, les perfectionne, les arrange. Sa philosophie n'est ni amère ni cruelle, elle s'accommode tranquillement des choses, sans y rien exagérer; ce qu'il poursuit, c'est moins le côté excessif des défauts journaliers que la sincérité des attitudes, des costumes ou des figures. Il nous montre quelque part une bourgeoise parisienne affublée à la dernière mode, et que des vieilles dames de l'aristocratie croisent dans une rue. Il y a tout un poème de mépris dans le regard de celles-ci pour celle-là, et même le domestique portant un chien en fait sa moue dédaigneuse. « Une marchande! » La marchande! une personne de ce tiers état qui n'était rien avant 1789 et qui est tout depuis! C'est dans un croquis rapide toute une constatation très curieusement nuancée de cet antagonisme des classes réapparu sous la Restauration, une critique habile des émigrés; car, à voir l'allure cossue de la marchande, on devine

aisément que la sympathie de l'artiste est pour celle-ci contre les autres. D'ordinaire, Pigal ne brille pas par la légende ; elle n'est pas chez lui comme elle sera chez Gavarni la partie essentielle ; elle accompagne, elle ne prime jamais. Il ne vaut que par la fidélité des types.

Son procédé n'est même pas de premier ordre ; c'est le vulgaire croquis au crayon gras, ombré délicatement en vue d'un discret coloriage au pinceau. La plupart des estampes de Pigal nous sont venues ainsi bariolées. Telles elles sont, les voici cependant en passe de prendre la première place parmi les œuvres d'époque au commencement de ce siècle. Elles refont l'histoire des ouvriers parisiens, des bourgeois, des petites gens ; elles ont une gaieté franche et de bon aloi que les charges politiques n'ont guère connue.

Dans le même genre, mais avec un esprit moins subtil et une philosophie incomparablement inférieure, Louis Boilly, un vieillard presque, devint un émule de Pigal, et se risqua à la lithographie populaire. Une pointe de ce sentimentalisme naissant, qui devait avoir son apogée sous le règne de Louis-Philippe, se devine dans plusieurs de ses œuvres, entre autres dans les *Époux heureux*, datés de 1826. Boilly a plus de soixante ans alors, et ses inventions tiennent quelque peu aux choses de sa jeunesse ; s'il a quitté franchement les conceptions héroïques de David pour la charge, il s'emprisonne dans une série de croquis sur les têtes de caractères qui sont une réminiscence de l'école oubliée. On devine en lui le peintre forcé à la farce pour vivre, et qui se raccroche désespérément à de vieilles idées. La série des têtes groupées imaginées par lui, tout en

témoignant d'un talent de dessinateur très sûr, ne prouve guère en faveur de son imagination. Ses *Grimaces* doivent d'être regardées, à quelques détails de costume, à l'originalité du groupement ; mais Boilly lithographe ne fera jamais perdre de vue Boilly peintre

UNE MARCHANDE!
Lithographie par Pigal.

de mœurs. La charge est lourde chez lui, quand, bien au contraire, la scène vécue est admirable de simplicité et de grâce. Il la faudrait presque oublier pour ne se souvenir que de ces lithographies très sincères et très bien écrites qui se nomment les *Réjouissances publiques*, les *Déménagements*, encore que le procédé

un peu froid et pénible nuise à l'ensemble et les fasse paraître uniformément ternes et grises.

Boilly lithographiait comme il peignait, avec une précision, une conscience infinies, mais aussi avec une égalité dans les tons absolument agaçante. Toutes ses estampes sont conçues dans des gris mornes et piteux d'un effet languissant. On sent qu'il n'a plus l'âge de se défaire des moyens employés par lui dans sa jeunesse. Son album des *Sept sujets moraux,* publié chez Delpech en 1828, est l'expression la mieux écrite de sa manière; il apparaît en regard des travaux de Géricault, de Decamps ou de Delacroix, comme une esquisse au trait en face de toiles de Rembrandt.

Il y eut auprès de ceux-ci, mais à un échelon inférieur dans la hiérarchie artistique, Charles-Joseph Traviès de Villers, Suisse d'origine, qui, après un passage dans l'atelier de Heim, jeta le froc et fit des charges. J'ai dit qu'on le réputait généralement le père du célèbre Mayeux, sans prendre garde que Traviès, encore élève de l'École des beaux-arts en 1825, avait été devancé dans la description de ce fantoche par plusieurs autres. Il se l'appropria toutefois, et par des apports successifs en fit à peu de chose près son bien propre. Malheureusement Traviès, tout avisé qu'il fût, ne tira point de la lithographie les pareils résultats que ses confrères. Peut-être eut-il moins d'imagination et, suivant ce que nous remarquons tous les jours en matière artistique, il voletait sans cesse d'un sujet à l'autre, de procédés en procédés, parodiant de préférence ceux qui lui paraissaient plaire le mieux au public. Grandville fait-il des animaux habillés en

homme en 1827, Traviès publie, l'année suivante, le *Miroir grotesque,* dans les mêmes données, mais avec

TÊTES D'AMATEURS.
Lithographie par L. Boilly.

beaucoup moins d'aisance. Aussi bien son travail sur pierre était-il pénible, lourd, et sa conception de la charge visait plus au grotesque qu'à l'esprit. Tant qu'il s'en tenait à la plume, comme dans le

Miroir grotesque, il était plus à l'aise ; ses dessins au crayon gras lui demandaient trop d'application et manquaient de crânerie. Il eut pourtant une célébrité de boulevard à côté des autres ; on s'amusa beaucoup de ces inénarrables bonshommes grimaciers et louches qu'il fabriquait d'imagination et qu'il donnait tantôt au *Charivari,* tantôt à la *Caricature.* En lui comme en Delacroix, lorsque Delacroix faisait des charges, il y avait quelque réminiscence des grasses plaisanteries de Rowlandson ou de Gillray.

Dans la peinture des mœurs en lithographie, Henri Monnier demeurera l'ancêtre, sinon pour le dessin, qu'il traitait d'ordinaire à la plume et sans prétention, du moins pour les légendes, « l'écriture » mise au bas de ses croquis, et jusqu'à nous reste comme le type du genre. Monnier, né en 1805, était de ces hommes dont les Parisiens disent volontiers : « Bon à tout, propre à rien. » Il avait successivement touché au droit, à la littérature, à la comédie, à la peinture, sans s'arrêter, en courant, tantôt installé dans un bureau, tantôt faisant l'école buissonnière, roulant les cafés, les tripots, les promenades publiques, ne perdant rien de ce qui lui entrait dans les yeux ou dans l'oreille. En tant que dessinateur, Monnier fut un homme du premier saut, à peu près sans étude, et qui crayonnait comme certains chantent, par hasard et d'une voix très juste. Il s'attaqua de préférence aux bourgeois naïfs des villes, à ceux de son temps surtout, qui formaient une caste à part de gens décontenancés par les divers régimes qu'ils avaient subis, les uns révolutionnaires, les autres paisibles, tous plus ou moins égoïstes, ignorants et orgueilleux,

politiciens de banc, qui servaient à leurs interlocuteurs des phrases ridicules, béates dans leur sottise et si bouf-

LA DEMANDE D'AUGMENTATION. — Lithographie à la plume par Henri Monnier.

fonnes dans leur sérieux : « Otez l'homme de la société... vous l'isolez », dit un bonhomme à son auditoire d'un air de conviction profonde, la tête haute,

tandis que ses trois partenaires, baissant le front, vaincus par son éloquence, murmurent: « C'est juste! » Toute la suite des bourgeois publiés chez Delpech relève de cette ironie de pince-sans-rire et de rapin moqueur : « Je n'aime pas les épinards et j'en suis heureux, car si je les aimais j'en mangerais, et je ne peux pas les sentir. » Coq-à-l'âne fous, qui ont fait fortune chez nous et qui sont devenus classiques dans la bouche du fameux M. Prudhomme, l'invention personnelle de Monnier, sa trouvaille illustre : « Ce sabre est le plus beau jour de ma vie! Je veux m'en servir pour défendre nos institutions et au besoin pour les combattre! » — « Mon ami, si cette pièce de cinq francs peut faire ton bonheur... sois-le! »

Il serait puéril de voir autre chose en Monnier qu'un fantaisiste adroit; ses lithographies grêles, destinées au coloriage, ne sauraient prétendre à la place occupée par les estampes de Géricault, de Delacroix ou même de Vernet. Elles n'ont de valeur que par leur insouciance même et l'accent de vérité qu'on y soupçonne sous les exagérations. La pratique est chez lui de mince importance et la lithographie est un moyen, non un but. Monnier ne tient pas à s'instruire dans son dessin, il se contente de son instinct en ceci comme en littérature, comme en art dramatique. Pourtant, certaines de ces vignettes, une fois rehaussées de teintes plates très vigoureuses, prennent une accentuation singulière. Elles ont même, pour le curieux des mœurs, un ragoût très joyeux, une indiscutable sincérité d'allure. Elles renseignent sur tant de petites histoires oubliées, de faits minuscules dont l'importance

a grandi, depuis Monnier, dans des proportions à peine croyables. Bien mieux qu'un chroniqueur sévère et pompeux, il nous initie à cette formation lente de

UN PROPRIÉTAIRE. — Lithographie par Henri Monnier.

notre bourgeoisie moderne, il nous en révèle les primitives orientations, au sortir des bousculades de la Révolution et de l'Empire. Pigal recherchait le peuple; Monnier s'est attaqué aux boutiquiers, aux fonctionnaires, aux ménages médiocres. Tous deux se com-

plètent et, lorsque Lami nous aura, — sans passion ni malice toutefois, — montré les hautes classes, la gentry, nous aurons, grâce à la lithographie, une idée très nette des trois éléments principaux de la société au moment de la Restauration.

Au rebours de Pigal et de Monnier, nés bohèmes et demeurés rapins jusque dans leur vieillesse, — celui-là maître de dessin à Sens, celui-ci promenant de théâtre en théâtre, sans profit et quasi sans gloire, sa pauvre intelligence naufragée, — Eugène Lami avait en lui dès l'enfance et garda toute sa vie un je ne sais quoi de raffiné, de musqué et de dameret dont ses œuvres sont comme imprégnées toutes. Il avait débuté avec tant d'autres, vers 1820, dans la lithographie militaire et historique. Une de ses premières œuvres était la *Proclamation de la Constitution à Madrid; Arlequin* et *Scapin,* disputant sur leurs titres de famille, remontait même à 1817, comme nous l'avons dit. Eugène Lami, né sans fortune, comme la plupart de ses confrères, tourna de suite aux besognes aristocratiques, aux sports et s'attacha à la peinture de ce que nous nommons aujourd'hui les *snobs,* c'est-à-dire de ces désœuvrés du monde pour qui l'horizon tient entre un champ de courses et une salle de bal. La série des *Contretemps,* composée par lui en 1823, se passe chez les gens ayant un hôtel, des laquais, des chevaux. Pigal, sur un pareil sujet, n'eût pas manqué de mettre en scène l'ouvrier parisien portant un paquet et rabroué par un factionnaire à l'entrée d'un jardin public; Lami nous montre un sémillant cavalier courant à un rendez-vous sur une route étroite et forcé de marquer le pas derrière une

lourde voiture encombrant la chaussée. L'armée l'occupa aussi, mais l'armée des officiers fringants, aux costumes serrés à la taille, aux chevaux de sang, les armes patriciennes des chasseurs et des hussards coquets. Puis, il partit sur l'anglomanie, dont les gens de la société recherchaient les excentricités. Les *Souvenirs de Londres,* publiés en 1826, mirent le comble à sa réputation d'artiste à la mode, de dessinateur mondain. Il avait saisi là-bas tout ce qui pouvait toucher les raffinés de chez nous, le luxe des équipages, des jockeys, des chevaux. Il excellait à mettre en relief le côté purement technique des spécialistes d'outre-Manche; il en expliquait finement le *chic* un peu baroque ; il décrivait minutieusement le costume et les allures de ces gentlemen mêlés à leurs grooms et pour qui la suprême élégance consistait à se confondre avec leurs cochers ou leurs palefreniers. Envisagées au point de vue de la propagande sportive, les petites scènes lithographiées par Lami sous la Restauration n'ont pas été sans influence sur la manie bizarre née en ces temps et qui est allée grandissante jusqu'à nous : la passion des courses, des mœurs anglaises, des mots anglais. Comme pendant à ces tableaux étrangers, Lami publiait, en 1827, les *Six Quartiers de Paris;* mais, au contraire d'Henri Monnier, qui avait tenté le même sujet en nous ouvrant les appartements luxueux ou modestes des Parisiens d'alors, Lami s'en tenait aux voitures, aux attelages, tour à tour capitonnés, cossus, vieillots ou caduques, suivant les quartiers, depuis la calèche irréprochable de la boursière habitant la Chaussée d'Antin, jusqu'à la berline d'autrefois servant

au vieil émigré du Marais. En 1828, coup sur coup, l'artiste donnait la *Vie de château,* une autre chanson sur un air semblable, peinture fort exacte de la vie aux champs dans les hautes classes, documents pris sur nature d'après les hobereaux de la Restauration. Très délicatement traitées et coloriées à la main, ces petites scènes resteront la meilleure part de l'œuvre lithographié de Lami. Il y faudrait joindre le joli *Quadrille de Marie Stuart,* dessiné pour la duchesse de Berry, où se retrouvent toutes les qualités d'élégance et de distinction du jeune peintre. Les autres besognes lui furent moins favorables. Si la révolution de 1830 lui fournit l'occasion de lâcher un temps ses sujets préférés, s'il s'est risqué à fournir des planches à l'*Élisabeth* de Mme Cottin (1823), au *Giaour* de lord Byron, il est incontestablement hors de sa voie. Lami fut surtout lui dans ses tableaux de la gentilhommerie à la mode ; même à la fin de sa longue existence, lorsque après avoir usé un peu de tous les sujets, il retrouvait quelque joli regain de popularité, c'était presque exclusivement dans les scènes du monde. Il fut essentiellement le peintre des gens riches, des sportsmen, du high-life et, dans les derniers temps, s'était inféodé à la maison de Rothschild, non par besoin de vivre, mais pour satisfaire sa curiosité au contact des opulences.

C'est là, je puis dire, la philosophie sociale de l'art du lithographe à ses débuts, et il ne me paraît pas qu'on l'ait jamais indiquée encore. Après les artisans de la légende napoléonienne, après les littéraires du romantisme, il y eut les chroniqueurs de la vie fran-

BAL COSTUMÉ.
Lithographie par Eugène Lami.

çaise au jour le jour. Les premiers préparèrent à leur insu les bouleversements politiques, les seconds hâtèrent l'évolution littéraire, les derniers firent la délimitation très profonde entre le peuple et l'aristocratie. Et tout cela parce qu'au lieu des moyens pénibles d'auparavant, l'invention de Senefelder avait accru la production graphique dans d'énormes proportions, avait favorisé la diffusion des idées et contribué à répandre l'esprit d'initiative. Il est incontestable que nous vivons encore sur les données de la Restauration. Je n'irai pas jusqu'à réputer Lami l'inventeur de nos manies sportives, mais il a solidement aidé à leur entrée dans nos mœurs, comme Charlet et Pigal ont excité les tendances frondeuses de certains, Gavarni hâté le scepticisme, Vernet et Raffet entretenu le patriotisme militaire. Quelqu'un a dit qu'il y avait autre chose dans la lithographie que des figurines tracées sur pierre. N'est-ce pas cette autre chose qui explique son expansion extraordinaire en France, alors que des contrées plus calmes l'ont à peine pratiquée?

Simplement chauvine ou moqueuse dans les circonstances ordinaires, elle allait devenir une arme terrible entre les mains des caricaturistes politiques. Avant 1789 et sous la Révolution, la critique acerbe des puissants ne comptait que par la grossièreté ou la rage. Rarement des artistes s'abaissaient à la confection de ces travaux méprisés où la sottise le disputait à l'inexpérience. Tandis que les Anglais produisaient Gillray ou Rowlandson (deux habiles en dépit de leurs bestialités rudes et de leur effrayant cynisme), la France s'abîmait en de misérables images peinturlurées où

l'obscénité anglaise trouvait sa réplique à défaut du talent. Puis l'Empire, qui avait arrêté bien d'autres appétits, musela tout net les caricaturistes, d'ailleurs rares et forcés à la gravure pénible, à l'eau-forte et au burin, qui n'enrichissaient point leur homme. La lithographie eut sur ceci encore une influence décisive. Facilement produite, jetée en se jouant, fournissant à l'idée une manière à peu près instantanée de se transmettre, venue en plus dans un temps où les gouvernants, un peu désorientés, manquaient de sanctions contre les libelles, elle se glissa à la faveur de la peinture de mœurs, s'enhardit et, dès le milieu du règne de Charles X, avait pris une importance considérable. Classée par des hommes tels qu'Isabey ou Delacroix, aristocratisée par eux, elle s'éleva d'un cran dans la hiérarchie. La révolution de 1830 devait lui fournir l'occasion de s'affirmer plus audacieusement ; elle fit état près des nouveaux pouvoirs établis du sansgêne qu'ont les complices pour ceux qu'ils ont contribué à grandir et, suivant la loi commune, elle s'acharna contre ses alliés de la veille.

Et, comme si la lithographie eût eu des visées plus hautes, elle tenta de se substituer au burin dans les travaux de reproduction pure. On eut quelque surprise à la voir si audacieuse ; il ne semblait pas que cette écriture facile pût contre-balancer jamais les grandes œuvres en taille-douce qui bénéficiaient de plusieurs siècles de succès ininterrompus. Les graveurs souriaient de l'outrecuidance et proclamaient *a priori* l'infériorité d'une formule où le crayon jouait le seul rôle. Il eût fait beau voir que le premier venu se

comparât aux maîtres de la belle taille, aux praticiens longuement pénétrés de leur sacerdoce ! Il y eut évidemment beaucoup de froideur polie dans les éloges décernés aux artistes assez osés pour mettre en lithographie ce qui était jusqu'alors demeuré l'apanage exclusif de la taille-douce, voire de l'eau-forte. Aubry-Lecomte, un de ces innovateurs, souhaita de grandir un art condamné aux menues histoires. Il lithographiait d'après Girodet, en 1824, un portrait du défenseur de Louis XVI, M. de Sèze, avec toute la conscience des ouvriers du burin. Les épreuves de ce portrait, ornées, dans leurs premiers états, d'une petite remarque allégorique montrant la tour du Temple, sont de nos jours assez recherchées. Un autre portrait, celui de Chateaubriand, exécuté par lui à la façon d'un dessin au crayon, est d'une facture empâtée et peu agréable. Mais lorsque, laissant les peintres revêches et un peu démodés de l'école de David, Aubry-Lecomte aborde résolument ceux dont le coloris permettait plus de fantaisie et de coquetterie, Prudhon, par exemple, il fera cette admirable et définitive page lithographique de l'*Enlèvement de Psyché,* la plus savoureuse estampe de ces temps, si fraîche, si colorée et si rapprochée de son modèle, qu'à peu de chose près elle produisait l'illusion de l'original. Comprise de cette sorte, la lithographie s'était élevée au plus haut, entrait en opposition avec les burins officiels et même les dépassait de toutes ses ressources spéciales, la douceur du coloris, la tendresse des demi-teintes, le charme infini des modelés.

En moins de dix ans, l'invention de Senefelder

avait conquis chez nous une place prépondérante dans

L'AURORE.
Lithographie par Aubry-Lecomte, d'après Girodet.

toutes les branches, soit qu'elle servît à produire des

œuvres de premier jet, écloses sous le crayon du dessinateur, si l'on peut dire, soit qu'elle redît les travaux d'autrui. Sur ce dernier point, Aubry-Lecomte restera comme la plus haute expression de l'artiste lithographe et tel que personne parmi ses confrères ne saurait lui être mesuré.

CHAPITRE III

LA LITHOGRAPHIE SOUS LA MONARCHIE DE JUILLET

1830-1848

Les Caricaturistes politiques.
Les Peintres de mœurs. — Les Portraitistes.
Les Lithographes peintres d'histoire et de voyages.
Les Traducteurs.

Ceux qui entreprendront la véridique histoire de la monarchie de Juillet ne sauront donc en distraire la lithographie, ni méconnaître son influence sur la politique au jour le jour. Elle devient tout à coup le commentaire inséparable des événements, la cause quelquefois des bouleversements; elle a quitté en la compagnie de certains artistes les spéculations d'esthétique pure, pour devenir une arme de combat. Un peu étourdie par son succès, la monarchie populaire de Juillet 1830 a compté sur vie qui dure, comme nous disons, et n'a point prévu la licence. Et s'il ne lui a pas été désagréable de rencontrer cette alliée graphique des jours de lutte occupée à porter les derniers coups au régime légitimiste, si elle a ri des charges de Decamps, d'ailleurs jolies, représentant Charles X sous la forme d'un soliveau, et salué de cette légende maligne : « Le pieu

monarque », elle ne soupçonne point les suites inévitables, les retours méchants,

> ... Quid rides? mutato nomine de te
> Fabula narratur.

Ce fut presque tout de suite et sans transition, chez les artistes combattants, un besoin de retrouver une tête de Turc. Les motifs n'en furent point longs à chercher, car les hommes au pouvoir éternisent de semblables raisons de critique. C'est pour le débutant, quelquefois, un singulier attrait de dessiner des choses qui auront un débit assuré parmi les mécontents, parmi ceux que tous les régimes lèsent et agacent. La plupart des jeunes dessinateurs que nous voyions tout à l'heure arrêtés aux scènes de mœurs abordèrent franchement la charge politique. Les nouveaux venus du règne étaient à peine installés que, déjà, leurs moindres défauts avaient fourni aux exagérations de la lithographie un thème malicieux sur lequel on brodait sans vergogne.

Le plus acharné fut Jean-Ignace-Isidore Gérard dit Grandville, compatriote de notre immortel Callot, venu chercher fortune à Paris, et d'abord destiné à la miniature. Né en 1803, Grandville avait, à moins de dix-sept ans, fréquenté chez Mansion, un des miniaturistes en renom du temps, et s'était peu à peu insinué dans les bonnes grâces de Vernet, de Picot et d'Hippolyte Lecomte. Nature bizarre, incroyablement timide, et comme tous les craintifs capable des pires escapades et des plus rudes audaces, Grandville avait de bonne heure compris que son avenir n'était pas dans la

CHARGE CONTRE LE ROI CHARLES X.
Lithographie par Decamps, déposée le 31 août 1830.

recherche minutieuse et un peu bornée de la peinture sur ivoire. Quant à la peinture à l'huile, qu'on lui avait d'abord conseillée, elle ne répondait en rien à ses goûts. Tout en se cherchant un débouché plus facile, il avait admiré chez Lecomte quelques-unes des lithographies que celui-ci tentait non sans réussite. Avec le besoin intense de produire, de railler, de critiquer, que Grandville avait hérité de son origine nancéienne, la lithographie s'offrait à lui comme la plus facile écriture, le moyen à la fois rapide et définitif de se camper. De 1820 à 1830, il se tâta, s'affermit, tantôt dans des scènes de mœurs comme le *Dimanche d'un bourgeois de Paris,* tantôt dans cette *Galerie mythologique,* trouvaille personnelle, le *Voyage pour l'éternité,* sorte de danse macabre reprise avec des idées modernes, et que Bulla avait publiée en couleurs. Puis il avait abordé d'autres sujets où les animaux figuraient les hommes, mais qui, au rebours de la croyance ordinaire, n'étaient point de son invention. Longtemps avant qu'il s'essayât dans ce genre, Martinet avait publié des animaux travestis, d'une assez belle allure, qui montraient le chanteur Choron, sous les traits de maître Aliboron, enseignant le solfège à une réunion de bêtes habillées. Grandville fut en cette occurrence un imitateur, mais un imitateur qui laissa vite ses modèles loin derrière. Il eut l'instinct de ces adaptations, non par une étude approfondie des animaux (la légende veut qu'il se soit servi pour ses croquis d'une simple édition anglaise des œuvres de Buffon), mais par une sorte de divination des attitudes, un instinct particulier des physionomies diverses, une

ingéniosité spéciale à tirer parti des moindres choses pour rapprocher davantage la bête ou l'insecte des hommes, ses contemporains. Plus tard, lorsque la

AMORCE DONC, ANTOINE!...
Lithographie originale de J.-J. Grandville, en 1830.

politique, devenue plus pointilleuse, lui aura fait des loisirs, il reviendra à ses moutons et composera ses *Animaux peints par eux-mêmes et dessinés par un autre*,

qui restent le joyau de son œuvre. A l'époque précise où Louis-Philippe monta sur le trône, Grandville dut abandonner quelque temps les bêtes, pour fournir au journal *la Caricature* les éléments d'une campagne frondeuse et ironique contre le régime établi. Cet antagonisme contre la branche d'Orléans datait de la veille. On avait vu, avant la révolution de Juillet, des estampes satiriques sur la branche cadette faire les délices de la duchesse de Berri à Rosny ou aux Tuileries. Puis, sans miséricorde et pour marquer son libéralisme, Grandville s'était tout aussi bien attaqué à Charles X. On voyait dans une lithographie le vieux roi et le duc d'Angoulême, hissés sur une muraille, pêcher à la ligne (une ligne amorcée de carottes) dans une foule populaire groupée en bas des murs. « Amorce, Antoine, ils ne veulent pas mordre ! » Composée au lendemain de la révolution, cette charge ne témoignait pas d'un courage plus grand que le *Pieu monarque* de Decamps. C'était la cour faite aux d'Orléans, la lune de miel entre la caricature et le nouvel état, en attendant les brusques retours en sens contraire.

Le journal *la Caricature*, fondé par Philippon, créa un courant artistique qui fut pour la lithographie politique ce que les *Voyages pittoresques* de Taylor avaient été pour la lithographie romantique. A l'origine, la *Caricature* visait également les mœurs et les gouvernants; elle donnait dans chaque numéro, tantôt une page de genre, tantôt une critique mordante des politiciens. Grandville s'y était établi dans une suite de panoramas oblongs, traités en processions, où il

passait en revue le roi, les ministres, tous les grands personnages devenus impopulaires à partir de leur arrivée au pouvoir. Il fut le *leader* de ces productions hâtives, dessinées, soit au crayon, soit à la plume, et coloriées à la main. Sa manière très sobre à la fois et très écrite plaisait beaucoup ; il avait sur ses congénères la supériorité incontestable de la composition et de la malice froide, la note sincère, un énorme talent pour fixer les ressemblances et les physionomies tout en exagérant les traits et les défauts physiques de ses modèles. Le ministère entier y passait, et il avait créé à l'usage de chacun des patients des schémas spéciaux. Tels ceux de Casimir-Perier, du maréchal Soult, de Lobau, l'homme à la seringue, de Persil, d'Argout, le censeur représenté avec une paire de ciseaux et qui ressuscitait dans sa personne les foudres du régime précédent sur le fait de prohibition en matière de presse. Celui-là surtout était l'ennemi, « le coupeur d'ailes », l'empêcheur de rire, et personne ne fut jamais à ce point attaqué et persiflé par Grandville. L'artiste avait composé sur lui une planche célèbre, imitée des résurrections du Christ, où d'Argout sortait de sa tombe embrassant une paire de ciseaux gigantesques, symbole de sa puissance, sous les yeux des journaux effarés, renversés comme autrefois les gardes de Jésus-Christ par l'éclat inattendu de sa gloire. Une autre fois, Grandville nous montrait la naissance du Juste Milieu, c'est-à-dire du roi, scène imitée de la naissance d'Henri IV, la peinture célèbre d'Eugène Devéria ; on y voyait Lobau braquant sa seringue sempiternelle, Dupin, Soult et le jeune M. Thiers taquinant

le coq gaulois. Puis, au fur et à mesure des audaces grandissantes, il s'acharnait contre le roi Louis-Philippe, un peu trop méchamment dans la *Marche du gros, gras et bête* (1832), sorte d'apothéose d'un porc conduit par les ministres en goguette. L'insolence venait de l'impunité. Louis-Philippe, homme d'esprit, singulièrement sceptique, riait plus fort que les autres et désarmait la critique. Alors Grandville revenait à ses amours, aux *Singeries politiques et morales,* où des chimpanzés remplissaient le rôle des hommes dans des scènes burlesques. Il donnait aussi ses *Ombres portées,* produites par des personnages contre les murs, et qui, par le jeu des lumières, produisaient celui-ci un dindon, celui-là une oie, tel autre un animal pire. Forcé par la réussite à marcher en avant, émoustillé par cette joie intense que ressentent les timides à faire du bruit, Grandville s'enhardissait de jour en jour, sans comprendre que son esprit tout seul empêchait les représailles sévères. Il fut, dans les premières années de la *Caricature,* le Paul-Louis Courier de l'estampe; comme lui, il mordait finement, mais avec moins de calcul.

Autour de lui s'étaient groupés d'autres caricaturistes, Henri Monnier, entre autres, qui laissait pour un temps l'étude de la bourgeoisie et, protégé par son renom d'homme tranquille, jetait parfois un sirvente malicieux dans la mêlée. C'est Monnier qui avait imaginé cette figure de juge prêt à tout, appuyé d'une main sur une pierre tombale où se lisaient les noms des victimes de la Terreur blanche, et qui enjambait gaiement les têtes de mort semées sur le sol. Decamps,

l'artiste le plus complet de la bande, travestissait en

SCÈNES DE LA VIE DES ANIMAUX. — UN BAL.
Lithographie à la plume par Grandville.

baladins les vieux pairs homicides et leur faisait danser

une sarabande folle sur des échasses. Raffet débutait par des charges déjà très colorées, très mordantes; l'une, par exemple, où l'on voyait un ministre, habillé en paillasse de foire, pérorer sur les tréteaux et réclamer au peuple une forte liste civile. Traviès, qui travestissait son Mayeux en homme politique et le mettait aux prises avec Lafayette : « Corbleu ! général, vous nous avez fait là un fichu présent ! » Le présent de Lafayette, c'était ce bon roi pour lequel on s'était battu, on s'était vendu, moins de deux ans auparavant. Daumier aussi apparaissait dans une série de portraitures taillées à la hache, d'une puissance infinie; il crayonnait un Lafayette couché sur un lit de repos, écrasé par une gigantesque poire. Il y avait auprès d'eux Pigal, resté le peintre des gens du peuple; Lami, celui des mondains; Frédéric Bouchot, raillant les célèbres gardes nationales du royaume; Desperet, qui s'en prenait directement à Phaéton (toujours le roi), juché dans le char du soleil et courant dans le ciel à l'aventure; Philippon lui-même, créateur du journal, le directeur politique qui assumait les responsabilités, et mêlait son grain de sel à celui de ses collaborateurs.

La lithographie s'extravaguait un peu et s'éloignait sensiblement de son point de départ. De purement artistique, littéraire et morale qu'elle avait été au début, elle devenait entreprenante, combattive. Le côté d'art en était moins soigné assurément, et l'idée primait le reste. Sauf Grandville, Daumier, Decamps et peut-être Desperet, les lutteurs de la *Caricature* s'attachaient plus au sujet qu'à la perfection esthétique.

On sent pourtant en eux une personnalité plus affirmée qu'auparavant; chacun agit à sa guise, sans copier les procédés du voisin. Grandville est le plus tatillon

MAYEUX ET LAFAYETTE.
Lithographie originale de Traviès.

d'eux tous, il polit son œuvre, la dessine longuement; lorsqu'il l'exécute au crayon gras, il la tient dans les tons gris, ménage l'emploi des couleurs qui lui sont destinées; ses ombres sont obtenues par des hachures

très fines, à la façon d'un dessin à la mine de plomb. S'il l'exécute à la plume, il est au moins aussi retenu. Decamps et Daumier, par contre, ont plus de fougue et plus de détermination; Daumier bâtit de méplats violents les figures de ses victimes. On dirait d'elles quelque reproduction d'après les charges de Dantan jeune. Decamps, lui, n'attend point que le coloriage lui vienne en aide, il souhaite son œuvre définitive du premier jet, il l'étudie, la termine, en fait une chose capable de rester sans couleur.

De ces trois tempéraments divers, Grandville, Decamps ou Daumier, ce dernier fournit la carrière la plus longue; mais de ce fier talent du début, de cette nerveuse allure, il perdra plus tard tout le bénéfice pour tant de raisons ! Né pour la lutte, il s'émoussera une fois contenu et empêché de parler politique. Il s'abîmera dans une conception grotesque de la bourgeoisie, s'énervera dans des redites oiseuses, et, faute de chercher le mieux, s'attardera au pire. Au strict point de vue de la lithographie, Daumier fut avec Decamps le mieux doué des trois rivaux. Il y avait en lui un peu de Géricault, une pointe de Delacroix; il procédait d'un genre peut-être brutal, mais incontestablement plus artiste que celui de Grandville. En passant de la *Caricature* au *Charivari*, il se grandira encore; toutefois, entraîné par sa facilité et sa faconde, dédaigneux de progrès, il ne tardera pas à marquer le pas sur place, quitte à se faire dépasser par les nouveaux venus. La royauté de Juillet lui porta un méchant coup en empêchant ses œuvres politiques; c'est à les écrire qu'il avait eu ses meilleurs succès, témoin la

planche de la rue Transnonain, où l'habileté du lithographe se marie curieusement à la philosophie sociale.

Daumier avait commencé, ainsi que tous ses confrères, par la petite scène patriotique et militaire; on s'essayait dans le genre à la mode, et l'on partait de là

CHARLES DE LAMETH.
Charge lithographiée par Honoré Daumier.

souvent pour courir d'autres lièvres. Il fut l'auteur d'une lithographie célèbre où l'on voyait un fantassin menacé par un boulet à mèche sur le point d'éclater et qui lui jetait cette insulte de gamin de Paris : « Passe ton chemin, cochon! » Mais son talent n'était point tourné au sentimentalisme; il lui fallait un champ d'observation bien autre. Le fond d'humeur frondeuse et batailleuse des bourgeois de 1830 lui fournit l'oc-

casion de manifester ses véritables tendances. En plus de la *Caricature,* il y avait le *Charivari,* dont le premier numéro avait été publié le 1ᵉʳ décembre 1832, et qui lui faisait une belle place au rang des collaborateurs. Ici, il fut le premier aux côtés de Traviès, tous deux dans la même note serrée, mordante, infiniment spirituelle et rude, procédant à la fois de Molière, de La Fontaine et de Rabelais : « Bienheureux ceux qui ont faim ! » murmurait un prêtre replet, dodu, bien en chair, en frôlant près d'une borne un pauvre diable sec comme un hareng et qui demandait l'aumône. Au *Charivari,* il fournissait une série de portraits politiques et certaine suite intitulée l'*Imagination,* où la société recevait les étrivières sous la forme nouvelle du rêve. Et déjà, mettant à profit les perfectionnements d'Engelmann et de Senefelder, il abandonnait la lithographie pure, au crayon, pour le procédé au lavis, qui lui permettait d'enlever au grattoir les accentuations claires, et lui laissait un moyen nouveau d'expliquer son idée.

Le besoin de s'attaquer aux puissants, et de faire rire aux dépens du roi et de ses ministres, marque le point culminant du talent de Daumier. Toutes les charges bourgeoises qu'il abordera plus tard, après les lois sur la presse, ne vaudront jamais ces premières œuvres. Le sujet nécessitait presque toujours une légende longue, alambiquée, que des tiers composaient pour lui, et qui mettait trop de littérature dans son dessin. Le *Charivari,* dont il avait un peu fait la fortune, et dont il avait suivi les transformations, lui continuera son hospitalité jusqu'à la fin, acceptant de lui toutes ces suites célèbres des aigrefins, des naïfs,

des convaincus pris dans les rangs de la société et qui resteront comme le meilleur document philosophique de ces époques. Avec son Robert Macaire, Daumier passera en revue successivement toutes les

LES BLANCHISSEURS.
Lithographie par Honoré Daumier.

entreprises financières, politiques, industrielles, véreuses de ces temps. Sous l'apparence anodine de ce personnage, de ce faiseur cynique, la satire allait atteindre les plus huppés parmi les seigneurs du jour, fondateurs de sociétés, de journaux, créateurs de *débouchés,* comme on disait. C'était pour l'artiste une fort adroite façon de retourner à ses sujets préférés en

côtoyant les lois et en évitant de se faire prendre. Le seul reproche à formuler contre la suite des Robert Macaire, c'est la longueur des légendes, toujours très habiles, mais qui sont trop nécessaires au sujet et qui en sont un commentaire inséparable. Sans elles, les bonshommes représentés ne signifieraient guère, au lieu que, sans légende, les Grandville et les Traviès, les Decamps aussi se peuvent saisir d'un premier coup d'œil.

Le *Charivari* et la *Caricature* vinrent à leur heure précise, dans la période de licence comprise entre les prohibitions du règne de Charles X et les lois restrictives de 1835. Fondés plus tôt, ces journaux n'eussent point eu d'autre raison d'être que de publier les lithographies patriotiques de la Restauration ; plus tard, ils s'en fussent tenus aux scènes de la bourgeoisie. Ils eurent, pour se lancer, le bénéfice d'un moment où il fut loisible de tout dire et de tout écrire, et le talent de Daumier, celui de Grandville ou celui de Decamps eurent, en ces trois ou quatre années, une occasion unique de s'abandonner à leur fougue. Le *Charivari*, toutefois, lancé sous les apparences d'un *magazine* purement littéraire, ne publiait pas que des satires politiques. Une grande part y était faite à la variété, aux petits tableaux de Paris, aux scènes parisiennes, à la mode et aux fantaisies. On y trouve, çà et là, le Gavarni de la première manière, — le meilleur, — celui des sémillantes grisettes et des coureurs de bals masqués, le Gavarni du journal *la Mode,* dont les lithographies distinguées et quasi patriciennes juraient si étrangement avec les brusqueries de leur voisinage.

Une des premières en date était cet adorable « diable hors barrière », pimpant et malicieux, conduisant aux champs deux charmantes filles si étonnées de ses cornes et de sa queue passant sous la redingote. On y voit également Frédéric Bouchot, artiste inférieur mais très documentaire, qui venait d'obtenir un gros succès de vente avec une série de planches à double représentation, un premier sujet banal, et, en soulevant une feuille collée, un autre sujet, celui qui était censé se passer à l'intérieur des maisons, fenêtres fermées et portes closes.

Chaque période d'art a eu chez nous des sujets préférés, dont le succès ne s'explique point toujours très facilement. D'où venaient ces *diableries* qui amusèrent pendant plus de dix ans les gens de la Restauration et ceux du règne de Louis-Philippe, et qui nous valurent, en 1825, le premier album signé de Gavarni, et, plus tard, le volume du *Diable à Paris,* une des merveilles de la gravure sur bois? Ce fut comme une résurrection de Callot et de Jérôme Bosch, vraisemblablement une ramification du mouvement romantique, mais tout auprès de la caricature politique, les *Diableries* fournirent aux éditeurs de lithographies un des plus assurés moyens de battre monnaie et de s'enrichir. Ce n'était rien que ces *macédoines* de petits sujets malins où le diable taquinait les modistes, se glissait dans le confessionnal pour y recevoir les jeunes filles, se déguisait en bedeau, en soldat, en vieille femme, se livrait aux plus libertines méchancetés à travers le monde. D'ordinaire, ces albums se vendaient en forme de *dépliants,* à la façon des guides historiés aujourd'hui

fabriqués à Leipzig et qui s'ouvrent ainsi que les livres chinois. *Les Récréations diabolico-fantasmagoriques,* par H. Chevallier, sont à présent bien près d'être introuvables. Chevallier, c'était le futur Gavarni, mais un bien modeste encore, dont les inventions diaboliques ne dépassaient point la moyenne ordinaire. L'album s'épuisa cependant assez vite pour encourager le débutant. Il avait, un peu inconsciemment peut-être, répondu à une idée dans l'air, et qui était comme la parodie du romantisme. Même dans ses plus beaux moments, Gavarni n'oubliera point le sujet qui lui avait valu de se faire connaître. Nous venons de le voir remettre en scène son diable dans le *Charivari,* il restera fidèle à son démon familier, jusqu'à rêver pour lui un livre entier consacré à sa gloire.

Dans ce genre, Gavarni eut un rival, qui laissa un moment les marines auxquelles il s'était voué, pour taquiner à son tour le démon. Eugène Le Poitevin se fit une spécialité de ces diableries, souvent érotiques, où, tout compte fait, il ne faisait que copier Gavarni avec un peu plus d'audace. Ceci est, chez Le Poitevin, furieusement polisson, scatologique, rabelaisien, mais il se dégage de ces histoires une bonne humeur, une gaieté, une exubérance de santé qui désarme. Le goût en est douteux, sauf à comprendre que ces folies ne visent ni à l'art, ni à l'aristocratie; c'est une besogne populaire qui remplace les calicots et repose des méchancetés politiques. Somme toute, nous aurions mauvaise grâce à nous offusquer de ces plaisanteries, quand nous les admirons chez Callot, chez Téniers, dont elles procèdent directement. Si elles ne sont point

une expression très sublime de la lithographie, elles ont au moins concouru à la répandre, à la démocratiser et à créer ces mille talents secondaires de la *Macé-*

LA MÈRE DE CHARLET.
Lithographie par Bellangé, en 1837. (Voir p. 64.)

doine, qui sont tout près d'avoir un beau regain de succès parmi les collectionneurs de notre temps.

Un autre mouvement se précisait, que nous appellerions psychologique aujourd'hui, et qui, tout en dérivant des études populaires de Pigal ou de Henri Monnier, pénétrait plus avant dans l'étude des mœurs, des coutumes, des modes ou du portrait. Le document

humain, rêvé par des littérateurs de notre école contemporaine, n'eut jamais un intérêt plus grand que dans les dix premières années du règne de Louis-Philippe. On s'amusait énormément alors de tout ce qui, de près ou de loin, touchait à l'existence commune et terre à terre; à peine en saupoudrait-on la représentation d'un grain de romantisme ou de sentimentalisme. Les modes un peu excentriques inaugurées par les dames, les toques moyen âge, les manches à gigot ressuscitées de celles du roi François Ier, les tailles de guêpe prétendues empruntées à celle de la reine Marguerite de Navarre, avaient un débit assuré chez les amateurs d'estampes. Le journal *la Mode,* fondé par Émile de Girardin, où Gavarni avait franchement abordé le sujet contemporain, fut d'un grand poids dans l'orientation des goûts. Alors apparut Achille Devéria, romantique un peu revenu des vanités, et qui s'embarqua dans la lithographie des mœurs de son temps avec toute l'autorité d'un magistral et puissant tempérament de lutteur désespéré, désespéré peut-être d'abandonner, par gêne, le grand art pour les besognes moins solennelles. Celui-là fut un brave, un courageux, et cette vie singulière de luttes pour le pain quotidien le força aux héroïsmes, excita sa verve, lui assura, mieux peut-être que la peinture rêvée, une place marquante parmi les peintres d'alors. Sans doute, Devéria se perdit à cette production incessante, folle, telle qu'il faudrait chercher dans la littérature seulement un homme à lui comparer, Balzac ou Dumas père; obligé par les charges de sa maison, le joli point d'honneur qu'il se faisait de ne laisser manquer de rien

sa vieille mère habituée au luxe, désintéressé au point

LA CHARGE. — Lithographie au crayon et à la plume par H. Bellangé. (État de remarque, avant le filet.)

de réserver aux études d'Eugène Devéria, son frère,

une partie de son argent pour lui faciliter la carrière, il s'abîmait dans un surmenage effrayant, sans trêve, tantôt lancé sur d'exquises choses, tantôt attardé à de pénibles et misérables compositions, n'abandonnant rien de ce que lui apportaient les commandes. De plus heureux, et surtout de plus adroits, lui reprochaient parfois ces compromissions, sans vouloir les comprendre. Il mettait à ce suicide moral et conscient toute la sérénité des grands artistes; demeuré hâbleur un peu, resté *jeune France*, romantique, bohème, mais de ces bohèmes de la bonne façon qui se tourmentent sans rien dire, tout au fond d'eux-mêmes, en souriant à la galerie.

En tant que lithographe, Achille Devéria eut son style spécial, facilement différencié de celui de ses confrères. Sûr de son dessin, puissamment aidé par une science supérieure de la composition, il avait adopté le genre habituel des forts, la simplicité. La ligne, chez lui, primait le ton; il s'attachait à la précision méticuleuse du dessin, sauf à passer plus légèrement sur la couleur. C'est un *gris*, traitant le portrait comme le fera Ingres dans ses inimitables crayons. Durant sa période d'essais, en 1829, il n'avait point dédaigné la lithographie au lavis, qui lui fournit de jolies notes pour douze sujets publiés chez Engelmann. Mais il oublia vite ces moyens un peu superficiels et trop empâtés, et, dès l'année suivante, il est revenu au crayon simple, au croquis sur pierre exécuté comme le croquis sur papier, abstraction faite de subterfuges.

A cinquante ou soixante ans d'intervalle, Devéria nous rappelle Moreau le jeune, comme lui prêt à tout

entreprendre, comme lui virtuose incomparable, et, comme lui encore, devenu célèbre par des études sur le costume de ses belles contemporaines. Ce fut aux

PORTRAITS DE FAMILLE.
Lithographie par Achille Devéria.

environs de 1830 qu'il publiait cette suite de lithographies merveilleuses, rivales des eaux-fortes de Moreau pour l'*Histoire du costume français*, et qu'il baptisa modestement : *le Goût nouveau*. Le goût nouveau, c'étaient les dames de la société française, après les

événements de Juillet, les grandes, les moyennes, les moindres, toutes jolies, sémillantes à ravir sous leurs atours excentriques, leur dandysme très voulu. Les rares contemporains encore vivants mettent des noms sur ces figurines charmantes, où l'artiste avait fait une large part à sa famille et à ses amies; en comparaison des œuvres semblables exécutées alors, même près de celles de Gavarni, les dames de Devéria resteront les plus intéressantes. Leurs poses trahissent les préoccupations coquettes de leur époque, elles notent le *cant* des mondaines, leurs allures allanguies, mièvres, inspirées par les romans à la mode. Facilement nous pourrions revivre auprès d'elles les nouvelles du vicomte d'Arlincourt. Et ce que tant d'autres artistes avaient été impuissants à nous décrire, le jeu triomphant des corps, des membres souples sous les toilettes souvent ridicules, Deveria nous le montre sans effort; il leur communique cette impression vécue, que nous recherchons à présent, et qui est un mode supérieur d'exprimer la silhouette humaine immuable, toujours pareille, en dépit des accoutrements les plus baroques.

Les *Heures du jour*, publiées chez Osterwald, sont le chef-d'œuvre. Chaque figure de femme y personnifie une heure de la journée par un costume différent, depuis la belle fille en négligé galant, jusqu'à la coquette rentrant du bal la nuit terminée. Ici, beaucoup de portraits encore, Mme Ménessier-Nodier, entre autres, Laure Devéria, sœur de l'artiste, présentées dans une pose naturelle et abandonnée qu'on n'a guère mieux faite depuis. Et pour le procédé, bien

peu de chose, un trait vigoureux, un très simple frottis

PLANCHE TIRÉE DU « GOUT NOUVEAU ».
Lithographie par Achille Devéria.

pour les ombres ou bien des hachures; toute la syn-

thèse puissante des artistes sûrs d'eux-mêmes, et qui se rient des artifices de palette pour pallier leurs accrocs.

En regard de ces travaux d'époque, comme description plus réelle encore de la vie de ses contemporains, Devéria exécutait de temps à autre sur la pierre des portraits en pied, où sa fantaisie et sa science luttaient entre elles à qui aurait le pas. Il fit en ce genre un Alexandre Dumas père, le Dumas maigre et fluet du début, étalé sur un sopha dans une pose inexprimable de vérité et de réel, « presque trop vrai », suivant le mot de Gigoux. Ce portrait, destiné à Ricourt, avait été imprimé par Motte, beau-père de Devéria, qui devait plus tard peser si cruellement sur la vie du pauvre dessinateur. Puis il donna successivement Hagman, attaché à la maison du roi de Naples, et cet indicible Carnevale, dont le nom paraissait une ironie, tant son costume prêtait au jeu de mots. Hélas! à côté de ces chefs-d'œuvre, combien d'autres portraits sentent la fatigue, l'ennui d'écrire sans relâche ; véritable Sisyphe rivé à sa pierre lithographique incessamment remuée, Devéria dessinait à la hâte, « pour avoir fini plus tôt », les yeux tirés par sa lampe de veille, faisant sans ostentation cette admirable chose de payer les dettes d'un beau-père trop osé et trop confiant. Il se brisa à ce jeu, et lorsqu'il obtiendra sur le tard la direction du Cabinet des estampes, il sera devenu poncif, oublié, il crayonnera toujours de tristes histoires démodées, et pour comble Wild les imprimera sur un affreux papier jaune.

Son succès dans les *Scènes familières* et dans les portraits avait suscité d'autres talents, dédaignés chez

nous, mais qui reviennent à cette heure. Bien loin de Devéria, cependant, et moins doués, ils procèdent de lui, copient son genre et vivent de sa vie. De ce nombre fut Antoine Maurin, qui chanta l'amour français sous

LES TROIS MAÎTRESSES.
Lithographie originale de Grevedon, en 1831.

ses diverses formes naïves ou égrillardes, et qui, très fin dessinateur cependant, ne sut guère s'élever au-dessus des pochades. Maurin excellait à montrer aux champs les commis de nouveautés et les grisettes dans des poses chères au romancier Paul de Kock. C'était un produit de la même littérature, et tous deux se

fussent complétés l'un par l'autre. Il y eut aussi Grevedon, plutôt portraitiste, et qui fit, d'après ses contemporaines, une série fort suggestive de minois bruns, blonds, châtains, une théorie de Parisiennes accoutrées au dernier goût et qui sont, pour ce temps, un peu ce que les crayons de Clouet furent pour les amies de Brantôme. A l'époque où Grevedon s'était mis à la lithographie, il était presque un vieillard, étant né en 1776. Il en pénétra de suite les ressources, et fort soutenu, d'ailleurs, par ses études passées, aguerri par une vie de déboires qui l'avait promené en Russie, il se mit à cette nouveauté avec une fougue de débutant; travaillant avec une rare fécondité, un goût parfait des nuances, il conquit très vite une bonne place. Ses débuts avaient été des portraits de la famille royale sous la Restauration; mais, après 1830, il avait abordé le genre, le portrait impersonnel si l'on ose dire, où la mode primait la physionomie. Sa manière excessivement distinguée consistait en un dessin poussé, quelquefois nuageux, d'une coloration savoureuse et douce obtenue par un léger frottis de crayon sur pierre. Il composa ainsi cette planche des *Trois Maîtresses,* pour laquelle trois beautés célèbres avaient posé, entre autres Léontine Fay et Mlle Dormeuil. Grevedon fut, avec plus d'esprit et plus de talent, une sorte de photographe des mondaines; il les savait vêtir et accommoder suivant le genre du lendemain, et éblouir de mille manières. Les actrices raffolaient de ce vieux monsieur, si en avance sur les peintres de son temps; il tenait, d'ailleurs, au théâtre, sa fille ayant épousé Regnier, du Théâtre-Français, le même que nous retrouvions na-

guère metteur en scène à l'Opéra. Toutes les têtes de femmes publiées par lui en albums, données dans le *Charivari,* sont des comédiennes fameuses, cachées

UN TERRE-NEUVIEN, VERS 1830.
Lithographie d'après nature, par Joseph-Nicolas Jouy.

sous une légende sentimentale, *Pauvreté, Richesse, Camélia, Dahlia, Rose.* Si Grevedon ne fut point le rival de Devéria, cela s'explique par l'énorme distance qui sépare l'inventeur du copiste, et le regain posthume de ses œuvres tient plus à la coquetterie des vêtements

qu'à la qualité du dessin. Pour Devéria, c'est justement le contraire.

Le besoin de dire vrai qui se manifestait dans toutes les branches de l'art, et qui avait suscité les talents dont nous venons de parler, forme une lithographie de premier ordre, dont les rares estampes sont en ce moment plus inconnues que les fresques du moyen âge. Joseph-Nicolas Jouy, né en 1809, s'était donné à la scène de genre, d'un genre spécial, qui devait avoir de nos jours une considérable importance. Entraîné au bord de la mer par ses goûts, Jouy s'était attaché à rendre sous leurs loques pittoresques tous les pêcheurs du littoral français, loups de mer ou marchandes de poissons; et procédant directement de Devéria et de Gavarni, tout en courant d'autres sujets, il publiait cette suite méconnue de Terre-Neuviens, de pilotes, de marins du cabotage, que notre pauvre Ulysse Butin devait remettre en honneur et qu'il montrait sincèrement, sans les flatter, sous leurs formes brutales et rudes. Jouy n'enjolivait pas, il surprenait. Ses lithographies, hachées, taillées à coups de crayon, valaient, à peu de chose près, les œuvres pareilles de Daumier. Comme elles, ce sont des phrases qui ont retenu la saveur spéciale de leur lieu d'origine, des lithographies en patois, quand les Daumier étaient en argot de barrière.

Nous n'aurions jamais fait de nommer ici tous les tenants de la chronique contemporaine, soit dans le costume, soit dans le portrait, si rapprochés par leurs tendances. Jean Gigoux, que nous voyions hier encore promener sa verte vieillesse et s'assimiler, à plus de quatre-vingts ans, les moyens de la nouvelle école, fut

aussi l'un des plus grands peintres lithographes origi-

SATISFACTION.
Lithographie par Jean Gigoux, en 1835.

naux de la monarchie de Juillet. Touchant à la litho-

graphie par sport, occupé, d'ailleurs, de travaux de plus grande conséquence, ayant tiré du classique moribond et du romantisme décadent une nouvelle formule artistique, le réalisme, Jean Gigoux ne dédaignait point les petites histoires reposantes, où son imagination d'inventeur évoluait pleinement à l'aise. Il fut dans la lithographie ce qu'il avait été dans la vignette sur bois, un tempérament classé, non inféodé aux autres, un délicat dessinateur de genre, un maître sur le fait de portraits. Il agissait de lui, et composant ses lithographies comme il peignait ses toiles, il leur communiquait un coloris intense, une puissance de vie à peine croyable. Ses portraits de Sigalon, de Gérard, de Delacroix, d'Antonin Moine, d'Alfred de Vigny sont, dans leur note absolument personnelle, des œuvres premières, suivant le mot. On retrouvait en lui quelques-unes des qualités gracieuses d'Isabey, avec, en plus, l'audace nerveuse que l'autre n'avait point connue.

Une énergie semblable, mais de qualité différente, se rencontrait dans les lithographies non politiques de Decamps. Celui-ci étudiait la société par un autre coin, les chasses, les menus faits, sans dédaigner la transcription pure et simple des travaux d'autrui. Il avait un procédé à lui tout seul de crayonner sur pierre, on eût dit dédaigneusement, par jeu et pour rire, tout en bâtissant d'impérissables chefs-d'œuvre faits de verve et d'envolée. On revient beaucoup à Decamps aujourd'hui, tant par ce qu'on devine de génie sous ces croquis rapides que pour la note d'époque qu'ils fournissent aux curieux des mœurs.

La poussée documentaire de 1830, dirigée par ces

têtes de ligne, avait suscité quantité de sous-ordres, d'hommes moyens, qui apportaient à la pléiade le secours modeste de leurs talents. Les uns attachés au genre, suivant la route tracée par Lami, par Monnier,

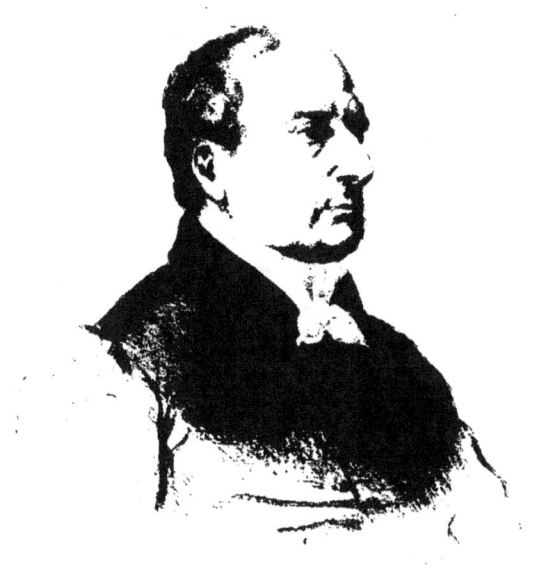

LE BARON GÉRARD.
Lithographie originale par Jean Gigoux.

par Devéria ou Gigoux; les autres tenant pour le portrait qui, de jour en jour, prenait une importance plus grande. Certains dessinaient le paysage, étudiaient les coutumes des diverses contrées de la France, comme Isabey, Huet, Jules Dupré, Roqueplan ou Dauzats. Le moyen âge avait accompli son cycle artistique et

ne restait que chez de rares convaincus, déjà démodés, dont l'influence ne comptait plus. Mais, d'année en année, la lithographie s'affinait, synthétisait ses ressources, produisait des tempéraments très diserts et infiniment discrets qui la portaient au pinacle. Les traducteurs se nommaient Aubry-Lecomte, Sudre, Belliard, Menut-Alophe ; ils avaient, à peu de chose près, détrôné le burin et l'eau-forte. La lithographie, devenue envahissante, exclusive et dominatrice, tentait encore les princes, témoin le duc d'Orléans, amusé d'elle et qui crayonnait, en 1830, un Gulliver à Lilliput, où, sous la forme médiocre, se devinait une gentille originalité d'esprit ; témoin aussi la princesse Marie ; la princesse Charlotte-Napoléon, la mieux entendue sur ce fait, qui donnait, en 1835, un portrait de la mère de Napoléon, *Napoleonis mater,* et la petite Marie, d'après Charles Doussault. Le moment approchait où deux hommes de génie allaient, chacun dans son genre, conduire la lithographie à son apogée, la faire rivale des plus exquises vignettes d'autrefois, celui-ci plus borné, plus parisien, Gavarni ; celui-là plus généralisateur, définitif et hors de pair, Auguste Raffet.

Tous deux, nés à Paris, bercés d'histoires très bourgeoises et très simples, ne furent point de ces heureux prodiges dont les livres se plaisent volontiers à raconter les fantaisies précoces. Gavarni se nommait Guillaume-Sulpice Chevallier et était né le 13 janvier 1804, dans la rue des Vieilles-Haudriettes, en plein cœur de la vieille ville. Destiné à tout, sauf aux Beaux-Arts, il faisait, comme tous les enfants de son temps, des bouts

de croquetons où les Cosaques mangeaient les citoyens français à belles dents. Puis, à la vingtième année, détraqué un peu et, suivant une anomalie curieuse, voué aux mathématiques mais, intéressé par les arts, il rêvait de transformer la lithographie en y apportant des modifications chimiques ; il souhaitait de mélanger l'estompe en liège à des finesses de traits obtenues par l'aiguille des couturières ou par le grattoir. C'était environ le moment où il avait publié ses premières *Diableries*. Alors, il s'était enfui aux Pyrénées, sous le moindre prétexte, et, de là-bas, envoyait à l'éditeur La Mésangère quelques croquis naïfs destinés à des ouvrages de modes. Il se rencontrait aux frontières d'Espagne avec les soldats du duc d'Angoulême, occupés à guerroyer par delà les monts ; mais tout ce qu'il imaginait au milieu de ces camps, c'était une transformation radicale dans les mascarades françaises, le remplacement des habits grelottants et toujours pareils des bals de l'Opéra par de nouvelles et inédites combinaisons. Si loin de Paris, il y revivait de tout l'enthousiasme que donne aux jeunes l'absence momentanée.

Il revint des Pyrénées avec une foule de projets, et un nom, ce nom de Gavarni emprunté aux rochers des cirques et qui devait briller tellement. Émoustillé par quelques minces succès de librairie, oublieux des mathématiques, il se mit à dessiner pour vivre, à combiner de ces modes excentriques dont le débit s'affirmait d'année en année. Une recherche incessante l'avait bientôt mis en possession de pratiques personnelles qui lui assuraient une réelle supériorité dans la partie. Il voulait surtout, comme le voulait aussi Devéria, que

les corps vécussent et tinssent leur place sous les toilettes. Il copiait alors le modèle nu, étudiait et cherchait. Ce temps d'incubation fut le plus fécond de sa carrière ; il se forma au mot à mot de son art dans un moment où il lui était loisible d'apprendre, et, plus tard, effroyablement lancé, forcé aux tâches rapides, il vivra sur cet acquis et ne grandira plus guère. Comme nous le disions plus haut, ce fut *la Mode,* fondée par Émile de Girardin, qui contribua à le tirer de l'ornière. S'il tenait encore des autres une sorte de tradition dans la manière de dessiner sur pierre, il les dépassait déjà de l'esprit particulier dont il enveloppait ses figurines, de la fine ingéniosité mise par lui dans les moindres scènes. En plus, il savait bien voir, et bien redire ce qu'il avait vu. La *Loge à l'Opéra,* publiée par *la Mode,* est à placer tout près des meilleures eaux-fortes du xviii^e siècle ; elle en a l'allure distinguée, les surprises jolies. Gavarni se révèle à la fois dessinateur et coloriste, tel qu'on ne saurait imaginer cette simple histoire mieux décrite, ni plus absolument dans la lumière vraie.

D'ailleurs, ne sommes-nous point revenus au point exact pour estimer à leur valeur ces choses gracieuses ? Ce que les frères de Goncourt appelaient, en 1871, dans leur notice consacrée à Gavarni, « les *chapeaux en tourtière, les abominables manches à gigot* », est redevenu possible, le cycle du ridicule étant révolu et l'opinion ayant changé son orientation sur le fait des toilettes mondaines. A peu de chose près, les *Parisiennes* de Gavarni sont celles d'à présent, et nous goûtons dans ces croquis harmonieux toute la saveur

d'une préface à nos modes contemporaines. Le fait est que ce que nous admirions tant chez Achille Devéria

UNE LOGE A L'OPÉRA.
Lithographie par Gavarni, en 1831, pour le journal *la Mode*.

se retrouve dans Gavarni au même degré, avec peut-être une distinction plus aimable, sinon avec autant

de franchise. La différence s'en marquerait plutôt par la diversité des milieux où chacun d'eux fréquentait ; Devéria, moins lancé dans le tourbillon des fêtes, moins dandy ; Gavarni, par contre, ne respirant de Paris que l'atmosphère des salons ou des bals, les fêtes du demi-monde, coudoyant les joyeux, et menant très large une vie de garçon exempte de soucis.

Cette première manière de Gavarni note chez lui la phase documentaire et datée de son talent. Par la suite, il élargira son champ d'observations et tendra à la philosophie générale ; plus il s'occupera de l'esprit, plus il se désintéressera du dessin, qui, peu à peu, se transformera chez lui et se réduira à quelques formules simples. Entre 1830 et 1840, il a conservé la recherche précieuse, le détail de la figurine ; il est plus historien que raisonneur. A côté de ses planches de *la Mode,* ses chefs-d'œuvre, il exécute en 1833 une série de portraits d'enfants, parmi lesquels ceux de la famille Feydeau, qui sont auprès des portraits de Devéria et des crayons à la mine de plomb d'Ingres ce que l'art français a produit de plus délicat dans ce commencement de siècle. Il en était resté, dans la pratique, aux vieux moyens, excellents d'ailleurs, la figure très poussée, le corps et les habits rendus méticuleusement par des hachures. A cette heure, que nos idées sur Gavarni se sont établies sur ses productions hâtives de la fin, nous aurions peine à croire que ces portraits et le *Thomas Vireloque* fussent du même artiste. Nous sommes de ceux qui regrettent beaucoup les premiers essais, et qui goûtent moins les travaux vertigineux de la seconde ou de la troisième catégorie. Malheureusement pour lui, Ga-

varni, qui avait connu, dans cette année 1833, le grand succès parisien, et qui présumait trop de ses forces,

PORTRAIT D'ERNEST FEYDEAU ENFANT.
Lithographie par Gavarni.

s'avisa de fonder une gazette sous le nom de *Journal des gens du monde*. Avec un peu de l'argent des

autres, il y mit tout de soi, comptant sur la grosse réussite et escomptant la faveur de ses contemporains. Forgues, un bon ami, l'avait prévenu. Il lui disait : « Prenez garde! » Mais Gavarni riait et haussait les épaules. Une fois, pour avoir pris garde, il avait failli se noyer dans un torrent des Pyrénées, qu'il était en train de franchir sur une planche vermoulue. Le guide lui avait crié de prendre garde! Il s'était arrêté, s'était retourné, et avait pensé choir dans l'eau.

L'histoire se termina comme Forgues l'avait prévu. Au dix-neuvième numéro, le *Journal des gens du monde* sombrait, entraînant Gavarni dans son désastre. La France jouissait d'une institution singulière sur le fait de dettes; le débiteur malheureux fut enfermé à Clichy, sur la requête de ses créanciers, et dans ce milieu mélangé, d'où les douceurs extérieures n'étaient point prohibées, où le patient pouvait, grâce à la générosité de ses amis, vivre à la pistole et faire bombance, Gavarni prit peu à peu cette tournure d'esprit sceptique et désabusée qui devait transformer son talent de fond en comble. Il sortait de Clichy avec cette horreur des hommes d'affaires, des tripoteurs, des juifs, qu'il allait exploiter dans des suites célèbres publiées dans le *Charivari,* sa vraie œuvre, celle que tout le monde connaît et loue. Si l'on joint à ce premier noyau de choses vécues les accointances folles avec des femmes de passage, les menus faits d'une existence à bâtons rompus, on aura à bien peu de sujets près toute l'économie de cette production incessante, jetée dans les journaux, dans les livres; l'origine de toutes ces suites fameuses, *Baliverneries parisiennes,* le

Chemin de Toulon, Fourberies de femmes, Gentils-

PLANCHE TIRÉE DES « FOURBERIES DE FEMMES », 2ᵉ SÉRIE.
Lithographie à l'estompe par Gavarni, en 1840.

hommes bourgeois, dans lesquelles la légende féroce fait quelquefois oublier le sujet dessiné, tant elle a de

profondeur, de malice, et de puissance. C'est vers 1837 qu'il avait entrepris les *Fourberies de femmes;* il revint ensuite sur le même thème avec la *Boîte aux lettres*. Puis il s'attaque aux *Étudiants,* un état dans l'État, une institution maintenant réapparue chez nous, et qui méritait bien les honneurs d'une chronique particulière. Il les montrait paresseux, indolents, coureurs, avec la pointe de bohème restée de tradition, depuis François Villon. Bientôt il chanta la *Lorette* sur le mode gai, puis les *Enfants terribles,* sa plus merveilleuse trouvaille, restée le type du genre, et que tant d'autres ont démarquée depuis. On disait caricatures, mais ce mot faisait bien rire Gavarni; ce n'étaient même pas des charges, à peine une exagération du terme juste.

A vrai dire, le dessin y était déjà un peu relégué au second plan, l'écriture mise au bas comptait pour le plus fort appoint. Il ne se donnait plus la gêne de composer longuement ses scènes; il les jetait de verve et l'idée de la légende lui passait lorsqu'il les avait terminées. Sa lithographie s'est enrichie depuis 1843 de l'estompe au bouchon, dont il tire des noirs savoureux, et dont il chatouille les ombres de traits de grattoir. Mais ses types d'homme et de femme ne varient guère, il a adopté des physionomies dont il abuse, et qu'il emploie du haut en bas de l'échelle sociale, les femmes surtout, vulgaires et couperosées. Lorsqu'il lui arrive alors de tenter un portrait, il est trompé par sa pratique habituelle; la duchesse d'Abrantès prend chez lui des airs de concierge, ses princes sortent de Clichy.

L'esprit de ses légendes était tout entier dans ces

sous-entendus malheureusement intraduisibles, où revivent toutes les calembredaines de ces temps. Une lorette demande à un lithographe combien on peut tirer d'estampes sur la pierre qu'il vient de terminer; il lui répond : « Autant que vous pourriez faire de Roméos, Juliette! » Une fille a affecté de tourner le dos à son père, un vieux brave homme, dans une promenade, parce qu'il n'était pas assez bien mis; il s'écrie : « Ah! tu ne me reconnais pas aux Champs-Élysées, quand je n'ai pas mis ma redingote... Mais malheureuse, quand tu es venue au monde, toi, qui t'a reconnue? » Une coquette dit à sa bonne : « Tiens, voilà un jeune homme qui m'écrit qu'il voudrait avoir tous les trésors de la terre pour les mettre à mes pieds. — Alors, faut croire qu'il n'a pas le sou! » répond l'autre. Un monsieur interroge une fillette dans un jardin : « M'amie, comment s'appelle madame votre mère? — Monsieur, ma mère n'est pas une dame, c'est une demoiselle! » Et ce feu d'artifice de balivernes étincelantes, joyeuses, jamais triviales, se continue vingt ans, soulignant, par malheur, les mêmes bonshommes toujours retrouvés semblables, les pareilles lorettes, les invariables débardeurs ou débardeuses des bals masqués. Parvenu à sa fin, Gavarni avait exagéré encore, outré davantage son dessin et sa philosophie; il termina par ce *Thomas Vireloque,* sorte d'épopée sociale d'un loqueteux borgne, jetant contre le monde ses imprécations anarchistes, railleur et menaçant à la fois. Ce fut sa troisième et dernière phase.

Comme tous ceux qui réussissent, Gavarni suscita

une école d'imitateurs et de parodistes non sans talent, mais infiniment moins avisés dans leurs légendes. Il y eut Édouard de Beaumont, Charles Vernier, qui chaussèrent ses sandales et lui firent concurrence au *Charivari* même. Ni l'un ni l'autre ne connurent cette rude manière d'accommoder leurs contemporains. Beaumont est un musqué, un parfumé, qui ignore la brutalité puissante des légendes. Il dessine bien, il compose à ravir de petites idylles jolies, sans prétentions philosophiques. Charles Vernier est un sous-ordre de mérite inférieur encore, confiné dans les représentations chargées du bal de l'Opéra ou des cafés célèbres alors.

Entre tant de tempéraments spéciaux tournés à la critique, Auguste Raffet apparaît comme une synthèse singulière de tout ce qui l'avait précédé et de tout ce qui l'allait suivre. Très modeste, rappelant par plus d'un côté les vieux maîtres d'autrefois, sorti de l'ornière à force de génie et de persévérance, Raffet s'était assimilé, en les grandissant, à la fois les moyens de Charlet et de Vernet, ceux de Géricault, ceux mêmes de Devéria ou de Gavarni. Peintre inimitable et profond de la vie contemporaine, il ne s'embarqua jamais dans ces toiles énormes que certains esprits réputent indispensables au classement d'un artiste. Il fut, dans l'école française du xix^e siècle, ce que Jean Fouquet avait été au xv^e siècle, un metteur en scène d'épopées grandioses dans le plus petit espace. Il inventa des moyens de ne copier personne, il voulut ne s'inspirer que de la chose vraie, palpitante, et, fortifié par une incessante recherche de l'inédit, il se

trouva quelque jour si bien sorti des chemins battus, qu'il demeura seul de son espèce, tout seul, ayant fait

L'OPÉRA AU XIX^e SIÈCLE.
Lithographie à l'estompe par Édouard de Beaumont.

de la lithographie un art rival de la peinture, ayant bâti une œuvre immense, réchauffé le patriotisme

endormi, secoué les torpeurs, ressuscité le génie français des anciens temps.

Il eut au plus haut degré ce mérite d'assimilation dont bien peu de ses confrères connurent le terme vrai. Qu'il composât, pour des ouvrages rétrospectifs, des scènes de reconstitution, il y apportait la critique ingénieuse et raffinée, basée sur une intuition impitoyable des caractères et des époques, en même temps que sur l'éternelle philosophie qui nous montre les hommes pareils, ni meilleurs, ni pires, autrefois et aujourd'hui. A force de pénétrer les tendances et de les revivre, il se trouva redire l'histoire d'avant lui, comme il eut écrit la sienne propre. Son Napoléon, bien qu'inspiré de celui de Charlet et déduit de la légende, est un héros en chair et en os, moins demi-dieu peut-être, mais infiniment plus humain et plus réel que celui de ses prédécesseurs. Il entre, dans cette besogne, autant de science voulue que d'instinct, et cet instinct vient justement contre-balancer ce que l'érudition toute sèche pourrait avoir de raideur et de sottise.

Raffet n'avait point été le premier à traiter le sujet, il fut seul à le comprendre. Encore n'y cherchait-il point malice, ni gloire; ses travaux journaliers, exécutés au fur et à mesure des commandes, ne procédaient point d'un de ces plans préconçus dont les habiles tracent parfois les sommaires. Il faisait juste, parce que chaque partie de son œuvre s'inspirait des mêmes données honnêtes et sincères. Réunies et groupées, ces parties constituent un tout absolument homogène, bien que produites à différents intervalles. Raffet était dans

son art comme ces rigides qui ne faussent jamais le

L'EMPEREUR.
Croquis au lavis sur pierre par Raffet.

vrai, et que les plus habiles ne peuvent mettre en contradiction avec eux-mêmes.

Sans doute, entre ses premières œuvres et les dernières, la différence est sensible, mais elle ne porte guère que sur la manière d'écrire. La phrase a changé, le fond est resté le même. Lithographe, Raffet a suivi les transformations de la pratique. Il a été plus rude, moins policé au début, parce que la science du dessin sur pierre est naïve encore et bornée. Qu'il se produise une découverte, il est toujours prêt à la tenter; son esprit ne s'arrête point. Il ne restera pas comme Gavarni hypnotisé sur les mêmes idées, parce que, chez lui, la légende passe après le reste. D'année en année, il élargit son champ de manœuvres, il perfectionne, jusqu'à cette note définitive et complète qui fut l'apogée de la lithographie en France, presque le point culminant de notre art national au xix^e siècle.

L'armée et le soldat français se sont incarnés chez nous dans ce petit bourgeois parisien; il fut leur poète dans le sens le plus élevé; sans avoir jamais manié l'arme, sinon dans la garde citoyenne, il en sut mieux que nul définir le rôle grandiose, et en précisa l'importance. Il fut un des apôtres inattendus qui, par leur faiblesse même et leur peu de compétence apparente, contribuèrent le plus à répandre la bonne parole. On n'imagina point de lui qu'il embellît les choses par esprit de caste, et ses récits n'en eurent que plus d'autorité. Aussi bien, la sincérité séduit-elle toujours lorsqu'elle s'affirme. On comprit bien vite que Raffet, tout artiste qu'il fût, se complaisait à ne dire que le vrai, celui-ci fût-il parfois cruel à l'amour-propre; il ne chantait pas que les victoires.

Né en 1804, Raffet avait eu les débuts très rudes

des enfants du peuple; obligé de gagner sa vie de
bonne heure, il avait été engagé en qualité de tourneur
de bâtons de chaises chez un ébéniste. A vingt ans, il
était parvenu par son énergie à se tirer de ce médiocre
état, et, sans guide, s'était lancé dans le dessin et la

JOCKO OU LE SINGE DU BRÉSIL.
Une des premières lithographies de Raffet sur un éventail. (Pièce inédite.)

lithographie. Le mouvement militaire, dont nous avons
parlé si souvent déjà, l'entraîna; il y trouvait un moyen
de commenter ce que tous les jeunes Parisiens libé-
raux de l'époque opposaient aux tendances aristocra-
tiques et rétrogrades de la Restauration. On a de lui
l'*Attaque d'un village*, imitation juvénile des produc-
tions de Vernet, qu'il avait modestement signée de ses
initiales R A. Puis, en 1825, il retraça les scènes d'une
pièce de théâtre très populaire alors, *Jocko ou le Singe*

du Brésil, dans laquelle jouait un acteur saltimbanque affublé d'une peau de bête[1]. Entré chez Charlet qui l'avait pris en gré, devenu l'élève de Gros pour la peinture, Raffet ne s'était point encore débarrassé des vieilles formules artistiques. Un *Triomphe de Bolivar* exécuté par lui avait été copié sur des figures de Girodet; il tâtonnait, encore un peu indécis, dérouté vraisemblablement par les commandes excentriques de ses éditeurs. Il lui fallut deux ans pour se dégager et aborder définitivement la doctrine de Charlet, qu'il parodia vite au point de se confondre avec lui, tant dans le dessin que dans la légende. Ses vieux grognards de la Grande Armée, devenus charretiers par les circonstances, qui lèvent leurs verres en regardant autour d'eux pour éviter les oreilles indiscrètes et dont l'un s'écrie : « A la santé de... Friedland ! » sont du Charlet de la bonne sorte. Encore un peu du Charlet, cette caricature mentionnée par nous ci-dessus et visant le roi Louis-Philippe. De Charlet ou de Vernet, bien d'autres pochades qu'il serait oiseux d'énumérer ici, et qui sont pour les hommes de race la fameuse version du début, le mot à mot, le *b a ba* avant de savoir couramment écrire et parler une langue.

Très humble et nullement féru d'idées grandes sur lui-même, convaincu qu'il lui restait beaucoup à savoir encore, Raffet dessinait sans repos, croquait les passants à chaque coin de rue, se meublait la mémoire de scènes vivantes, de poses justes, pour en faire œuvre

1. La pièce inédite et non cataloguée par Giacomelli dans son livre sur Raffet, que nous donnons ici, a été retrouvée par notre ami Auguste Raffet, fils de l'artiste, qui nous l'a indiquée.

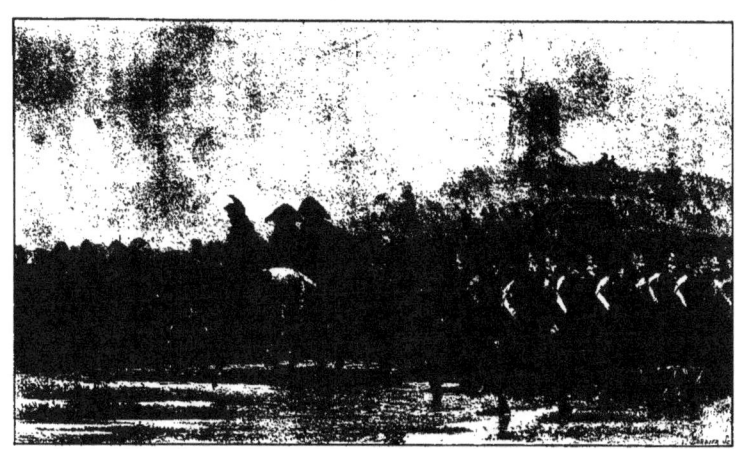

ILS GROGNAIENT ET LE SUIVAIENT TOUJOURS...
Lithographie par Raffet.

au temps voulu. Déjà quelque peu sorti du rang, apprécié même auprès de Charlet, il composait pour les frères Gihaut, les nouveaux éditeurs de lithographies, de ces albums de macédoines, où ses études trouvaient leur emploi. De cette réussite à la fortune, il y avait loin. Rarement une lithographie séparée rapportait plus de cinquante francs, plus rarement encore un album entier douze cents francs. Mais sur ces maigres émoluments, Raffet prélevait encore de petites sommes destinées à des acquisitions d'amateur. Il achetait ainsi des croquis de Duplessi-Bertaux, dans un moment où personne ne regardait ces œuvres habiles et jolies de la Révolution qui allaient lui donner l'aspect documentaire, la physionomie disparue du peuple de Paris, et lui permettre ces reconstitutions osées que les survivants de 1793 n'eurent su tenter sans modèle. Ce fut un des côtés les plus singuliers de ce tempérament d'historien ; à cinquante années de nos écoles modernes, il avait été seul à pressentir l'importance de la pièce contemporaine, à deviner l'intérêt de l'estampe ou du dessin daté. Passant l'autre jour devant une des toiles de Meissonier, un de nos grands collectionneurs parisiens disait ce mot : « Il y a tout de Raffet là dedans ! » La vérité est bien que Raffet avait donné la marche à suivre, créé un genre, fait un peu, pour la vignette et l'illustration, ce que Chateaubriand et Augustin Thierry avaient imaginé pour l'histoire écrite. C'est de lui que procèdent directement et Meissonier, et Neuville, et Detaille, lui à qui ils rendent hommage dans chacune de leurs œuvres. Sur la question d'art, ils ne sont ni les uns ni les autres

supérieurs à lui; comme historiens de notre armée et de nos guerres, ils sont ses disciples, ses imitateurs, il reste le maître.

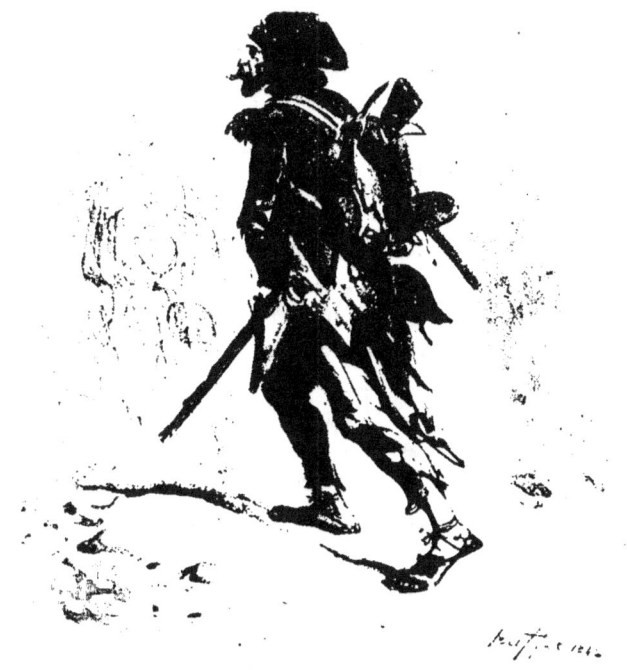

ARMÉE SANS-CULOTTE.
Lithographie au pinceau par Raffet, en 1842, chez Bry.

Il est le maître, parce que sous la recherche du détail, l'interprétation du document, il a cette liberté d'allures que seuls les grands ont connue. Il ne s'énerve point dans la précision béate et enfantine du bouton, comme on dit; il dit juste ce qui est nécessaire pour

montrer sa science sans en faire parade inutile. Il a su s'assimiler le ton ou l'allure spéciale à chaque temps. C'est par cette note philosophique et analytique de l'individu surpris dans son cadre particulier qu'il surpasse les autres. Ses gens de la Révolution ne sont pas des modèles de 1830 costumés en sans-culottes pour la circonstance, ce sont les sans-culottes eux-mêmes empruntés à Duplessi-Bertaux et aux images populaires. Puis, lassé un peu de s'en tenir aux choses d'auparavant, devenu plus libre grâce à la réputation qu'il s'était acquise, Raffet, tourmenté de ce besoin de vérité dont nous avons esquissé les phases, accepta du prince Demidoff l'offre d'un voyage en Asie. Là, tout allait être d'étonnements pour lui, et de surprises. Noter au jour le jour des mœurs, des costumes et des usages divers, écrire sur nature de ces tableaux inconnus en France, et qui sortaient des banalités ordinaires, voir tout et bien, s'extasier, ô le rêve! s'extasier beaucoup et fixer son extase! N'est-ce point une très jolie et très naïve lecture que celle de ce carnet de voyage de Raffet publié depuis par son fils, et qui mentionne, avec la naïveté des esprits jeunes et enthousiastes, les moindres circonstances? A peine a-t-il quitté Paris qu'il est dans les Vosges, les premières montagnes qu'il eût encore vues, des masses rondes qui se dressent là tout à coup, et qui stupéfient les Parisiens tout au plus initiés aux collines par le mont Valérien. Rien ne lui échappe de ce qui laisse plus froid son compagnon de voyage blasé. Il a tout de suite la compréhension de ces montagnes, il les redit avec la perfection d'un objectif; il voit ensuite de grandes plaines, d'énormes rivières autri-

chiennes, des steppes danubiens immenses. Puis des

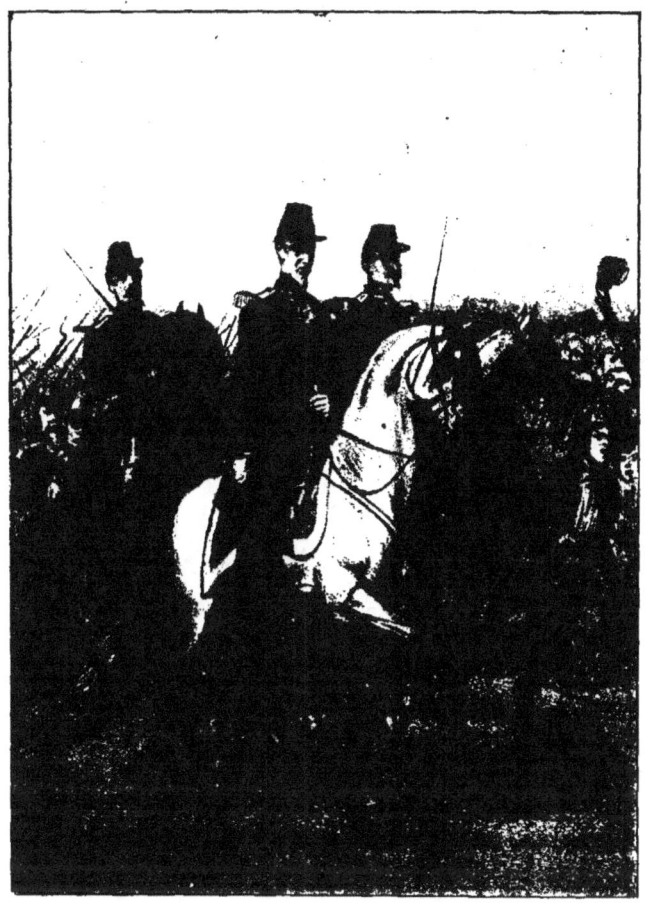

LE COLONEL DU 17ᵉ LÉGER. — Lithographie de Raffet.

hommes singuliers, bateliers ou cochers, bergers ou

laboureurs; des soldats enfoncés dans des roseaux au milieu des marais et surveillant les passages. Quelques-uns de ceux-là sont les fils des adversaires du grand Napoléon, des vaincus de Wagram ou des envahisseurs de 1815. Raffet saura mieux dire plus tard les terrains, les hommes aussi, s'il lui arrive de représenter quelque page de la grande épopée. Enfin c'est la Crimée et d'autres épisodes, le voyage à travers les déserts, la nuit ou le jour, la nuit à la lumière des torches que portent les soldats de l'escorte. Car il faut une escorte pour se guider dans ces steppes sans routes et se garder des mauvaises rencontres. Il note tout, croque tout au passage, au grand galop, sans rien omettre, parfois assis devant une charrette dont il détaille les moindres pièces, souvent dans la berline de route, cahoté, ballotté, mais imperturbable. Qu'Alexandre Dumas fasse ce voyage, il y aura eu au moins un incident par heure; Raffet est un froid, un Septentrional. Il n'a pas besoin de fleurir son récit, sa course est toute simple, si simple qu'elle en devient étourdissante.

Ce fut au retour seulement qu'il put composer ses lithographies. « Il brûlait d'en exécuter », comme il l'écrivait aux frères Gihaut dès son arrivée en France. Peut-être même, à la façon de ces virtuoses qui laissent s'écouler un long intervalle sans toucher à leur instrument et qui bénéficient d'une sorte de travail occulte et inconscient, Raffet se remit-il à sa besogne habituelle avec des ressources grandies. Le *Voyage en Crimée* marque, en effet, dans son œuvre un progrès stupéfiant et note le faîte. Portraits de ses compa-

gnons, études de costumes, représentations de l'armée russe en manœuvres, paysages, villes, tout procède

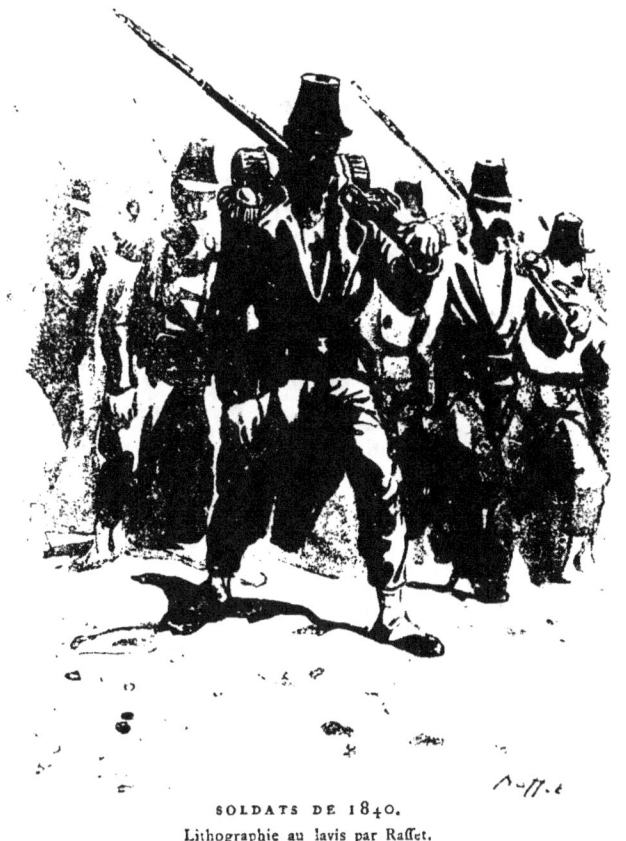

SOLDATS DE 1840.
Lithographie au lavis par Raffet.

d'un art définitif, tellement supérieur à ce qui s'était fait jusque-là, qu'on en vient à douter de la concordance des dates. De prime saut, Raffet avait entendu

toutes les ressources modernes de la peinture, et c'était dans des lithographies qu'il les révélait, c'est-à-dire dans de simples dessins au crayon noir. De ce jour en avant il se maintiendra, il imaginera d'aussi complets chefs-d'œuvre, jamais pourtant il ne fera mieux.

Alors, sans qu'il abandonnât les scènes reconstituées, on le sent plus intéressé par les faits contemporains dont il veut que rien ne lui échappe. Au fur et à mesure de ses progrès, son amour de la vérité se développe; il sait que la chronique, pour garder toute sa fleur, ne doit point céder à la fantaisie ou à la poésie. C'est le mieux de tout dire, mais il ne faut dire que ce qui est. Pour cela, nulles phrases. Au point où le voici parvenu, il n'imagine point de supercheries de métier pour enjoliver son œuvre. C'est toujours le crayon, le frottis classique, quelquefois le lavis touché, par exemple, avec cette légèreté à la fois et cette puissance que peu de ses émules ont su atteindre. Quant à la ligne de l'esquisse, elle est d'une franchise et d'une audace infinies. Raffet est de ceux qui ne se repentent guère et qui ont dans l'esprit la scène tout entière avant de l'entreprendre. Dans la composition des batailles où se meuvent des milliers de personnages, c'est une orientation nouvelle, technique, essentiellement militaire, d'où l'ancien sujet de premier plan est banni. L'intérêt est en tous endroits, aussi bien dans les colonnes de troupes indiquées au lointain que dans les masses plus distinctes rapprochées du spectateur. La moindre figurine agit et se pose en belle place. Jamais, chez Raffet, de ces fouillis savants et paresseux par lesquels ses confrères escamotaient les foules pressées, un

homme est un homme aussi loin que puisse porter la vue. Cette carrière d'artiste, nous la suivons au jour le

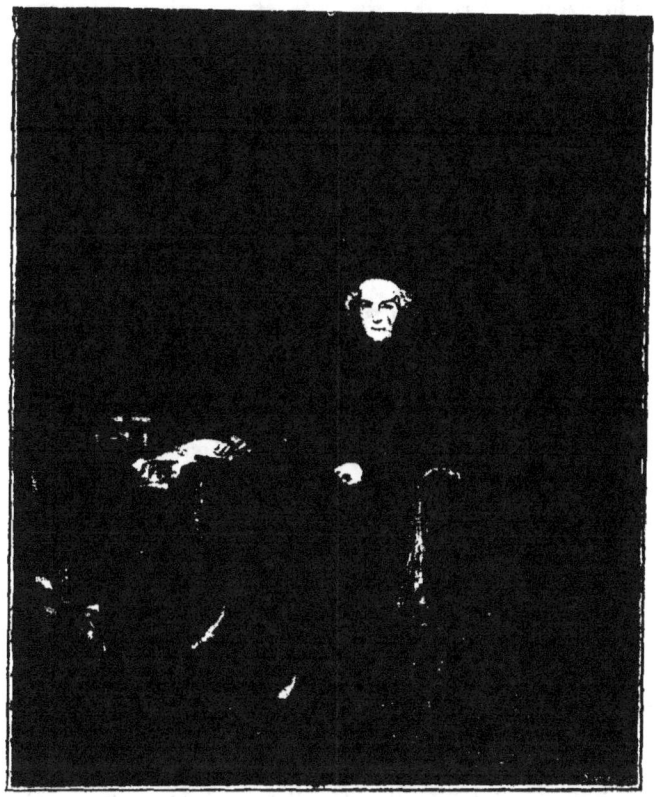

BRUMAULD DE BEAUREGARD, ÉVÊQUE D'ORLÉANS.
Lithographie à la teinte et au crayon par Léon Noël, d'après Duval Le Camus.

jour, grâce aux notes de carnets publiées par son fils. En relisant ce beau livre de piété filiale, on se croirait

revenu, je le répète, de plusieurs siècles en arrière, au temps des maîtres modestes et sincères, pour lesquels l'horizon se bornait et se rétrécissait au labeur journalier. Tout émerveillé qu'il fût de son voyage en Orient, remué d'idées neuves, nous le voyons reprendre tranquillement son collier de misère, dessiner de simples et banales histoires, travailler à l'illustration du *Napoléon* de Norvins, oublier par instants son extase dernière. Il nous apparaît au milieu de ces tâches imposées par la vie comme un Clouet enluminant des poêles funèbres, comme Jean Fouquet peignant à la détrempe des parements d'autel. Mais lorsqu'il a loisir de revenir à ses œuvres préférées, quelle joie et quel enthousiasme! Il exécute de haut vol, sur ses croquis de voyage, plusieurs lithographies pour les frères Gihaut. Il revit un instant sa course vagabonde, se surpasse, s'anime, et crée ces immortelles pages qui se nomment : la *Danse valaque,* le *Tombeau de Mariah,* les *Cosaques d'escorte à Taman,* l'*Infanterie hongroise,* le *Berger du Bannat,* l'*École des enfants hongrois.* Aquarelles, portraits dessinés, vignettes sur bois, lithographies, rien ne le rebute, il est prêt à tout, c'est une fièvre productrice inouïe, telle que pas une journée ne se passe sans une œuvre admirable. Jusqu'à son dernier triomphe, la *Campagne de Rome,* où ses moyens se sont agrandis, amplifiés encore de ses études passées, et qui restera, pour la lithographie en France, sa phase synthétique, la résultante de tous les talents, de tous les efforts de notre école nationale.

A l'heure où j'écris, la postérité se montre plus juste pour Raffet. Déjà, lors de l'Exposition dernière

de la lithographie, on avait eu loisir de comprendre quelle énorme distance le séparait de ses rivaux. On

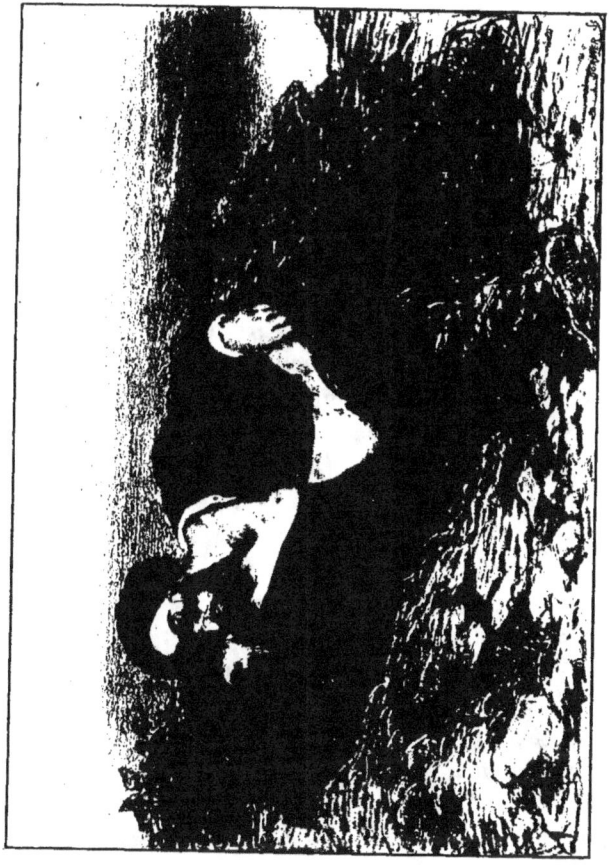

L'HOMME COUCHÉ. — Lithographie par Lemud.

s'est avisé sur le tard qu'avant de faire à Meissonier les honneurs du monument national, Raffet, son précur-

seur, méritait aussi pareille récompense. Pour un peuple militaire, l'homme qui a su donner un corps à l'idée patriotique, qui l'a immortalisée et fixée dans une forme populaire, s'accorde au rôle des hommes de guerre. L'entraînement guerrier ne procède pas seulement d'un choc furieux, il a besoin d'une distillation savante et longuement préparée. Pour se mieux comprendre, le soldat se doit pénétrer de l'importance infinie de son métier, et où le sentirait-il mieux que dans le merveilleux poème écrit, dont certains artistes lui retracent les gloires? Raffet fut un de ces artistes; il tailla à ses moindres héros un large manteau d'épopée, il les déifia, si l'on peut dire, et les mit si haut dans le monde, même dans leurs revers, qu'on se prit à envier leur fortune, à souhaiter de les suivre.

Les artistes qui entourent Raffet et qui l'acccompagnent jusqu'à la fin de sa vie ne sont guère que sa monnaie. Ni Jules Dupré, ni Roqueplan, ni Dauzats ne le font oublier. Ce sont, à leur façon, des virtuoses, infiniment experts, mais qui ne pénétrèrent jamais la subtile philosophie de leur confrère. Certains s'abonnèrent à des spécialités, comme Léon Noël, Belliard ou Menut-Alophe, plus volontiers portraitistes. D'autres rêvèrent d'accaparer à leur profit la succession du burin, quelque peu tombée en déshérence, comme Aubry-Lecomte, Sudre, Belliard encore et Menut-Alophe. Mais déjà un peu de lassitude vient de la lithographie. Elle a, dans ces dix-huit années du règne de Louis-Philippe, fourni sa course à peu près complète. Ce qui vaut le moins en elle, la reproduction, aura la vie la plus longue. La chromolithographie a

fait son apparition chez Curmer, et, grâce à la maison Didot, va se perpétuer jusqu'à nous, pareille au papier peint des fabriques médiocres. La vie créatrice tombe ; ce que nous allons retrouver dans un dernier chapitre appartient davantage à la fantaisie et au sport. Le lithographe original disparaît d'année en année, rêve d'autres succès, et comme si l'excès de popularité eût disqualifié l'invention de Senefelder, elle s'étiole, s'anémie, se confine dans les histoires plus banales de la romance et de la traduction. D'instant à autre encore, quelque belle planche bien écrite, signée de Lemud, de Nanteuil ou de Mouilleron, de Lemud surtout, dont les procédés moyens, mais imbus de sentimentalités précieuses, plaisaient aux foules. Puis une nouvelle révolution passe, bouleverse les idées, et du désarroi surnagent les derniers tenants de la lithographie, désorientés, détrônés par l'eau-forte ou la gravure sur bois, condamnés à redire l'œuvre d'autrui faute de savoir parler d'eux-mêmes. Ainsi la vignette du xviiie siècle s'était arrêtée à Moreau le jeune, dernier terme de sa perfection. Raffet fut le Moreau le jeune de la lithographie.

CHAPITRE IV

LA LITHOGRAPHIE SOUS LE SECOND EMPIRE

Les traducteurs et les paysagistes.
La « vieille garde » de la lithographie.

Après Raffet, la lithographie reste en possession d'un instrument admirable et de recettes raffinées dont on pouvait augurer un avenir autrement brillant encore. Il n'est point facile d'expliquer comment le mouvement tourna de court tout à coup; le fait est cependant que les artistes originaux s'en détachèrent vite et que, de la pléiade du règne de Louis-Philippe, il restait à peine dans les premières années de Napoléon III quatre ou cinq survivants fatigués, désorientés, et bien près de quitter la bataille. Il semblait que les événements politiques eussent cette fois manifesté leur influence dans le sens rétrograde. Les belles inventions d'auparavant n'apparaissent plus, soit que l'eau-forte un peu revenue à la mode eût accaparé les meilleurs esprits, soit que la marche fantaisiste en avant eût été arrêtée par l'autorité moins pacifique des nouveaux maîtres. Ce qui n'avait été jusque-là qu'une des manifestations les moins vivantes de la lithographie, la traduction de l'œuvre peinte, prend alors un développement considé-

rable. Célestin Nanteuil, un des romantiques d'autre-

TITRE D'UN ALBUM DE CHANT.
Lithographie par Célestin Nanteuil.

fois, presque un rival de Delacroix et de Louis Boulanger, verse dans les titres de romances falotes, dans la repro-

duction des tableaux de Meissonier, ou des ébauches du sculpteur Préault. Même quand il fait de lui-même,

INTÉRIEUR ARABE. — Lithographie par Mouilleron, d'après Delacroix.
(Le premier état est chargé de remarques dans les marges.)

il paraît transcrire l'idée d'un autre, tellement il s'est affadi et amolli dans le mot à mot. Aussi bien lui manque-t-il un peu de ce diable au corps dont ses con-

frères du romantisme accommodaient leurs trouvailles : son dessin n'est pas toujours impeccable, il n'est vrai-

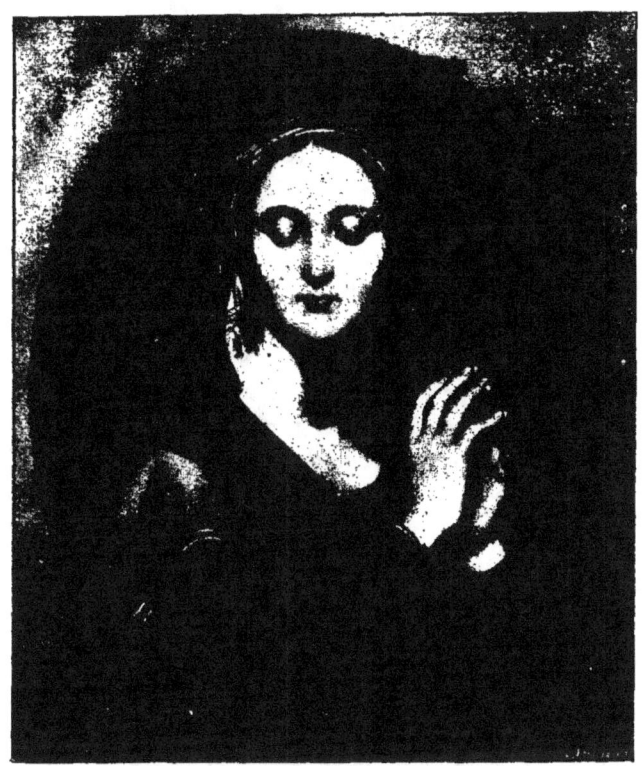

LA VIERGE, DU MARQUIS DE PASTORET.
Lithographie par Sudre, d'après Ingres, 1840.

ment fort que lorsqu'il transpose sur pierre la peinture d'autrui. Son triomphe est dans la couleur dont il enveloppe ses figures, dans ce flou séduisant pareil à

un brouillard nacré dont il sait jouer mieux que personne. Il est, avec Mouilleron, son contemporain, un des grands coloristes de la lithographie. On sent que chez tous deux ce qui manque le plus, c'est la puissance créatrice, l'imagination de ceux d'auparavant. Ils eussent été l'un et l'autre parfaitement incapables de composer à la façon de Devéria ou de Raffet, mais leur pratique, leur métier, pour être de second ordre dans la hiérarchie, est au premier rang des translateurs. Ils ont approfondi les ressources de leur art, ils en savent les plus minimes détails, ils ont phrase pour redire les subtilités de tous les pinceaux. Lorsque Mouilleron lithographiera la *Ronde de nuit* de Rembrandt, jusque-là estropiée par les burins de toutes catégories, il aura à peu de chose près dit absolument l'idée du maître; son dessin a tout à la fois le gras, le solide, le brillant et le velouté de la toile célèbre. Encore aujourd'hui que d'autres moyens se sont attaqués à cette œuvre, la lithographie de Mouilleron n'a point complètement cédé le pas; elle est, au dire des plus experts en ces choses, ce qui rend le mieux les intentions brutales de Rembrandt et sa théorie spéciale des valeurs. La *Visite à l'atelier de Rembrandt,* d'après le peintre Leys, encore que condamnée par son modèle à un rococo de pensées et d'effets que nous ne comprenons plus guère, constate toute la souplesse et la vigueur de son crayon. Pareille remarque se peut faire de la *Mort de Léonard de Vinci* d'après le tableau de Gigoux, dont la planche, retrouvée en ces dernières années, a fourni un nouveau tirage aussi gras, aussi ferme que lors des premiers essais.

Livré à lui-même, Mouilleron, comme Nanteuil,

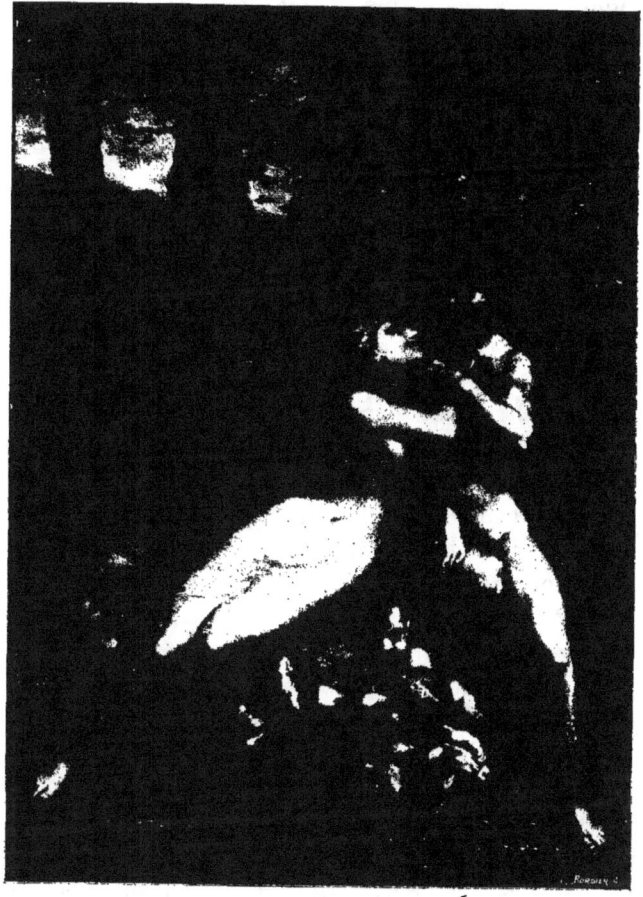

VÉNUS ET ADONIS.
Lithographie de A. Sirouy, d'après l'esquisse de Prud'hon (de la collection Marcille.)

s'en tenait aux inventions poétiques et sentimentales

dont les romances avaient le débit assuré. Dans le nombre, nous pourrions noter quelques aimables histoires, sans grande portée assurément, mais qui dénonçaient la mode nouvelle et le goût du jour. Le *Rêve du mousse* est de ce nombre; on en devine la psalmodie pianotée par les jeunes filles. Ceci est à l'art de Raffet ce que la *Dame blanche* est à *Tannhäuser*.

Il faut donc prendre ces artistes pour ce qu'ils sont, et avant d'en venir aux autres, nous allons préciser un peu leur influence sur certains, leurs imitateurs et leurs élèves. Il reste vrai, — combien que cette opinion puisse paraître entachée d'hérésie, — que leur façon de traduire les peintres rivalise avec le burin. Elle n'a point peut-être la touche hiératique et sacrée de celui-là, elle n'offre point de difficultés semblables, mais en art le résultat est tout, le moyen ne compte guère. De bonne justice, la lithographie a sur le burin l'énorme supériorité de rendre les empâtements, de dégrader à l'infini les demi-teintes. Elle peut être ensemble rude ou veloutée sans efforts, lorsque pour atteindre au même but, la taille-douce s'évertue, se couvre de travaux pénibles, ânonne et ne dit pas toujours vrai. Bien avant Mouilleron, Aubry-Lecomte et Sudre avaient démontré que le dessin sur pierre bénéficie de sa nature même; mises en regard des estampes gravées, la délicieuse *Psyché* de Lecomte, *la Vierge* de Sudre tenaient un bon rang. Mouilleron et Nanteuil accentuèrent encore les oppositions, ils affirmèrent davantage l'énergie du procédé, créèrent une sorte d'antagonisme entre les deux manières, une lutte de prééminence où l'avantage fut bien près de leur être définitivement acquis.

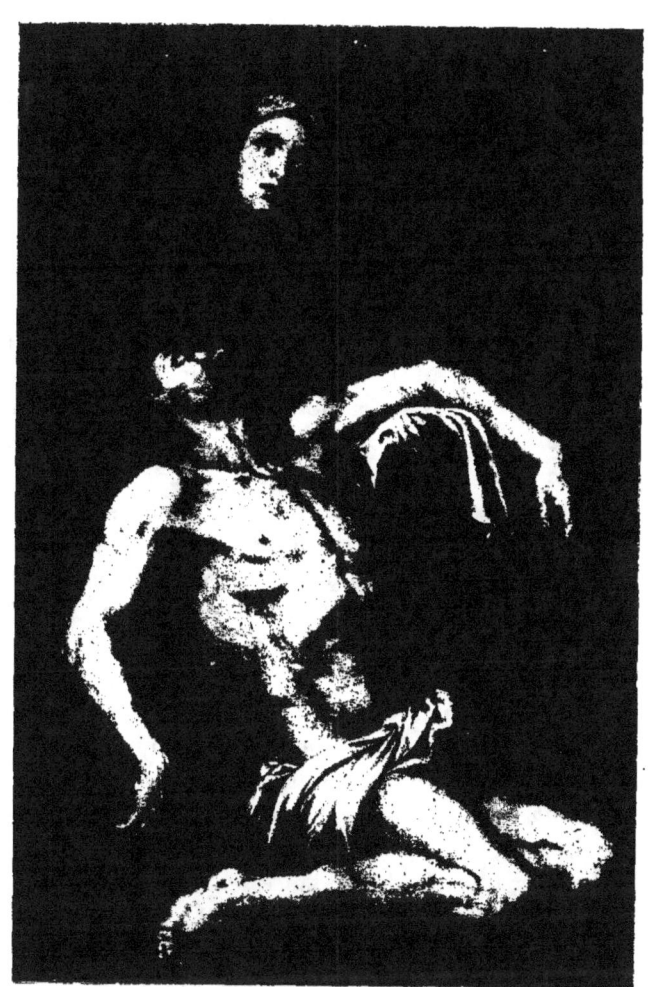

LE CHRIST MORT, d'après Ribeira.
Lithographie par A. Sirouy.

A leur suite, et par eux, d'autres talents se manifestèrent dont on·se désintéresse pour l'instant, mais qui auront leur célébrité tôt ou tard. Il y eut Jules Laurens tout entier aux maîtres contemporains : Marilhat, Diaz ou Théodore Rousseau ; Français, un de nos plus grands paysagistes de la peinture qui ne dédaigna point d'admirer les autres et de leur rendre hommage en lithographiant d'après eux. Et plus rapproché de nous un très fin artiste, un peintre délicat, Émile Vernier, qui eut de rudes franchises à suivre Courbet dans ses divagations, à rendre populaire cet *Angelus* de Millet dont les folies dernières devaient faire la pièce capitale de notre école française. Tour à tour gracieux ou violent suivant ses modèles, Vernier a su rester très mièvre dans les *Bulles de savon* de Chaplin, et très osé dans les *Casseurs de pierres* de Courbet. C'est un tempérament éminemment doué de traducteur, presque le mieux doué, tant il sait faire abstraction de lui, oublier ses préférences, et s'assimiler les volontés de celui qu'il interprète. Puis ce furent avec des qualités différentes Jacott, à qui nous devons les *Romains* de Couture, les *Disciples d'Emmaüs de Rembrandt ;* Soulange·Teissier, admirateur de Rosa Bonheur et de Decamps dont il a su excellemment redire les travaux de tendances si diverses; Achille Gilbert, traducteur de Tassaert, de Paul Baudry et de Lefebvre; Sirouy, un des derniers venus, si charmant dans ses estampes d'après Prud'hon, entre autres dans cette *Madame Anthony,* son chef-d'œuvre, dans cette *Demoiselle Meyer* qui marquent toutes deux un fait capital dans la lithographie d'interprétation.

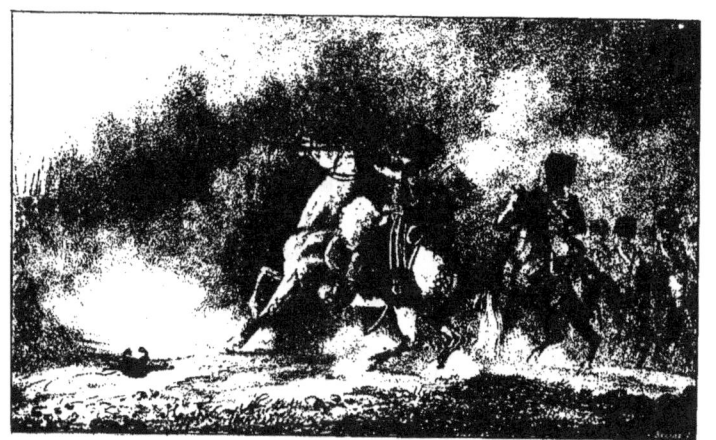

L'OURS.
Lithographie par Hippolyte Flandrin, en 1826, publiée à Lyon, chez Brunet.

L'étude des mœurs peu à peu disparaît; elle s'est transformée, et ce sont les peintres du genre villageois qui la continuent. Gustave Doré la relève en de bizarres compositions parisiennes, parfois coloriées comme l'*Anglais à Mabille,* qui procèdent plus de la charge que de la réalité. Ses images populaires sur la guerre de Crimée disent l'énorme distance qui sépare de Raffet ce fantaisiste peu scrupuleux, si en dehors de la vie. Le *Suicide de Gérard de Nerval,* recherché pour son étrangeté, ne mérite guère l'honneur des collections; c'est une naïve et emphatique caricature d'où le dessin et la coloration lithographique sont également absents. A de rares intervalles, Gustave Courbet, qui ne doutait de rien non plus, s'essayait à dessiner sur pierre. Son *Apôtre Jean Journet* ne vaut que par la curiosité un peu malsaine dont les amateurs l'entourent, et cette secrète joie que les rivaux d'un artiste éprouvent à le rencontrer une bonne fois indiscutablement ridicule. Courbet traitait la lithographie comme la peinture, avec le sans-façon d'un paysan lutinant une mondaine. Le Jean Journet burlesque rappelle par plus d'un coin les essais enfantins d'une belle jeunesse; mise auprès des *Demoiselles de la Seine,* ou du *Retour de la conférence,* cette estampe paraît un défi au bon sens, presque une gageure. Avec le *Bon Samaritain* et la *Cascade,* d'un pauvre diable nommé Rodolphe Bresdin, dit Chien Caillou, les lithographies, — d'ailleurs rares, — de Gustave Courbet, marquent chez nous la superbe inconscience de ces intrigants de l'art qui, à l'exemple de l'enfant terrible de Gavarni, paraissent dire du public : « Ce sera toujours assez bon pour lui ! »

Une chose caractérise l'école de lithographie sous l'empire, c'est la diffusion singulière des idées, la saute formidable des goûts. Ceux-là s'amusent à dessiner sur pierre pour passer le temps, comme Millet, Bodmer, Bracquemond, Glaize, Cham, Nadar ou Carjat. D'autres s'appliquent à cet art de toute la ferveur de leur tempérament sincère, tel Flandrin copiant en lithographie ses fresques de Saint-Vincent de Paul, Rosa Bonheur reprenant ses moutons ou ses vaches, Chaplin dessinant son pâtre des Cévennes, Ciceri publiant ses remarquables souvenirs de voyage. Entre eux toutes les intentions sont pareillement excellentes, mais les résultats essentiellement différents. A première vue, on devine que la lithographie est employée faute de mieux, et qu'elle est seulement un moyen, non plus un but comme auparavant. Voici bien la langue morte dont nous parlions au début de ce livre, et que de rares dilettantes pratiquaient encore en manière de coquetterie artistique. Tant de choses luttaient contre elle! L'eau-forte ressuscitée, les procédés héliographiques naissants, un peu le burin. Matériellement elle sombrait sous les difficultés du tirage, l'encombrement de ces pierres très lourdes que les éditeurs ne consentaient plus à emmagasiner comme autrefois. La vieille garde de la lithographie donnait encore; d'anciens tenants cherchaient à la maintenir coûte que coûte, en dépit des rires. Elle apparaissait ainsi que les dames de l'ancien temps affublées de papillotes, et qui ne convenaient point de faire tapisserie dans un bal.

CHAPITRE V

LA LITHOGRAPHIE CONTEMPORAINE EN FRANCE.

Le « nouveau jeu ».

De notre temps, la lithographie est archéologique ; elle plaît à certains par son ragoût vieillot, on la traite un peu comme l'enluminure des manuscrits. L'affiche illustrée est en dehors de ceci ; elle n'est possible, dans ses grandes surfaces, que dessinée sur pierre. Il faut donc entendre, pour l'instant, la lithographie tirée en estampes ordinaires, que M. Béraldi, un amateur et un homme avisé, s'est donné la tâche de faire revivre. Je souhaite plus que personne de voir ses efforts couronnés de succès, mais il y a lieu d'observer que nos goûts ont bien changé, que la main des dessinateurs s'est habituée à d'autres histoires, que le gros public, suivant le terme reçu, n'est plus dirigé de ce côté. Il se passe pour la lithographie ce qui se manifestait dernièrement dans les conseils supérieurs de l'enseignement pour le latin ou le grec, un désintéressement singulier. Les raffinés auront-ils raison des progressistes? Les langues vivantes étrangleront-elles les littératures mortes ?

Nous n'avons plus de lithographes au sens vrai ; les

rares dessinateurs sur pierre originaux ne sont que des amateurs temporaires, attachés tous à d'autres tra-

TÊTE DE FEMME.
Lithographie originale par Rothenstein, extraite de l'*Estampe originale*
(Marty, éditeur).

vaux et qui mettent une certaine coquetterie à chanter de vieux airs. D'ailleurs, ni orientation déterminée, ni tendances nettement définies; les uns traduisent, les

autres portraiturent, ceux-ci *fantaisisent*. Il y eut, en Manet, un peintre tourmenté de billevesées, sorte d'Edgar Poë, volontairement maladroit et qui bâclait ses lithographies comme ses tableaux, au rebours des sentiments reçus, non sans audace. Fut-il le précurseur de nos modernes décadents, et mit-il le premier le dessin sur pierre au service des insomnies volontaires et calculées qu'Odilon Redon exploite aujourd'hui en des noirs veloutés? On le peut croire. Redon promène son rêve fantastique et indéterminé à travers mille petites planches qui ont un public spécial d'admirateurs. Je me sais très incapable de comprendre et je ne m'en prends qu'à mon insuffisance. A feuilleter ces albums apocalyptiques, il vous passe des ressouvenirs du charmant conte d'Andersen, *les Habits du grand-duc;* ce grand-duc, à qui deux malins avaient fait accroire qu'il portait une robe d'une finesse prodigieuse et qui, pour ne pas paraître plus bête qu'eux, se promenait tout nu dans les rues, croyant s'être revêtu de l'étoffe mystérieuse. La confiance du grand-duc me manque et elle paraît manquer, en ce qui concerne M. Redon, à nombre de pauvres esprits de par le monde. Ces yeux ouverts dans le firmament, ces plantes de marais pâlies, ces corps bizarres et contournés relèvent des rêves fiévreux et ne servent en rien à la lithographie. Il en est de ceci comme de la littérature déliquescente, où quelque nonchalance de pensée se dissimule sous l'excentricité calculée de la forme.

M. Fantin-Latour, un excellent peintre cependant, un artiste doué, s'est imbu de Wagner comme Manet ou Redon d'Edgar Poë. Fantin-Latour a mis les

épopées du grand musicien en lithographies particulières, poussées au noir, relevées au canif de traits

LITHOGRAPHIE PAR FANTIN-LATOUR, extraite de l'*Estampe originale* (Marty, éditeur).

capilliformes, qui les font ressembler à des tableaux funèbres fabriqués en cheveux. Les amoureux de ces choses nébuleuses prétendent retrouver en elles le génie de Wagner, et même sa musique! Le fait est

qu'un certain sentiment romantique se dégage de ces estampes; c'est un peu Louis Boulanger, ou Célestin Nanteuil, revenus parmi nous avec leurs compositions du temps de Louis-Philippe. Mais de musique savante ou de Wagner, pas qu'on voie ! Nous avons égaré le sens de ces divagations mystiques, nous sommes mal préparés à deviner le talent caché des romantiques renaissants, et la musique dessinée nous échappe encore.

Le genre fantasmagorique serait, à n'en pas douter, impuissant pour ressusciter la lithographie, si nous n'avions que lui à mentionner ici. Heureusement, d'autres talents surviennent, qui, pour n'être point toujours admis ni compris de tout un chacun, parlent de sujets moins inintelligibles. C'est Raffaelli, un brutal, un cruel même, occupé du monde misérable des travailleurs ou des vagabonds, une manière de Millet sans tendresse; c'est Degas, traduit par Thornley, mettant à leur jour vrai de filles de la populace les danseuses de l'Opéra aux attaches canailles, aux figures flétries et insolentes. A dire vrai, sont-ce là des lithographes, ou plus simplement des fantaisistes ayant adopté le procédé le plus commode? Rien ne subsiste en eux de la grâce jolie des estampes sur pierre d'auparavant. Leurs croquis amalgamés naïvement de traits, construits de maigres lignes, eussent tout autant valu à l'eau-forte ou à la plume. C'est par genre qu'ils ont adopté le dessin au crayon gras sur pierre, par sport, pour se singulariser.

Et qu'on en écrive ce qu'on voudra, c'est pour l'instant se singulariser que de lithographier. Lorsque

AFFICHE DE J. CHÉRET POUR « L'ARC-EN-CIEL ».

certains se mettent à dessiner sur pierre, ils ont l'air de faire une farce. Ils revêtent un travesti ; ce n'est plus de jeu. Sans doute, ils ont encore de la grâce sous ce masque, mais ceci ne prouve guère qu'une chose, c'est que la lithographie est restée le mode le plus facile et le plus personnel de « dire ce qu'on a dans le cœur », et qu'on arrive à la quasi-perfection à peu près de prime saut.

Le côté pratique de cet art s'est continué dans les affiches. Après celles de Raffet, de Daumier, de Nanteuil, de Gustave Doré, sont venues celles de Chéret. Chéret est aujourd'hui un maître spécial, qui est bien près de recueillir près des amateurs la succession un peu tombée des graveurs en couleur du xviiie siècle. Des convaincus collectionnent avec fureur, — on ne peut guère employer un autre mot, — les moindres productions de ce virtuose. Les avant-lettres de ses jolies chromolithographies bariolées ont un débit colossal. Il n'est point rare de voir, à la nuit tombée, les amoureux pauvres et honteux arracher péniblement aux murs les épreuves collées dans la journée. Les plus heureux encadrent leurs *états* et les suspendent dans leurs salons.

Il est certain que l'art lithographique s'est réfugié dans ces besognes et qu'il y trouvait récemment encore le seul débouché réellement artistique qui soit. Chéret, bien que purement décorateur et « tireur d'œil », a su détourner à son profit l'attention des gens sérieux. On a vu, sous les à-plat de couleurs éclatantes, à travers tant de productions soupçonnées hâtives, autre chose que la réclame d'une marchandise vantée. Un

sentiment de gentillesse gauloise s'y marie à une dextérité merveilleuse de la forme. La Parisienne fin de siècle a rencontré chez Jules Chéret une façon de Debucourt infiniment habile et distingué, dont la phrase reste sincère en dépit de ses exagérations. Le charme de ces images vient surtout de leur liberté d'allures, de leur exécution jetée, des très jolies taches que mettent partout leurs oppositions crues de bleu, de jaune ou de rouge. Et puis, encore que se ressemblant toutes, les affiches de Chéret sont d'un dessin très pur; sous l'indifférence apparente, on devine un artiste absolument maître de sa ligne et de son croquis; à distance, les brusqueries se fondent, s'estompent dans la tonalité générale et font un tout d'une incomparable harmonie. Voici Chéret passé chef d'école ; il a son historien, Maindron, il a ses élèves et ses imitateurs. L'économie de l'affichage a été bouleversée par lui; il a, sur ce fait, créé un genre copié et recopié par les autres.

A l'origine, c'est-à-dire vers 1870, Chéret était imprimeur en chromolithographie. Les affiches signées de lui, vers cette époque, ne laissent guère soupçonner l'artiste qu'il se montrera plus tard. Nous le trouvons, en 1872, confectionnant des prospectus pour le Vauxhall, pour la veloutine Fay, faisant du pur commerce, sans la moindre préoccupation d'art. D'année en année, il s'élève d'un cran dans sa pratique; son affiche pour le bal Valentino, en 1875, n'est plus déjà la chromo rude et maladroite du début. En 1876, il dessine luimême, et assez drôlement, les pantalonnades de trois clowns, les *Majiltons,* qui débutaient au concert de l'Horloge. Puis, en 1877, il redonne les mêmes acro-

bates, sous un autre nom, dans une pancarte destinée aux Folies-Bergère. Ici, c'est encore la lithographie tirée en couleurs, noir sur fond rouge, mais le dessin s'y révèle supérieur; Chéret entre en possession de ses recettes particulières, le galopant de la composition, l'éclat du coloris, l'esprit parisien saupoudrant les figures. Strictement, cela n'est rien ; en place, cela produit un effet énorme. Lors de l'Exposition de 1878, il est maître de son œuvre et définitivement lancé. Le moindre produit pharmaceutique se glisse à la faveur de son patronage ; il chante les théâtres, les magasins de nouveautés, les livres récents, les panacées dernières venues. De modestes qu'elles avaient été autrefois, ses affiches s'enhardissent, se mesurent à la taille humaine, souvent la dépassent, se tirent en trois ou quatre compartiments qu'on aboute postérieurement l'un à l'autre, en les fixant aux murs. Peut-être l'invention du dessinateur n'est-elle point très libérale, elle s'enferme dans une donnée, bornée aux petites dames court-vêtues, aux bébés joufflus, affublés d'accoutrements excentriques. Il dit pour les femmes la mode du lendemain, comme autrefois Grévedon, ce qui est un élément de succès assuré dans le présent et surtout dans l'avenir.

Très près de lui, d'autres talents ont surgi, tentés par son incroyable fortune, mais qui ne persistent point. Grasset, par exemple, qui publia, un jour, pour le libraire Monnier, une charmante femme empruntée à Devéria et destinée à lancer une collection d'ouvrages romantiques. Il y a, chez Grasset, plus de finesse et plus de distinction que dans les travaux

pareils de Chéret, mais incontestablement moins de

LE BOUDDHA, DE « SALAMMBÔ ».
Lithographie de O. Redon, extraite de l'*Estampe originale* (Marty, éditeur).

diable au corps. Chéret demeure le premier du genre. Son influence n'aurait-elle eu que le résultat de

transformer l'affichage ancien, suranné et misérable, en de pimpantes et cavalières productions, nous lui devrions une reconnaissance. L'effort décoratif qu'il a provoqué s'étend aux moindres travaux dans cet ordre. Nous voici pour le moment un peu débarrassés des pancartes américaines, des hideuses chromolithographies vantant en lettres rouge le café des Gourmets.

Même cette chromolithographie, un peu dédaignée aujourd'hui, reléguée aux besognes infimes, tente de s'affranchir des moyens médiocres qui l'ont perdue et annihilée. Elle a, de nos jours, produit au moins un chef-d'œuvre, chef-d'œuvre d'art, chef-d'œuvre de tirage, c'est le portrait de Sarah Bernhardt d'après Bastien Lepage, mis en train par M. Memet, imprimé par Testu, et qui nécessita dix-huit passages successifs de la planche sous la presse. Au point de vue du résultat obtenu, cette estampe restera le triomphe de la lithographie en couleur; elle est supérieure à toutes les aquatintes coloriées du xviiie siècle, de Janinet ou de Debucourt, à cause du prodigieux fondu des nuances, de la franche allure des moindres demi-teintes. Nous voici bien loin des entreprises de Curmer, où les glacis manquaient, où les mariages de coloration n'existaient guère.

En regard de ces travaux, nous assistons, depuis deux ou trois années en ça, à la plus joyeuse, la plus imprévue résurrection romantique dont on ait l'idée. La conviction de certains tout jeunes est galante : ils reprennent la lithographie, comme ils reviennent aux modes de Louis-Philippe, en jugeant qu'un moyen très inédit vient de leur être révélé. Alors ils trans-

portent chez elle leurs esthétiques pleines de mysti-

LITHOGRAPHIE DE GANDARA.
Extraite de l'*Estampe originale* (Marty, éditeur).

cisme, de naïveté et d'intransigeance impubère, leurs

pointillismes, leurs « aspirations », leurs adorables étrangetés imaginées pour s'imposer aux multitudes. Les plus extrêmes n'accordent au dessin qu'une place mesurée, d'autres expriment les teintes ou décomposent les prismes ; quelques audacieux plaquent des taches où les figures se cherchent ainsi qu'en nos devinettes ou nos rébus. Il s'y joint parfois un renouveau de la pensée dite mystique, un invincible besoin de faire pieux et distingué en haine des naturalismes de naguère. Burne-Jones a beaucoup bouleversé les têtes chez nous ; il a jeté tout un clan de braves enfants dans la mignardise, l'afféterie, prétendue empruntée à Botticelli et aux quattrocentistes italiens. Ceci se révèle jusqu'en des affiches où de jolies personnes longues, anémiées, tirées d'un panneau florentin, offrent à la pratique la luciline des salons ou le bonbon à la mode. La recherche en plaît fort.

Nombre de ces médiévaux tard venus ont tourné à la lithographie ; elle leur était indispensable pour céler certaines défaillances et combiner de doux et chatoyants effets. On en voit s'exprimer gentiment dans ce pastiche ; ils masquent leurs productions d'artifices musqués et rares tout à fait égayants. Les tirages en sont soignés, vérifiés, minutieusement contrôlés ; les planches détruites ont leurs certificats de destruction légalisés en bonne et due forme. Voilà qui note une soigneuse culture du moi artiste, une de ces stations d'égophilie prônées en de beaux écrits modernes. Même vous pourriez voir, par les préfaces savantes, que telles ou telles œuvres ont été tirées sur pierre ou sur zinc, ce qui est troublant. S'ensuit-il que les résultats

soient en raison directe des attentions et que la toilette compense les difformités de l'ossature ou la pauvreté de

LITHOGRAPHIE DE WILLETTE.
Extraite de l'*Estampe originale* (Marty, éditeur).

l'idée? Dans la chronique à écrire sur la lithographie, tant de candides extravagances compteront pour leur valeur propre; c'est peut-être dire très peu. Louis Boulanger eut, dans le temps, de pareils enthousiasmes,

d'aussi jeunes religions; il ne semble pas que la postérité ait été pour lui prodigue de louanges et d'honneurs.

Il serait injuste cependant de ne pas tenir compte de l'effort tenté. D'ailleurs, tous les nouveaux promus ne sont point forcément des excentriques butés et volontaires. La joyeuse assemblée renferme de délicats tempéraments, une majorité de très fins esprits qui se gardent à propos de la fureur outrancière. Vous y verriez des respectueux, des traditionnels, nouveau jeu par l'idée ou les tendances, mais incapables de s'abaisser aux équilibrismes et aux clowneries. Pour ceux-là, la lithographie ne compte que comme moyen; pour les autres, elle est le bon genre, le ton, nous dirions le chic. C'est un snobisme comparable aux façons de se vêtir, de couper ses cheveux et de chercher une taille pour ses culottes.

M. Roger Marx écrit, dans sa préface à l'*Estampe originale,* qu'il serait oiseux d'enfermer l'esprit humain dans une formule déterminée[1]. Rien n'est plus juste en soi. Mais s'ensuit-il qu'on puisse impunément pousser les fantaisies jusqu'aux limites de l'ironie froide ou de l'aimable espièglerie? L'*Estampe originale,* devenue le moniteur des audaces lithographiques, dénonce un état moral assez imprévu. On soupçonne toute une classe d'artistes victimes de mirages adolescents et portés vers la sensation inhabituelle. Ce sont là des cas pathologiques fort subtils ou d'étranges envies de se railler du populaire. Le plus

1. L'*Estampe originale,* fascicules grand in-folio publiés chez Marty (*premier fascicule*).

grand nombre de ces fervents est pour le coloriage

LITHOGRAPHIE DE LUNOIS.—Extraite des *Souvenirs d'un canonnier de l'armée d'Espagne*, par Germain Bapst.

cruel, violent, daltoniste, témoins Ibels et sa piste de cirque, Toulouse Lautrec et ses rudimentaires sensa-

tions polychromes, Nicholson et ses taches noires, très noires, ou ses bleus, trop bleus ; Guillou, paysagiste à l'ocre et au bleu de Prusse ; Paul Signac, pointilliste, virguliste, insenséiste. Au milieu de ces tortures visuelles, beaucoup de choses apparaissent qui sont à nos regards, inexpérimentés encore, comme un repos bien gagné : une tête de femme de Gandara, une nymphe couchée sur une feuille de pavot ; la dame aux chats de Shannon ; un ravissant croqueton de Rothenstein, sans oublier la troublante histoire de Willette, la mondaine toute nue, affublée de plumes de paon, ayant jeté ses diamants pour boire à la gourde d'un manouvrier. Par instants, la note d'un mystique, revenu aux piétés mystérieuses de la légende dorée, s'énonce en ce milieu païen et railleur. Que dirai-je ? Jules Chéret est là dedans le classique, le rétrograde ; Willette un ancien ; Lunois, avec sa femme violette et saturne, presque un ancêtre, puisqu'il rappelle Besnard !

Odilon Redon a même un élève ou un admirateur dans le nombre, et celui-là se nomme Wagner !

Mais quelles que soient les volontés dont le clan se glorifie, il n'a su inventer rien de nouveau dans la pratique. Sa polychromie est celle de Senefelder ; elle est seulement tenue dans les tons passés et romantiques chers aux curieux de tapisseries anciennes. Dans le même rite, Lunois et Willette conservent la jolie vigueur d'autrefois, la petite phrase claire, toute française, que les Italiens n'ont point viciée. De Lunois, une bonne illustration pour les *Mémoires d'un canonnier de l'armée d'Espagne,* publiés par Germain Bapst, livre de bibliophile ; de Willette, beaucoup de petites his-

toires sans prétention, douces à la vue et d'une philosophie puissante. Ceux-là parlent la langue des premiers lithographes pour exprimer leurs sentiments modernes, comme nous écrivons dans la prose de M. Jourdain. Les tenants de l' « aspiration », bien au contraire, se croient plus habiles de paraphraser Christine de Pisan ou Jacques de Voragine. Au fond, on les reconnaît trop bien sous leur travesti et leurs crevés. La troisième classe est celle des décadents, des impressionnistes; ceux-ci ont l'intention excellente, mais comme ils passent la mesure et ne font nul compte de l'opinion, ils s'évertuent pour un groupe restreint d'admirateurs. Il convient donc d'attendre en patience celui qui fera siennes ces modernités outrecuidantes et leur imposera une règle. Peut-être le messie n'est-il point aussi loin qu'on le pourrait croire; en attendant, au rebours de ce qui se passa jadis pour le romantisme, ce sont aujourd'hui les bourgeois, les beaux seigneurs, admirateurs d'Ibsen ou de Strinberg, curieux de Wagner, qui font aux précurseurs une petite renommée. Une seule chose touche, c'est l'entière bonne foi de ces jeunes gens, et le désintéressement artiste de leur directeur M. Marty. De notre temps, ce sont là choses bien rares et dignes de remarque. On peut ne pas les suivre, mais il les faut louer de leur conscience et de leur courage. Ce n'est pas la fortune qu'ils poursuivent.

CHAPITRE VI

LA LITHOGRAPHIE A L'ÉTRANGER.

Bavière, Prusse, Autriche, Belgique, Hollande, Angleterre, Italie et Espagne.

Nous avons touché très brièvement, dans notre premier chapitre, à une circonstance douloureuse dans la vie d'Aloys Senefelder; c'est lorsque, ayant épuisé son crédit, un peu aussi la bienveillance de ses commettants, il rentrait à Munich en 1808 et trouvait son atelier entre les mains d'Hermann-Joseph Mitterer. Ses deux frères, las de lutter, désespérant de vaincre les résistances, ayant perdu l'espoir de voir l'empereur Napoléon s'intéresser à leurs travaux, avaient cédé leurs procédés, leurs presses et leur maigre clientèle à l'État bavarois, moyennant une petite pension de 700 florins. L'État avait chargé un professeur de dessin au Gymnase, un innovateur, un fort habile homme, de tirer tout le profit moral de l'invention en faveur des écoles dont il avait alors la direction supérieure. Cet Hermann-Joseph Mitterer reçut des frères Senefelder l'établissement complet, avec son dépôt de pierres et les presses, encore bien rudimentaires; il comptait en produire au meilleur compte les modèles nécessaires

aux classes, sans rêver pour la lithographie, encore bégayante et enfantine, de plus grandes destinées.

Mitterer était avant tout un professeur, dont les efforts s'étaient portés depuis plus de quinze ans sur l'enseignement graphique dans les écoles. On lui devait l'installation de cours populaires ouverts le dimanche pour les artisans, une classe d'apprentis (1792), des conférences spéciales réservées aux ouvriers du bâtiment (1803). Technique à la fois et historique, l'enseignement de Mitterer devançait à trois quarts de siècle nos écoles d'art décoratif; mais il manquait encore d'un moyen commode et économique pour la diffusion des modèles. Réduit à la gravure en taille-douce d'un prix élevé, il se heurtait à des difficultés énormes, empêché d'aller aussi loin qu'il l'eût souhaité dans la multiplication des exemples. On dit qu'il pesa très vite le mérite encore méconnu de l'invention lithographique. Il avait pu savoir, l'année d'auparavant, l'aventure du général Lejèune; même par les productions purement commerciales des Senefelder, il avait soupçonné les progrès réalisables dans la gravure sur pierre. Il partit donc sous la protection du roi de Bavière, et quand Aloys Senefelder, tout enchanté d'une nouvelle commandite, reprenait le chemin de Munich, croyant n'avoir qu'à relever son installation d'autrefois et à l'augmenter, il trouva Mitterer en bonne et due possession, protégé et défendu par l'État, maître enfin de la situation en Bavière.

L'atelier officiel de Mitterer va ne chômer guère dans la période de 1808 à 1815. Ses premiers ouvrages furent des fleurs d'ornements dessinées par Mayrhoffer,

puis la flore de Munich, par le même ; des mammifères, par les frères Schmidt ; des tableaux bibliques, de l'imagerie religieuse, des têtes d'après Raphaël, des paysages, de la géométrie (1809), toutes choses utiles au but poursuivi par le professeur et nécessaires à ses leçons. Mais il serait injuste de lui reporter l'honneur de ces œuvres. Longtemps avant qu'il eût pratiqué la lithographie, d'autres artistes allemands l'avaient tentée, comme une curiosité un peu, un sport nouveau, un moyen facile d'écrire une idée. J.-M. Mettenleiter, qu'on avait vu autrefois parodier Chodowiecki en de petites vignettes à l'eau-forte, et qui même s'était avisé, bien avant Senefelder, de graver sur la pierre comme sur le métal, Mettenleiter fut des premiers à user du moyen. On raconte d'ailleurs de lui cette anecdote que, s'étant abouché avec Senefelder, celui-ci ne lui dévoila qu'une partie de ses secrets, laissant Mettenleiter deviner pour son compte et réinventer la moitié des choses. Il y a probablement encore de la légende en ceci, car si Mettenleiter date quelques lithographies assez nettes et déjà fort avisées de l'année 1808, Winter, l'animalier, en avait produit d'aussi définitives dès l'année 1805. La pièce à laquelle nous faisons allusion représente une biche et son faon dans un paysage ; elle est exécutée très crânement au crayon gras et porte la signature, malaisément tracée à l'envers, *Raphaël Winter, 1805*. C'était le moment précis où le duc de Montpensier, exilé en Angleterre, dessinait, d'après les conseils de Senefelder, son portrait et celui de son frère. Il n'y a donc guère à penser que l'inventeur, d'ordinaire si bavard et si porté à divulguer ses secrets, se fût plus

gardé de Mettenleiter que d'André, que de Johannot, que de Winter ou du duc de Montpensier; Mettenleiter en savait tout autant que le colonel Lomet ou que le

LA FAMILLE ÉPLORÉE.
Lithographie par J.-M. Mettenleiter, avant 1812.
(Recueil de M. Doorten de Breda, au Cabinet des estampes, Ad 65.)

général Lejeune, et il le prouve dans son Teutobachs luttant contre les soldats de Marius, ou dans son entrevue de César et d'Arioviste, deux estampes publiées *in*

der lithographische Anstalt in München, probablement sous la direction de Mitterer[1].

On a trop souvent blâmé, en France, la belle insouciance des conservateurs anciens de nos musées au regard des inventions nouvelles et des œuvres non classées encore dans la hiérarchie artistique, pour que nous manquions d'en relever ici toute l'injustice. Si la plupart de ces incunables allemands de la lithographie nous sont parvenus, nous le devons à M. Joly, le garde des estampes de la Bibliothèque impériale. Sans doute, Vivant Denon, alors directeur des Musées, revenu de Munich éclairé et convaincu, avait pu donner un conseil dans la circonstance, mais, quoi qu'il en puisse être, l'acquisition de ces pièces, aujourd'hui introuvables, fut résolue et faite par Joly en 1813, deux ans avant que Lasteyrie eût implanté la lithographie chez nous et qu'elle eût pris rang entre la taille-douce, l'eau-forte ou la gravure sur bois. Le recueil où ces estampes sont renfermées toutes provient de M. Doorten, de Breda, et porte au Cabinet des estampes la cote Ad 65. On y trouve une tête lithographiée d'après l'archange saint Michel de Raphaël (atelier de Mitterer), une scène du xvi^e siècle, par J.-M. Mettenleiter (atelier de Mitterer); deux bas-reliefs de style Empire, signés *S.*, et représentant des femmes grecques portant des fruits; des paysages, très largement traités, dont l'un montre les bords de l'Isar et les rochers d'où l'on tirait les pierres lithographiques; des vues d'Italie; une chaumière, signée *Waagenbauer, 1807*; une suite de mam-

[1]. Il y a aussi Joseph Hauber, de Munich, qui donne des lithographies tirées à deux tons, une sainte Madeleine, entre autres.

mifères, du même; et, successivement, des cerfs, par Winter (datés 1805 et 1807), des plantes (atelier de Mitterer); puis des arabesques signées *P.*, le tout au

BICHE ET SON FAON.
Lithographie par Winter, en 1805.

crayon, sans ingérence ni de lavis ni de chromolithographie.

Les estampes non datées de cette série sont toutes antérieures à 1813, puisque M. Doorten avait pu les recueillir avant cette année; l'inscription d'achat leur vaut un état civil incontestable, et strictement, au point de vue de la pratique pure et du procédé, elles ont une

grande supériorité sur les premiers essais tentés en France chez Lasteyrie ou chez Engelmann.

Les cerfs de Raphaël Winter, les chaumières de Waagenbauer, et je ne sais quel paysage de ce dernier, reporté à l'année 1800 (?) par les chroniqueurs d'art, prouvent surabondamment que l'atelier des frères Senefelder ne s'en était pas tenu au *Cosaque* du baron Lejeune et aux essais de Denon. En favorisant Mitterer aux dépens de Senefelder, l'État bavarois consommait une iniquité, encore que sa conduite puisse, jusqu'à un certain point, se justifier par l'incohérence même et le peu d'esprit de suite du malheureux inventeur dépouillé. Obligé à la lutte contre un concurrent redoutable, sans débouchés, sans clientèle proche, Senefelder rêva de la France; on sait qu'il y fit maigre figure, vis-à-vis de ses élèves et de ses imitateurs. Mais, sans revenir sur ce que nous avions précédemment écrit, il se faut étonner de cette implacable malchance, admirer cette énergie jamais lassée, cette lutte à la journée, jusqu'à la soumission faite par Senefelder à nos mœurs, lorsque, pour vivre, il publiait de petites scènes gauloises, un Talma envolé dans le ciel par-dessus un rideau de théâtre, des riens misérables rapportant à grand'peine une bouchée de pain. Aussi bien ne perdait-il guère d'avoir quitté la Bavière; faute d'une école bien assise de peintres et d'artistes sérieux, l'atelier de Mitterer ne s'élevait pas. Si, dans le courant du siècle, quelques talents sortent par là, ils subissent inconsciemment l'action française, la lithographie expatriée leur revient un peu dédaigneuse, un peu trop pimpante pour leurs crayons

précis et lourds; ils la traitent en reitres. Cela est épais et gauche dans les résultats, quoique souvent fort

EINE GEBIRGSGEGEND BEI SALZBURG. — Lithographie exécutée à Munich, vers 1810.

savant d'intention et de pratique. Les jolies phrases claires qu'ils lui empruntent sont soumises à une traduction brutale et servent à la redite de tableaux

de maîtres, rarement à l'inspiration du moment.

Développés dans un milieu gai, d'une part, et, d'un autre côté, dans une société savante, puritaine un peu, et fort touchée de *cant*, les arts lithographiques sont arrivés très vite, ici ou là, à perdre leur note d'origine. En France, ils donnent Gavarni ou Grandville; en Bavière, Piloti ou Strixner. Piloti se trouva tout à point venu pour exagérer les tendances déjà pédantes de trop et naïvement hiératiques de Mitterer. Dans sa phrase, la lithographie n'est plus une langue de poète, mais une glose de grammairien; l'école, d'abord hésitante, s'était trouvé une voie qu'elle ne devait quitter guère.

Piloti, né à Hombourg, dans le Palatinat, en 1786, avait étudié la peinture; puis, comme bien d'autres artistes, s'était donné la tâche de percer les secrets très mal gardés par Senefelder. Entre 1808 et 1815, après plusieurs essais médiocres, il s'aboucha avec Strixner, dans l'intention de publier en dessins sur pierre les œuvres de peinture des musées royaux. Les encouragements vinrent de toutes parts; même l'État français, d'ordinaire peu enthousiaste de pareilles choses, envoya sa souscription à l'ouvrage. La pratique avait, dès ce temps, suivi, en Bavière, une marche tout autre qu'en France. Mettenleiter exécutait des camaïeux à deux tirages, fort poussés à l'effet, infiniment lourds, qui semblent avoir influencé Piloti et Strixner. Les premières planches de leur publication, *Königliche Gallerie von München und Schleisheim*, sont en infériorité marquée sur leurs rivales de Paris. On y sent les tâtonnements encore, un manque de parti pris, une recherche enfantine dans les actes. Mais peu à peu l'allure s'élève, les moyens

se découvrent; dans l'interprétation des primitifs flamands, Strixner se trouve une phrase bien à lui, sincère, quoique fort bornée. La *Femme au perroquet*, d'après Franz Mieris, lui a inspiré quelques trouvailles jolies dans les chatoiements des étoffes; puis, tous deux inventent une supercherie; ils lavent au pinceau, d'une légère teinte d'ocre, certaines parties claires de leurs épreuves, et donnent ainsi à leurs Memling ou à leurs Van Eyck une apparence de peinture. Ceci eût été seyant si les artistes s'en fussent montrés plus avares; mais le mauvais goût de leur clientèle ordinaire les entraîne, et bientôt ce coloriage bariolera leurs meilleures histoires au point de les rendre inacceptables.

La réussite de Piloti eut cette influence sur la lithographie en Allemagne qu'elle la cantonna dans les besognes sévères et faussa les talents nouveau venus. A peine prépare-t-il pour la librairie artistique et littéraire de Munich la publication de la Pinacothèque, que la plupart des dessinateurs sur pierre formés là-bas se mettent à sa remorque. Leur faiblesse éclate surtout s'ils tentent de rendre les colorations vives d'un Corrège ou d'un Van Dyck; ils se trahissent dans la pauvreté de leur crayon en face d'un Rubens, dans leur gaucherie vis-à-vis de certaines galanteries d'attitude et de modelé. En plus de la Pinacothèque, Piloti avait entrepris la publication de la galerie de Leuchtemberg, et c'est douleur que d'y voir Mlle Gérard accommodée par Trœndlin, Adam abîmé par Freymann, Van Dyck estropié par Flachenecker. Ne cherchez point dans le nombre un artiste doué; tous sont d'une intention excellente, d'un scrupule d'apprentis, mais une qualité

leur manque absolument, l'alliance étroite avec leur modèle, la divination de l'idée, le sentiment de la couleur. Ceux qui sortent un peu de l'ornière ont quelques ressouvenirs d'Aubry-Lecomte, dont ils ont étudié les écritures au plus près, Wœfile entre autres, ou même Piloti, lequel, dans certaine estampe d'après le Corrège, rappelle curieusement le faire du lithographe français.

Mais plus les nôtres s'éloignent de la copie, plus ils grandissent la lithographie, plus les Allemands s'hypnotisent dans la traduction hiératique et formelle des vieux maîtres. Strixner est à Stuttgard où il prépare, en la compagnie d'une dizaine de praticiens, la publication de la galerie du roi de Wurtemberg. Là se rencontrent C. Heindel, J.-P. Kehr, Fr. Schnorr, pareils aux précédents, ni meilleurs ni pires, pleins de conscience et d'érudition, mais totalement dépourvus de charme. A Dresde, autre aventure identique, tentée par Franz Hanfstängl, avec, cette fois et par imprévu, la collaboration originale et pimpante d'Adolphe Menzel. Que pouvait dire Menzel en l'occurrence ? Il se réserva pour la préface imprimée en dernier lieu, et il jeta sur pierre une série de croquis à la plume qui y font un peu la figure des vignettes de Meissonnier dans le livre de prières édité par Curmer. Menzel est si inattendu, si improvisé en ce milieu d'hommes graves et revêches, Straub, Markendorf, Hohe ou Hanfstängl. Imaginez, — chose impie ! — une ariette d'Auber glissée malicieusement dans l'ouverture de *Parsifal*.

Le grand ouvrage préparé, aux environs de 1842, par Siméon, sur la galerie royale de Berlin, note l'effort

culminant de la lithographie de traduction en Allemagne. Le titre exact est : *Die Gemälde-Galerie des koniglichen Museums in Berlin;* l'imprèssion des planches est due à L. Zöllner ou à l'Institut royal lithographique. Strictement, l'art en est parfait. Fr. Jentzen, un des leaders, fournit l'interprétation très délicate d'un Corrège; et les Enfants de Charles Ier, d'après Van Dyck, n'eussent point rencontré en France un artiste plus distingué dans la façon de comprendre et de redire. Tempeltei, Valentin Schertle, Lœillot de Mars, Arnold, Mützel et C. Fischer font à Jentzen un accompagnement de talents divers, mais essentiellement sûrs, fort diserts dans leurs paraphrases et leur technique ingénieuse.

Puis, comme si le voisinage de Français lancés dans une création plus féconde eût changé le cours des idées là-bas, à l'exemple de nos crayonneurs de genre, les lithographes allemands voulurent, eux aussi, ne point s'éterniser en des besognes impersonnelles. Sans toucher de primesaut aux réussites d'Adolphe Menzel, plusieurs s'ingénièrent à parler de soi, comme Christian Gille, intéressé par les fermes et les bestiaux de l'Oberland; Fr. Werner, ressuscitant les costumes de l'armée prussienne au temps de Frédéric; Kruger, occupé de portraits pris sur nature. A Düsseldorf, dans les provinces rhénanes, une école s'était tout à coup révélée, dont les tenants procédaient à la fois de Menzel et de nos romantiques, tout en gardant je ne saurais dire quelle fleur de Dürerisme, un inexplicable parfum de terroir à la fois brutal et doux, impossible à analyser dans une phrase, et qui décèle l'Allemand

entre cent autres. Les albums de Düsseldorf, publiés sur le modèle de notre *Artiste,* avec en regard des gravures mille petites anecdotes en prose et en vers, notent un réveil de l'esprit germain dans le sens joyeux de la poésie et de la belle humeur. Il n'est pas jusqu'aux chromolithographies des frontispices, infiniment savoureuses de tons, qui ne changent d'autres essais malencontreux précédemment tentés. Par malheur, il en est de ces choses comme de nos costumes, dont les peuples font leur profit une fois la mode passée; l'album de Düsseldorf, imprimé en 1851, inaugurait en Allemagne un genre singulièrement tombé chez nous. Achenbach, Camphausen, Carl Clasen, Geselschap, Wideman, Des Coudres, Weber, T. Hosemann et nombre d'autres, réunis en vue d'une œuvre commune, ne sauraient prétendre au titre d'inventeurs. Ces petites scènes idylliques, ces bucoliques fades un peu, ces romances (lieds) traduites au crayon, nous les avions traitées de pareille façon près de vingt années auparavant. Le plus grand mérite de ces artistes est d'avoir mis en allemand nos histoires françaises, quelquefois au delà du permis, lorsque, par exemple, pour nous montrer un grognard de l'Empire, l'un d'eux lui donne la figure du maréchal Blücher. Mais à côté de fades inspirations étrangères, combien restent eux-mêmes, précis, pointilleux, élèves de Dürer à leur insu, amusants par leur naïveté même et leur accent traînard! Du nombre est T. Hosemann, le plus définitif artiste de la compagnie, orienté à la fois dans la direction de Menzel, de Mouilleron et de Nanteuil, dédaignant les tirages jaunes de ses confrères et composant de très fines

scènes de genre, au crayon tout simple, comme les *Deux amis* (1852), qui resteront le chef-d'œuvre de la série. Je disais Mouilleron, et, pour preuve de son influence sur les lithographes de Düsseldorf, je citerai le fameux Schneekönig, le *Roi de neige,* envoyé par lui à ses collègues allemands et inséré, en 1854, parmi les œuvres allemandes de l'album, où d'ailleurs il ne fait pas la meilleure figure.

Une chose qu'on n'a point dite et qui cependant mérite qu'on la note en passant, c'est que le romantisme transcendant de Wagner, son amour des épopées et des cycles procède pour beaucoup de l'école de Düsseldorf. Lohengrin, le chevalier au cygne, figurait en bonne place dans l'album, avec tout l'attirail vieillot et démodé repris par le musicien. A voir l'estampe un peu falote, un peu niaise, on n'est pas si loin qu'on voudrait penser de la moderne mise en scène de l'Opéra.

L'essai des artistes de Düsseldorf n'était point isolé en Allemagne; près de cinq ans avant eux, les lithographes viennois avaient pareillement tenté le cas dans un recueil publié chez Müller avec un titre romantique fort intéressant pour l'histoire de la chromolithographie (1845). Ces originaux au crayon sur pierre portaient la signature des premiers de là-bas : Agricola, Lallemand, Ritter, Wengler, Decken, Leander Russ, Schnorr de Karosfeld, Perger ou Rieder. Eybl, le maître portraitiste, y avait donné une inimitable estampe, traitée dans le style primitif d'Holbein, le brasseur, *Bierwirth in Oberösterreich.* Eybl était classé dans son art; ses portraits exécutés sur nature et imprimés à

l'Institut lithographique de Vienne ont une supériorité. Aussi bien, la plupart de ses confrères avaient-ils adopté de préférence ce mode spécial, tant Joseph Kriehuber qu'Auguste Prinzhofer, pour ne nommer que les premiers du genre. Eux tous aussi ont leur phrase particulière et personnelle, leur accent de terroir si différent du nôtre. La séparation n'est pas dans le procédé seulement, elle est dans l'esprit, dans la façon de décrire. Si les Viennois ont moins d'éclat qu'un Grevedon ou qu'un Devéria, et aussi moins de laisser-aller, ils ont une conscience en quelque sorte photographique telle que, sans avoir connu les modèles, on les sent ressemblants et fixés dans leur attitude ordinaire. Pourtant, les débuts de la lithographie n'avaient eu en Autriche qu'un succès d'estime, faute d'artistes capables de la lancer. Les essais tentés par Mössmer montraient des paysages un peu naïfs, conçus dans la manière floconneuse, grise et terne de nos premiers lithographes. Ils sont rares pourtant, ces incunables, et recherchés aujourd'hui, tant pour leur sincérité que pour l'acte de naissance qu'ils nous fournissent. Ah! sans doute, Mössmer ne valait, esthétiquement parlant, ni Vernet, ni Guérin, ni Denon, ni Mettenleiter même; il lithographiera plus tard, comme il peindra, un peu lourdement, et toujours des paysages; mais il le faut noter parmi les apôtres de la méthode nouvelle, et le compter au nombre des propagateurs avisés et intelligents. Et combien plus original et plus lui que non pas Franz Schweighofer, que J. Schindler, que Kletzinski, tous plus ou moins bornés à des tentatives sans portée! Entre ces primitifs bégaye-

ments et les résultats acquis et constatés vingt ans plus tard, la saute est aussi prodigieuse que chez nous. La

DER BIERWIRTH IN OBERÖSTERREICH.
Lithographie par Eybl pour l'*Album des peintres de Vienne.*

lithographie, plante vivace, avait tout à coup pris un développement extraordinaire; le malheur en Autriche,

c'est que l'esprit n'était que peu orienté dans ce sens. Il lui manqua la charge, la charge répandue partout, que tout le monde voit et commente. Joseph Lancedelli aura beau montrer son chapeau radical, contre-balançant les couronnes impériales et royales : *Er wiegt mehr als sie alle!* (Il pèse plus qu'eux tous!), il n'aura ni l'écho ni la puissance morale d'un Daumier chez nous. Si la lithographie triomphe quelques jours làbas, elle le doit à la façon vraiment très remarquable dont plusieurs de ses tenants conçoivent et traduisent la figure, les visages clairs, bien portants et gais des Autrichiens de race. C'est, en somme, toute leur supériorité; lorsqu'ils veulent la scène de genre, ils la pourlèchent de trop et la noient dans le détail infini. Tentent-ils un croquis à la plume, ils l'arrondissent, le tissent en cheveux et l'énervent; mais ce qui est un défaut capital en pareil cas devient une qualité dans le rendu précieux de la physionomie humaine. A trois cents ans d'intervalle, quelque atavisme leur revenait des vieux maîtres; ils tenaient d'eux encore l'analyse subtile des moindres choses, et telles quelles les rendaient d'instinct sur la pierre, avec une candeur et une naïveté que les nôtres sacrifiaient trop volontiers à l'esprit et à l'idéal.

En résumé, la lithographie a suivi, dans son développement en Allemagne, une marche bien différente de la nôtre. Elle fut d'abord originale en France, politique et méchante; quelques esprits plus tranquilles la mirent à la charrue, à la reproduction d'œuvres de maîtres, sans la pouvoir dompter. Au contraire, nos voisins la detelèrent sur le tard et lui

donnèrent l'envolée. Mais à la façon des esclaves qui, une fois libres, se revendent pour vivre, elle retourna à son travail borné et infécond. Et la chronique de sa vie est à peu de chose près la même en Belgique, en Hollande, en Italie, en Espagne, qu'en Bavière, en Prusse ou en Autriche. On lui demanda surtout et de préférence ce pour quoi elle était le moins faite, la copie et la transcription.

La Belgique, entre autres, eut de fort bonne heure des établissements : l'éditeur de Burggraaff et son confrère Dewasme publièrent, entre 1818 et 1830, des suites de portraits dessinés sur pierre par Eckout ou Verbroeckhoven. Puis, en 1829, une collectivité d'artistes donna la galerie célèbre du prince d'Aremberg, œuvre modeste où se retrouvent les noms de Kreins, de Spruyt, de Looze, de V. de Wildenberg. En ces quarante dernières années, la Belgique a formé des lithographes habiles dans l'interprétation des tableaux de maîtres; Florimond van Loo, Billoin et Joseph Schubert tiennent une bonne place dans le nombre. On compte même des artistes originaux, tels Tuerlinckœ, dont on cite un portrait du pape Léon XIII exécuté en 1878. Il semble toutefois que le niveau soit resté plus élevé chez leurs voisins de Hollande, car la publication officielle du musée de la Haye, commencée en 1828 et terminée en 1833, produit une somme de talents plus réels et plus indiscutés. Les tempéraments de Last, de J.-W. Vos, de Craeyvanger, de Pieneman, de J.-J. Nuyen, de Van der Meulen, — un nom prédestiné, — de Verschuur, d'H. Van Hove, d'Elinksterke, de Bernhard et de P.-A. Baretta s'y mesurent très

dignement et sans trop de défaillances aux illustres ancêtres de la grande école hollandaise. Même, à comparer leurs travaux à certains burins antérieurs, il leur faut d'ordinaire accorder une meilleure grâce, et souvent plus de précision et de conscience.

L'Angleterre, défiante des progrès qu'elle n'a point adoptés la première, ne paraît point s'être enthousiasmée outre mesure des découvertes de Senefelder. Si quelque ami de Philippe André, alors établi là-bas, grave un méchant portrait de lui, pour un magazine en 1808, et lui décerne le titre de premier imprimeur polyautographe (*first polyautographic printer*), il n'a souci de saisir ce prétexte pour dessiner sur pierre. Les essais du duc de Montpensier à Twickenham sont donc bien plutôt une tentative française qu'un épisode de l'initiative anglaise. Philippe André et le prince n'étaient là-bas que des gens de passage, et la suite montre assez combien leur œuvre trouva peu d'écho chez nos voisins. Ceux-ci, rivés à la pratique de la taille-douce, au pointillé, dans les œuvres soignées, à l'eau-forte pour leurs caricatures, très satisfaits et désireux de ne rien transformer, affectèrent une indifférence complète pour les réclames du *polyautographic printer*. Jusqu'en 1820, il ne paraît guère qu'on se fût arrêté à ces choses; en 1821, Géricault dessinait à Londres, pour le compte de Rodwell et Martin, une suite de lithographies sur *stone paper* dont nous avons ci-devant touché deux mots. Imaginez que l'idée du papier-pierre amusa beaucoup plus les Anglais que non pas le talent de l'artiste français, mais tout de même l'impulsion était produite et la lithographie

s'implantait. A Londres, comme chez nous, la caricature lança le procédé. Th. Mac-Lean, le grand éditeur d'Haymarket, substituait fort habilement aux charges à l'eau-forte, coloriées au pinceau, quelques albums lithographiques signés H. B. dont les sujets se tiraient alors des luttes parlementaires, de minuscules faits dans lesquels Peel, Wellington, Grey ou Brougham jouaient les premiers rôles. C'était environ le temps où Decamps, Daumier, Grandville, Monnier et Philippon menaient en France la campagne contre les pouvoirs établis. Entre les nôtres et les *political Sketches* du mystérieux H. B., une rivalité de malice et de sous-entendus s'établit, limitée aux tempéraments respectifs; les Français furieusement impertinents et caustiques, l'Anglais boxant très dur, sous une apparente bonhomie. Malgré tout, la lithographie se cantonnait à Londres. A part quelques rares portraits publiés par Hullmandell, des caprices de R.-B. Haydon, — tel le Russel d'après le portrait du comte Grey, — plusieurs actrices dessinées dans leurs rôles, des horsemen à cheval, des membres de la famille royale, une miss Kemble d'après Lawrence, tous sortis des presses de Mac Lean ou de M. Hanhart, les grandes maisons de publication gardaient la manière noire, le pointillé, l'eau-forte, la gravure au burin sur acier et « ne babiolaient pas ». Cruykshank lui-même, le divin humoriste, suivait la tradition de Gillray ou de Rowlandson dans ses croquis inimitables jetés à l'eauforte sur le cuivre. Il abandonnait aux moindres, à Wilson, à Seymour, le pastiche à la plume sur pierre dans le genre d'Henri Monnier.

L'Italie, tombée au plus bas dans les arts, n'avait point chance de se relever par la lithographie. Celle-ci y fut tenue en suspicion un peu comme une de ces nouveautés que les pays de tradition historique dédaignent de parti pris. Pourtant l'invention allemande eut ses ateliers à Milan, chez Bossi ou chez Vassalli; à Bologne, chez Frulli; à Turin, chez Giordana et Salussolia, chez Michele Doyen et Cia; à Florence, chez Luigi Bardi ou Ballagny; à Rome, chez Randoni. Mais toutes les productions sorties de ces ateliers, portraits, copies de tableaux de maîtres ou scènes populaires, ne dépassent guère la faible moyenne. Peut-être y a-t-il lieu de citer une curieuse leçon d'anatomie dessinée par Morgari, sur nature, au cours du professeur Bertinatti. La majeure partie des autres estampes lithographiques montrent des personnages célèbres d'Italie, princes ou savants, assez lourdement traités et d'un impersonnalisme singulier. En honneur de la gravure au burin, dépôt sacré dont par grâce l'Italie conservait encore deux ou trois représentants de marque, jamais ses éditeurs lithographes n'osèrent tenter quelque gros recueil d'après les maîtres. Il ne s'en faut point désoler outre mesure.

L'Espagne, par contre, s'était plus franchement éprise du moyen nouveau. Dès 1824, José de Madrazo avait groupé dans son atelier un nombre de dessinateurs lithographes suffisant à une entreprise. Le roi Ferdinand VII avait, d'ailleurs, pris fort à cœur les découvertes de Senefelder; sur sa cassette, il avait favorisé l'établissement d'imprimeries royales. Comme il se devait, Madrazo prépara la reproduction des tableaux

de la galerie nationale, et, dans l'année 1826, il publiait son ouvrage in-folio, sous le titre de *Colleccion lithographica de cuadros del Rey de España el señor D. Fernando VII, lithographiada por hábiles artistas...* Habiles assurément et, pour dire le vrai, en notable avance sur leurs confrères d'Allemagne, de Belgique ou d'Italie. Un entre autres, J. Jollivet, rendait avec beaucoup de puissance et de charme les terribles Velasquez de la série. Il s'employait discrètement à tirer de son crayon noir toutes les rudes surprises de la palette rencontrées chez son modèle. Sincèrement, le prince don Balthasar à cheval, ou le duc d'Olivarès n'ont jamais été mieux compris par leurs traducteurs. Mais il s'en faut de beaucoup que Pharamond Blanchard, F. Decraene, Antonio Guerrero, A. Parboni, Vicente Camaron l'aient constamment suivi. Il y a Enrique Blanco qui s'est fait la gageure singulière de broder en tapisserie un des meilleurs Velasquez, le prince Balthasar, en pied, ayant ses deux chiens près de lui ; la préoccupation est enfantine et vaut la recherche de la belle taille de certains burinistes décadents. En dépit de ces erreurs, le livre de Madrazo, imprimé à l'atelier royal, est de beaucoup un des meilleurs du genre ; il souligne un effort inattendu dans un pays bouleversé de mille manières depuis vingt ans, et il marque une renaissance. Renaissance étroite, limitée à la redite, incapable de créer des talents originaux et avisés, mais suffisante à relever un peu le niveau des arts et des littératures. Scientifique en Allemagne, sociale en France, pamphlétaire en Angleterre, plutôt portraitiste en Autriche et en Italie, la lithographie

est, en Espagne, tournée vers l'archéologie. Elle produira bientôt l'*Iconographie* de Cardereira, l'*Armeria real* de Madrid, avant de tomber à rien, comme partout, et de se réserver aux besognes commerciales, aux factures, aux vignettes de liquoristes et aux lettres de faire part.

Et que de ce tableau, nécessairement écourté et incomplet en ce qui concerne l'œuvre lithographique à l'étranger, on ne préjuge pas contre nous d'un patriotisme faux et injuste. Lorsque Gutenberg avait donné l'imprimerie au monde, celle-ci s'en était allée grandir en Italie, parce que les ultramontains détenaient alors la plus grande floraison de génies et d'artistes qu'on ait vue. La découverte de Senefelder, apparue au xix° siècle, rencontra chez nous plusieurs causes fortuites de succès que ni les Allemands, ni les Italiens ne lui pouvaient fournir à cette heure. Nous avions besoin d'elle, nous nous en fussions malaisément passés, elle fut la bienvenue. Moins de vingt ans après son installation en France, elle avait si bien remué les idées, embrouillé ses origines et tout, que bien peu d'hommes vivant d'elle eussent osé affirmer qu'elle ne fût point nôtre. Senefelder lui-même, accouru pour la voir splendide et triomphante, ne la reconnut pas, ni elle non plus lui, suivant ce qu'en rapportent les histoires...

CHAPITRE VII

LA CHROMOLITHOGRAPHIE EN FRANCE ET A L'ÉTRANGER.

Depuis la découverte de l'imprimerie, la constante préoccupation des artistes traducteurs a toujours été d'imiter la peinture; ils s'en tinrent longtemps aux moyens simples, et, sur le trait que leur fournissait la gravure en relief ou en creux, les colorieurs appliquaient des touches d'aquarelle au pinceau, comme s'ils eussent établi les miniatures d'un manuscrit. Le tirage ne leur économisait donc que le calque du sujet représenté. Rarement, d'ailleurs, le même artisan coloriait-il tous les exemplaires, d'où la sensible différence constatée dans les figures enluminées d'un livre antérieur au xviiie siècle.

Quand la lithographie passa de la théorie à l'application, dans les premières années de notre siècle, la pratique de l'impression en couleur avait donné, pour la taille-douce, de suffisants résultats. Par le moyen de planches multiples, encrées chacune d'une couleur différente et successivement ramenées sur la même feuille de papier, il sortait de ces impressions répétées une estampe définitive, d'aspect fort semblable à une aquarelle; Le Blon, Gautier d'Agoty, Debucourt, Jani-

net, Alix, Sergent-Marceau avaient fourni, dans le xviii^e siècle et jusque sous l'Empire, quantité de ces images polychromées, peu estimées alors, mais qui ont pris de nos jours une importance excessive. Senefelder, lancé dans les découvertes, soupçonna vite que le dessin sur pierre ne parviendrait à détrôner la taille-douce qu'en se substituant économiquement à elle dans tous les genres. Aussi, lorsque le comte de Lasteyrie rentrait en France porteur des secrets de l'atelier de Munich, il pouvait déjà chromolithographier à deux teintes des vases grecs (noir et rouge) ou des portraits de Denon (noir et blanc).

Nous aurons occasion de préciser ci-après la technique de ces moyens. Pour l'instant, nous voudrions suivre la chromolithographie dans sa marche parallèle avec la lithographie, et la surprendre dans ses progrès et ses trouvailles. Gabriel Engelmann, tout respectueux qu'il se montrât de Senefelder, aimait à s'en proclamer l'inventeur; mais le cas de Lasteyrie imprimant les couleurs en dehors de lui prouve jusqu'à l'évidence l'antériorité en faveur des ateliers bavarois.

Or Lasteyrie imprimait en couleurs dès 1816. Son « Recueil de différents genres d'impressions lithographiques qui peuvent avoir une application utile aux sciences et aux arts mécaniques et libéraux » fournit dès sa première planche une preuve péremptoire. « Cette planche, dit la notice, représente un Étrusque à fond noir et rouge. La lithographie offre dans ce genre de grands avantages sur la gravure en taille-douce. » Toutefois, les repérages ne sont point encore parfaits, il y a des bavochures.

Pour Engelmann, qui ne veut pas rester en arrière de son rival, il donne en même temps son « Recueil d'essais lithographiques dans les différents genres de dessin, tels que manière de crayon, de la plume, du pinceau et de lavis ». Une des planches y figure un paysage au crayon et à la plume, « rehaussé de deux planches de *rentrure* dont l'une forme une teinte de bistre et l'autre une teinte générale sur tout le dessin, avec la réserve des plus grandes lumières seulement, dessiné par M. Castellan ». On y avait joint « un trophée au crayon imitant un dessin sur papier de couleur, rehaussé de blanc, dessiné par G. Engelmann d'après Lafitte ».

Ces moyens, encore bien rudimentaires et quelque peu innocents, servaient à Lasteyrie dans le tirage de certaines planches de Denon. Ils furent pratiqués dans les ateliers bavarois et fort goûtés alors comme trompe-l'œil et pastiches d'aquarelles.

Il ne semble pas, cependant, que Mitterer ait, en Bavière, usé couramment de la recette; les animaux dessinés par Waagenbauer, encore que souvent bariolés de polychromies criardes, ont été traités au pinceau suivant la mode des vieux enlumineurs. Lasteyrie avait, depuis deux ans, publié son spécimen de vases grecs, quand Mettenleiter donnait, en 1818, deux grandes scènes de l'histoire d'Allemagne, imprimées en jaune avec des rehauts de blanc (à citer surtout, le duc Louis et Ludmilla). Pour ne rien exagérer, il faut convenir que, pas plus les essais de Lasteyrie que ceux de Mettenleiter, ne répondaient à l'idée moderne de nos chromos. C'étaient plus justement des tirages à l'encre teintée, qui ne

demandaient que deux passages sur la presse, l'un pour le ton général, l'autre pour les rehauts blancs semés de-ci de-là à travers le gros œuvre, afin d'y piquer les lumières. Même il ne serait point impossible que ces blancs eussent été ménagés par avance et produits tout naturellement : il ne resterait alors pour preuve de chromolithographie que les vases grecs dont nous parlions, avec leurs personnages en rouge sur fond noir, précisément ce que M. Chéret devait reprendre à l'origine de ses affiches bariolées.

On conçoit facilement, et nous l'expliquerons mieux dans un chapitre spécial, combien ces méthodes d'impressions nécessitent de précision dans le repérage; en d'autres termes, comme il faut mathématiquement disposer les pierres pour que l'encre de la seconde tombe exactement et sans écarts sur les parties laissées en blanc par la première, et ainsi de suite. On fut longtemps à pouvoir y parvenir. Lorsque Wilhelm Zahn publiait, en 1828, son grand ouvrage sur Pompéi, Herculanum et Stabia, il n'y avait guère que les titres qui fussent résolument polychromés à deux teintes; le corps de l'ouvrage, dessiné au trait sur pierre, attendait le coloriage au patron; quelques planches, cependant, en raison de leurs fonds unis et de leur peu d'importance, avaient été directement lithographiées en teintes, mais leur expression terne et boueuse les faisait ressembler plutôt à des papiers de tenture que non pas à des œuvres d'art.

En France, le *Tournoi du roi René*, publié par M. Motte en 1827; le *Quadrille de Marie Stuart*, dessiné par Eugène Lami pour la duchesse de Berry; les

Contes du gay sçavoir, imaginés par Bonington, tous destinés à la polychromie et préparés pour le coloriage à la main, marquent une période d'attente, ou, mieux, de timidité encore; les imprimeurs n'osaient se risquer aux aléas des tirages répétés. Les artistes créateurs, de leur côté, ne s'arrangeaient pas de la répétition des pierres, ils voulaient avoir tout dit eux-mêmes et ne point s'en rapporter à la traduction plus ou moins fidèle d'un praticien intermédiaire.

Même après qu'Engelmann aura définitivement précisé la technique et délimité la marche de la chromolithographie pure dans le courant de l'année 1837, il ne saura produire que des spécimens bien imparfaits. Son titre au traité de lithographie de Mulhouse (1839) souffre encore de trop d'hésitations et de maladresses. Presque au même temps, l'architecte-éditeur anglais Owen Jones s'essayait à traiter en couleurs les dessins de Jules Goury sur l'Alhambra. Considéré au point de vue strict de la pratique et de la mise en train, l'ouvrage d'Owen Jones restera comme le type, le modèle parfait du genre. Les ors y sont prodigués avec une science que les nôtres ignoraient encore. Les repérages se sentent à peine, et, tout au plus, trahissent de l'inexpérience en une ou deux places; le jeu infini des nuances y est combiné avec une science jamais dépassée depuis.

Engelmann et Graf, son associé, attendront quatre ou cinq années pour livrer une œuvre définitive. Un canevas leur en fut donné par Prosper Mérimée, qui avait étudié pour l'État les peintures murales de l'église de Saint-Savin, et devait publier son texte officiel à

l'Imprimerie royale. Mais ici, au lieu d'aquarelles violentes et poussées à l'effet chromique, Engelmann et Graf avaient à rendre de pâles dessins, détériorés par endroits, éteints dans leurs plus grandes surfaces, et ils se heurtaient à des difficultés d'un ordre particulier et très spécial. Le résultat en fut extraordinaire; à l'heure présente, avec nos moyens nouveaux et nos machines compliquées, nous ne pourrions guère espérer réussite meilleure. Les peintures de Saint-Savin, éditées en 1844, sont pour la France ce que l'Alhambra d'Owen Jones avait été pour l'Angleterre, un point de départ bien assis pouvant servir de modèle aux entreprises ultérieurement tentées.

Voici que nous prenions tout à coup une avance considérable sur les ateliers de Munich. Ceux-ci publiaient dans le courant de 1845 les peintures sur verre de la nouvelle église de Notre-Dame-des-Secours, située faubourg de l'Au, à Munich, aux frais de François X. Eggert, d'après les cartons de J. Fisher, peintre-verrier. J. Rheingruber et J. Minsinger avaient été chargés de dessiner sur pierre les esquisses à la plume que le lithographe von Haas tirait ensuite et livrait à des colorieurs au patron. Quelques encadrements en teinte plate bénéficiaient seuls du tirage en chromolithographie ; le reste se terminait à la main, au hasard, sans goût, dans une banalité crue d'image enluminée. Un Anglais, qui avait eu loisir cependant de comparer Owen Jones et Engelmann à von Haas, sir J. Beresford-Hope, esquire, membre de la Chambre des communes, n'hésita point, et, pour reproduire ses vitraux de Kilndown, s'adressa aux praticiens bavarois.

Mais comme si les nôtres eussent voulu s'affirmer en face des étrangers, le peintre Pierre Sudre obtenait de la reine Marie-Amélie, en 1846, l'autorisation de mettre en chromolithographie les vitraux d'Ingres, ornant la chapelle de Saint-Ferdinand à Neuilly. L'ouvrage de Sudre, imprimé chez Claye, tout en laissant au coloriage à la main une bonne part dans la mise au point des planches, empruntait cependant au procédé polychromique la majorité de ses teintes. On dit qu'Ingres, d'ordinaire assez peu enclin à la louange et fort sévère pour ses traducteurs de toutes catégories, se montra satisfait de l'ensemble. Ses erreurs avaient été religieusement préservées de corrections, son coloris sauvé de toute reprise. Sudre fut ensemble un copiste de talent et un diplomate de premier ordre en l'espèce. Tout le monde fut content.

A dater de ce moment, la chromolithographie était classée à un rang inférieur dont elle ne sortira guère que de notre temps ; on la réservait aux besognes archéologiques, aux transcriptions savantes de miniatures ou d'objets d'art. En Russie, elle sert à ce curieux livre des *Antiquités de la Russie,* publié à Moscou (1849-1855), un des ouvrages les plus parfaits et les plus définitifs qu'elle eut produits encore. Puis Owen Jones lui revient dans ses *Illuminated books of the middle age*, édité à Londres chez Longman en 1849, et qu'un autre ouvrage semblable de Westwood devait dépasser bientôt. Chez nous, c'est Hangard-Maugé, qui donne dans la même année les *Verrières du chœur de l'église métropolitaine de Tours,* pour le compte de Didron, sans adjuvance ni de pinceau ni de coloriage

au patron, œuvre complète de lithographie en couleur, sévèrement limitée aux pratiques pures des tirages, chromiques par le passage successif de pierres différentes sous la presse. Tout ainsi, Engelman et Graf impriment en 1853 les *Statuts de l'ordre du Saint-Esprit ou du Nœud,* d'après le manuscrit de la Bibliothèque nationale, pour un livre du comte H. de Vielcastel. « La reproduction, disait l'auteur, n'est qu'un essai tenté dans l'intérêt de l'art; elle a été exécutée par les procédés lithochromiques de M. Engelmann... Nul aussi bien que lui n'aurait été capable de mener à bonne fin une telle entreprise, et nul ne pourrait avec plus de sécurité attendre le jugement des critiques les plus difficiles. » Racinet et Schultz en avaient copié les miniatures, et leurs aquarelles avaient été ensuite reportées sur pierre par M. Moulin. Claye avait imprimé le texte. L'œuvre était impeccable.

La tendance se devine déjà que la Société d'Arundel en Angleterre et l'éditeur Curmer en France allaient développer chacun avec leurs ressources particulières : la chromolithographie substituée à la gravure au burin pour traduire les tableaux de maîtres.

Les fondateurs de la Société d'Arundel se défendirent longtemps du procédé lithochromique; entre 1849 et 1856, ils n'admettaient encore que la gravure sur bois, le burin et en général toutes les anciennes méthodes de traduction. Mais en 1856 ils se risquèrent et commandèrent à Vincent Frooks une planche en couleur d'après une aquarelle de Burr représentant la chapelle intérieure dell' Arena à Padoue. La faiblesse du moyen ressort de ce fait que ces sortes

d'estampes sont en réalité la reproduction d'une reproduction, et que, dans tant d'interprétations dérivées les unes des autres, les plus graves erreurs se commettent. Quoi qu'il en soit et faute de mieux pouvoir, la Société s'arrangea de ces images. Justement l'éditeur Curmer venait de publier en France un livre aujourd'hui bien démodé, bien décrié, mais qui dans son ensemble fournissait le modèle de toutes les difficultés vaincues en chromolithographie, l'*Imitation de Jésus-Christ*. On y avait inséré une planche capitale prise sur le beau manuscrit des *Heures d'Anne de Bretagne,* et montrant la reine agenouillée avec des saintes derrière elle. L'atelier Lemercier débutait à Paris par cette entreprise romantique, et la sûreté de ses repérages, l'adresse de ses modelés entraînèrent les suffrages. La Société d'Arundel, qui ne s'était point inféodée aux artistes anglais, s'en vint chercher chez nous les chromistes de la pléiade, et jusqu'à maintenant, à travers les hauts et les bas de la chromolithographie, elle leur est demeurée fidèlement acquise. C'est le signor Marianecci qui copiait en Italie les originaux, Schultz, Gruner, Storch ou Kramer qui les reportaient sur pierre, Lemercier, Engelmann, Hangard-Maugé qui les imprimaient. Quelques-uns de ces travaux sont tout à fait remarquables; il suffirait de citer la fresque du Pérugin dite de Panicale, exécutée chez Lemercier, qui restera le chef-d'œuvre de la polychromie sobre, artistique, discrète, telle que les meilleurs burins ne l'eussent su mieux transcrire.

Dans le courant de 1860, Hangard-Maugé publiait, avec le concours d'un chromiste allemand, F. Kel-

lerhoven, la *Légende de sainte Ursule,* d'après les tableaux de l'église de Cologne. Kellerhoven n'était point un nouveau venu à Paris; il avait collaboré à tous les grands ouvrages de lithographie polychrome de ce temps, depuis le célèbre livre d'Hittorff paru en 1851 jusqu'au *Palais d'Hiver* de l'empereur de Russie. Il était un des premiers artistes qui eussent appliqué la chromolithographie aux beaux-arts. Mais intransigeant, à la façon de tous les convaincus, Kellerhoven ne se pouvait soumettre aux exigences pleines d'économie des éditeurs; ceux-ci souhaitaient que les tirages fussent réduits et que la même pièce ne nécessitât point quinze ou vingt passages sous la presse. Pour s'affranchir, il s'improvisa lui-même son éditeur, donna la très belle pièce du *Couronnement de la Vierge* d'après Fra Angelico, laquelle peut, jusqu'à un certain point, passer pour l'œuvre chromolithographique définitive. On ne savait guère mieux, mais était-ce en vérité la perfection? Non, disent les gens que les difficultés de pratique ne touchent pas, qui, ne s'inquiétant pas des moyens, ne jugent la besogne qu'à ses résultats. Non, à cause de la crudité des coloris, pour la lourdeur de certaines figures, et ce je ne sais quoi d'allemand dont le dessinateur n'avait su débarrasser son esquisse. Même lorsqu'il fera plus tard pour les Didot, libre d'entraves et abandonné à lui-même, le célèbre *Baptême du Christ,* de Memling, il s'intéressera trop aux détails menus, et en composera une redite cruelle, pesante, infiniment maussade dans son bariolage.

Nous le verrons plus heureux dans les *Heures*

d'Anne de Bretagne de Curmer, lentement étudiées, polies, reprises, imprimées avec un soin minutieux et une conscience gothique. Sans doute il serait méchant de mettre en regard des originaux les meilleures planches de la série; les têtes se sont alourdies extrêmement, les couleurs se sont accentuées et apesanties. Un millimètre d'écart dans les repères, et voilà tout à coup une physionomie changée et amoindrie. Insensibles presque dans la reproduction d'objets, ces erreurs s'exagèrent dans les figures, au point que les meilleurs esprits en sont venus à proscrire la chromolithographie comme radicalement incompatible avec la transcription soignée.

Curmer eut souhaité leur donner un démenti, lorsque, sur la fin de 1867, il publiait les *Heures* fameuses d'Étienne Chevalier, éparpillées au xviie siècle, et dont la plus grande partie se trouvait alors en Allemagne dans la collection de M. Louis Brentano, jurisconsulte à Francfort. L'enthousiasme de Curmer pour ces œuvres magistrales de Jean Fouquet, le peintre tourangeau, grandissait de quelques travaux, d'ailleurs, bien timides, publiés alors par M. Vallet de Viriville, et son rêve était moins de produire un nouveau livre d'heures, que non pas d'élever à Fouquet un monument digne de son prodigieux talent.

Après avoir réuni les éléments utiles, Curmer fit photographier les originaux de Francfort, dessiner par Lavril et Racinet ceux de Paris conservés à la Bibliothèque impériale, par Gewundel celui de Munich, et les aquarelles une fois préparées, on les livra à MM. Pralon, Regamey, Daumont et Lacroix, qui les

reportèrent sur pierre « avec un soin et une perfection toujours en progrès ».

Tant que nous ne les avions point vues dans leur splendeur, les miniatures de Jean Fouquet nous paraissaient avoir rencontré des interprètes dignes d'elles. Pour dire vrai, le livre de Curmer est une merveille de polychromie; rien n'y choque dans les figures de ce qui fait la grâce et la belle écriture d'un missel historié. Mais, par malheur pour le livre, les miniatures sont venues en France, elles sont aujourd'hui à Chantilly, chez Mgr le duc d'Aumale, et nous avons moyen de nous désillusionner. Curmer n'en restera pas moins le *découvreur,* l'inventeur de Fouquet; il a fait ce qui était à l'époque humainement possible de faire, son ouvrage est admirable, mais Fouquet est un trop hautain génie pour se laisser surprendre jamais. C'est tout son esprit qu'on lui enlève, sa fleur qu'on gaspille à travers les supercheries de tirages, de coloriages; il reste de lui un squelette d'œuvre; la vie s'en est allée, et on ne saurait guère mieux le comprendre d'après ces choses qu'on ne devine les finesses et les sous-entendus de la *Joconde* sous le burin du meilleur graveur.

En résumé, la chromolithographie n'a point donné ce qu'on espérait d'elle dans les scènes animées. Ni les productions de Curmer, ni les publications plus récentes du bibliophile Jacob chez Didot, ni tant d'autres essais dont il serait fastidieux de parler ici, n'ont su prévenir la chute. Elle s'est produite irrémédiablement en librairie. Les amateurs se sont faits très rares de ces œuvres décorées d'images lourdes et lan-

guissantes. Mais tandis que la vignette à personnages tombait ainsi dans le discrédit, la lithochromie ne cessait de progresser dans le sens de la reproduction archéologique. Depuis le splendide ouvrage imprimé à Vienne, sous le titre de *Kleinodien des heil Romischen reiches deutscher nation... von Franz Bock*, les Français ne sont point restés en arrière. Les planches du catalogue Spitzer imprimées chez Lemercier montrent l'art chromique à son faîte. Et déjà ces besognes tatillonnes, pointilleuses à l'excès ne se tirent plus à la presse à bras, mais sur des presses à vapeur roulantes, à la façon des affiches bariolées dont nos murailles sont partout pavoisées. Qui sait même si quelque jour un artiste habile ne cherchera point, dans cette méthode un peu décourageante, le moyen d'écrire une idée personnelle? Chéret et ses imitateurs le font en grand, et c'est merveille de voir leurs aquarelles ou leurs pastels reproduits joliment à la course vertigineuse des machines, redire autre chose que des vieilleries oubliées. Je l'écrivais plus haut, Chéret est notre Debucourt, moins précis, moins raisonneur que son devancier, mais comme lui occupé seulement de tableaux contemporains. Il se faudrait étonner, ma foi, que parmi tant de jeunes, férus de modernisme et d'innovation, personne ne se rencontrât pour détourner à son profit une idée pareillement lancée. Il serait infiniment piquant de produire un livre tout entier historié de lithochromies à la Chéret, ce livre fût-il, par exemple, la chronique de nos modes ou de nos snobismes. Les chromotypies de Gillot, encore que bien séduisantes, n'ont point un pareil diable au corps; elles ont des

gracilités de filles impubères. L'affiche de Chéret est une Flamande bien en chair, superbe de robustesse et de vie ; elle mérite mieux que le pilori infamant des vieux pignons salis et des palissades.

Peut-être les artistes de l'*Estampe originale*, apparus ces trois dernières années, contribueront-ils à cette évolution attendue. Ils ont simplifié les moyens chromiques, imaginé d'autres combinaisons, élargi considérablement les recherches. Ils ne manquent que de sagesse, car la fantaisie, admissible dans le cas d'une estampe isolée et indépendante, paraîtrait brutale en un livre. C'est affaire aux bibliophiles de leur fournir l'occasion d'une œuvre, laquelle une fois produite ne saurait rester unique ni dédaignée.

CHAPITRE VIII

TECHNIQUE DE LA LITHOGRAPHIE.

Aloys Senefelder nous a suffisamment renseignés lui-même sur l'économie de son procédé pour que nous n'ayons point à y revenir davantage. Nous renvoyons le lecteur à notre premier chapitre, où se trouve *in extenso* transcrite la chronique de ses premiers essais. Tout s'y résume en ces deux propositions :

1° Produire sur une pierre convenablement polie une tache grasse fixée par l'eau acidulée et susceptible de retenir un encrage gras ;

2° Ménager par des lavages et garder de l'encrage les parties de la pierre inutilisées et qui ne doivent rien produire au tirage.

Après un siècle quasi révolu de tentatives et de recherches, les praticiens de la lithographie, successeurs de Senefelder, n'ont rien innové. Nous en sommes toujours à la tache grasse et au lavage fixateur. Les encres, les isolateurs n'ont point varié non plus ; chimiquement, leurs recettes sont du tout semblables aux formules produites par l'inventeur. C'est une loi des arts graphiques de naître à peu près parfaits ; la typographie, la gravure en taille-douce, la taille sur bois

n'ont bénéficié que de petits progrès de détail; leur principe demeure invariable.

Si par la pensée nous grossissons les rugosités ou les pores naturels de la pierre, si nous les concevons comme une série de collines ayant à leurs pieds de minuscules vallées, nous nous rendons compte du travail qu'y vient faire le crayon gras promené à la surface. Il s'accroche de préférence aux cimes et laisse indemnes les vallées. Si l'artiste se contente de cette application superficielle et ne s'ingénie point à nourrir les creux par un pointillé, il s'ensuit que, lors du tirage et par les lavages répétés que l'on fait subir à la pierre, les extrémités se dégarnissent peu à peu et finissent par fournir des épreuves grisâtres, chauves, infiniment désagréables. Ceci avait suggéré aux premiers lithographes l'idée de substituer au crayon, si facile à émousser, un lavis au pinceau inondant d'un seul coup monts et vallées de la pierre. Nous allons tantôt voir quelles autres pratiques ils tentèrent encore sans grand résultat.

C'est donc le crayon gras, le premier inventé, celui de Senefelder, qui restera jusqu'à nous avec très peu de changements. Éminemment friable, il se doit tailler au rebours des autres, en commençant par la pointe. Lorsqu'il a fourni sur la pierre des effets trop puissants et trop gras, on l'emploie, toujours au rebours des autres, à revenir sur les empâtements. Il fait alors office de grattoir en accrochant et en ramenant à lui les parcelles déposées auparavant et en dépouillant de leur pléthore les surfaces trop violemment touchées.

Nous avons emprunté à Senefelder, à Engelmann

et à Brégeault[1] les explications pratiques qui vont suivre. Les aimables directeurs de la maison Lemercier ont bien voulu nous renseigner aussi sur les techniques récentes. A vrai dire, quelques heures passées dans un atelier lithographique serviraient mieux les curieux; les choses les plus abstraites y prennent un air de simplicité extraordinaire. Tout ce qui concerne la machinerie, les presses à vapeur, les procédés récents, à peu près impossible à décrire par des phrases, devient à la vue aussi péremptoire que le fameux œuf de Christophe Colomb maintenu en équilibre sur sa pointe cassée.

Les Pierres.

On ne l'avouait pas lors des premiers enthousiasmes lithographiques, mais un des plus gros inconvénients du nouveau procédé provenait de la matière première, de ces pierres énormes, lourdes à manier, impressionnables à l'extrême, qu'il fallait entourer de soins, garder d'attouchements, sur lesquelles on n'osait respirer, près desquelles on ne parlait pas, de peur de graissages imprévus par l'haleine ou la salive. Composées de terre calcaire et d'acide carbonique, elles ont une affinité étrange avec les acides ou les sels qui combattent l'acide carbonique, le font s'évaporer

1. Les conseils pratiques de Senefelder sont au Cabinet des estampes Ad 66. Quant au livre de Brégeault, il fait partie des manuels Roret, et il fut imprimé en 1827. Il est aujourd'hui assez rare. Brégeault était lithographe du duc d'Angoulême.

et rendent le calcaire soluble et friable. Les seuls opposants à ces combinaisons chimiques sont les corps gras; c'est leur application raisonnée et savante à la surface de la pierre lithographique qui a donné moyen de l'utiliser pour les reproductions. Senefelder nous en a ci-devant décrit les premiers essais. Au fond, les plus étourdissants chefs-d'œuvre sortis du crayon de Vernet, de Delacroix ou de Raffet ont pour origine la lutte entre une graisse et une acide; que la graisse fléchisse, le chef-d'œuvre n'existe pas.

Les pierres propres aux travaux du dessin sont partout, mais toutes ne sont pas de qualité pareille. Après trois quarts de siècle et tant de recherches en France et ailleurs, il n'en a point été trouvé de supérieures à celles de Bavière. Senefelder était né au meilleur endroit. Eu égard à leur facilité d'exploitation, elles défièrent la concurrence; en dépit des charrois par terre, alors si coûteux, des douanes et de bien d'autres causes, elles furent toujours à prix moindre que celles de Belley, près Lyon, de Châtellerault, de Châteauroux ou de la Clape. Bien plus, leurs dimensions les plus grandes les laissaient sans défauts, alors que les meilleures pierres de France se rencontraient rarement sans tares, même sur une surface de vingt centimètres de côté. Aux débuts du procédé lithographique chez nous, M. de Lasteyrie accueillit tous les produits nationaux et publia diverses estampes où l'on avait soin de mentionner l'origine française de la pierre. Marlet dessina chez Lasteyrie plusieurs scènes de l'invasion de 1815, qu'une mention autographiée et patriotique disait exécutées sur calcaires de France. En vérité, l'attestation

n'était point flatteuse ; on devinait le grain un peu gros,

PRISONNIERS RUSSES ET AUTRICHIENS EN FRANCE.
Dessiné sur pierre française et imprimé a l'établissement de C. de Lasteyrie, lithographe du Roi.

et les défauts s'accentuaient sous les tirages rudimentaires. Malgré qu'on en pût avoir, il se fallut résigner,

et bientôt Lasteyrie, Engelmann, Delpech auront relégué la pierre française dans les ateliers d'impression courante.

Pour recevoir le travail de l'artiste, le calcaire ne se débrutissait et ne se polissait que d'un seul côté; l'envers, à peine bouchardé, demeurait fruste. Chacune des planches se taillait à une épaisseur courante de cinq à dix centimètres et se polissait de la manière suivante :

Deux pierres sont placées l'une sur l'autre, leurs faces à polir se touchant; on verse sur celle de dessous un mélange de grès et d'eau, et l'on frotte celle de dessus contre l'autre en tournant et en passant sur les angles avec le plus de soin possible. L'opération dure tant que les deux surfaces présentent des rugosités ou des saillies. Pour juger leur état, on applique sur chacune d'elles une règle de fer, qui ne doit laisser aucun jour et adhérer de partout. C'est le débrutissage.

Le grainage est plus délicat; au lieu de grès, on emploie du sablon jaune tamisé et débarrassé de ses petits cailloux pleins de traîtrise. On mouille le sablon avec de l'eau, et l'on reprend les frottements en évitant de rester au milieu, ce qui creuserait la surface. Quand les deux pierres ont tendance à rester jointes et collées l'une à l'autre, c'est que le grainage est terminé. Pour plus de finesse, on termine l'opération par la promenade d'une molette de verre sur la surface polie; ceci est d'usage pour le portrait ou les œuvres de précision. Cependant, on peut également obtenir deux grainages différents sur la même planche; mais les artistes du milieu du siècle ne s'arrêtèrent guère à ces recherches et les abandonnèrent.

Tous ces moyens de grainage se doivent reprendre lorsqu'il s'agit d'effacer un dessin sur une planche usée ou abandonnée. Faute d'y apporter les mêmes soins, un second dessin réappliqué à la surface paraîtrait comme un palimpseste, et les anciennes esquisses non complètement anéanties viendraient contrarier les nouvelles. Une ou deux lithographies de Devéria sont dans ce cas ; c'était besogne à refaire et le plus joli croquis du monde à poncer.

En général, les meilleurs matériaux sont d'un gris uniforme, point blanchâtres ni jaunes. Le gris dénote une plus grande densité du grain et une résistance supérieure. Et puis les dessins y ont plus d'assiette ; ils s'y écrivent mieux et fournissent par elles une plus grande quantité d'épreuves satisfaisantes.

Nous avons ci-dessus parlé du *stone-paper* sur lequel Géricault dessina quelques pièces à Londres. L'invention était de Senefelder. Il l'avait publiée, avec figures à l'appui, dans un opuscule-album dont le titre est tout le texte :

« Nouvelle invention de M. Aloys Senefelder. Portefeuille lithographique ou recueil de sujets de divers genres dessinés et imprimés sur planches lithographiques, nouvellement inventées pour la multiplication de tous dessins, écritures, cartes et plans topographiques, œuvres de musique, etc.

« M. Aloys Senefelder, inventeur de la lithographie, frappé des divers inconvénients attachés à l'usage des pierres qui sont volumineuses, pesantes, difficiles à transporter, à manier, à conserver, de plus sujettes à casser par l'action de la presse, du froid et de la cha-

leur, s'est, depuis plusieurs années, appliqué à y substituer un autre produit qui réunit tous les avantages de la pierre, sans en offrir les inconvéniens; ses persévérantes recherches ont enfin obtenu un plein succès. Il a *trouvé une masse pierreuse qui, portée sur un carton,* ou mieux *encore sur une planche métallique,* remplit parfaitement son objet et a donné à ses planches le nom de *planches lithographiques.* Elles sont : 1° minces et légères, par conséquent faciles à transporter, à manier et à conserver; 2° propres à être imprimées par toutes les presses et de préférence par celles en taille-douce; 3° on peut les avoir de toutes les dimensions; 4° leur impression est facile et elles ne sont pas sujettes à casser; 5° leur prix est très modéré, environ le cinquième de celui des pierres.

« M. Aloys Senefelder a aussi inventé une nouvelle presse portative appropriée à l'usage des planches lithographiques, ainsi qu'à l'usage des pierres et des planches gravées en taille-douce. Cette presse forme une presse à copier parfaite..., etc.

« (A Paris, chez Al. Senefelder et Compagnie, rue Servandoni, n° 13, 1823.) »

Malheureusement, les *stone-paper* de Senefelder ne donnent dans cet album d'essais que des épreuves fort médiocres. On y voit des paysages, des fleurs de Jensen, un petit Savoyard de Rochat, une montreuse de marmotte par Bœhn, des animaux, une lettre d'Henri IV, un trompe-l'œil à la plume; mais ces œuvres semblent usées et frottées. On sent l'énorme distance qui les sépare des dessins exécutés sur pierre de Solenhoffen.

Les Encres et les Crayons.

Lorsque nous parlons de ces choses, il va de soi que nous nous reportons de préférence au beau temps de la lithographie; les procédés que nous indiquons furent ceux des maîtres français travaillant sous la Restauration et le règne de Louis-Philippe. Aussi bien les moyens ont-ils peu changé de nos jours; les résurrections récentes ont retrouvé les pratiques primitives et les appliquent sans grands changements.

L'encre a dans les travaux lithographiques une importance considérable; c'est par elle que le crayon d'origine se transmet aux épreuves; dans les tirages, le crayon joue un rôle d'entremetteur, si j'ose dire; il n'est qu'un indicateur et l'encre parle pour lui. Il est donc nécessaire de tenir celle-ci dans une gamme voisine du crayon; les gens du métier accordaient leur préférence à l'amalgame suivant :

Noir de fumée calcinée........ 3 onces.
Cire et suif fondus et brûlés ensemble durant 4 minutes.. 2 gros.
Bleu d'indigo pulvérisé........ 1 gros 1/2.

On broyait le bleu avec un peu de vernis, et petit à petit on ajoutait la cire et le suif préalablement amalgamés; le noir de fumée venait après. La meilleure formule employée dans les ateliers français, notamment chez Engelmann et chez Delpech, s'obtenait en broyant du noir de fumée de résine avec un vernis, en y ajou-

tant de l'indigo en poudre suivant la proportion d'un gros d'indigo (soit 3 grammes) pour deux onces (soit 21 grammes) de noir de fumée.

Seulement, ces matières avaient leurs nerfs ; on ne parvenait aux fusions complètes et réussies qu'en procédant sur de petites quantités. On broyait jusqu'au moment où l'encre prenait assez de consistance pour n'être plus facile à couper avec le couteau. L'ouvrier chargé de cette besogne s'y devait consacrer de tout cœur, et ne s'arrêter qu'après l'amalgame définitif, en écrasant la substance à broyer au moyen d'une molette de verre.

Indépendamment de ces encres plutôt artistiques, on fabriquait d'autres produits destinés à l'écriture ou au dessin sur pierre. Ce sont celles dont usait Henri Monnier dans ses croquis à la plume, et avec lui Grandville pour ses charges animalières publiées dans *le Charivari* ou *la Caricature*. En voici les principales recettes :

Suif de mouton épuré	2 parties.
Cire blanche pure	2 —
Gomme laque	2 —
Savon marbré	2 —
Noir de fumée non calcine	1/6

On procédait en faisant d'abord fondre en un vase de cuivre sur charbon de bois le suif et la cire jusqu'à liquéfaction ; puis on y mettait le feu durant trente secondes. Le feu éteint, on ajoutait le savon divisé en petits cubes et l'on remuait avec une spatule de fer ou de verre jusqu'à nouvelle liquéfaction. On allumait une deuxième fois le mélange en faisant réduire, et l'on

mettait la gomme-laque après avoir éteint le feu. Le noir de fumée passait en dernier lieu, et la spatule

LE MERCREDI DES CENDRES.
Lithographie classique au crayon, par Léon Noël, d'après Rochn fils.

jouait, tout en faisant bouillir. On coulait alors dans un moule, et l'on divisait le produit durci en bâtons.

Bien d'autres formules étaient fournies aux praticiens qui, toutes, avaient leur mérite. L'une remplaçait le suif par du savon de suif, la cire blanche par du mastic en larmes, le savon par de la soude pulvérisée. Une autre préconisait la graisse de bœuf fondue en place du savon; une autre ajoutait de la térébenthine de Venise. Toutefois, en dépit des précautions recommandées, l'encre était rarement au point voulu. Tantôt elle était insoluble, et il fallait l'additionner de savon; tantôt elle restait gluante, et il la fallait pousser davantage au feu ; enfin elle était grise, et on la devait pousser au noir. Les bâtons irréprochables devaient être parfaitement sains, unis, sans trous ni bulles d'air; ils se délayaient à l'eau de fontaine, à l'eau filtrée ou distillée.

Restaient les crayons destinés au travail de l'artiste, eux aussi, extrêmement délicats à produire parfaits. Ils se fabriquaient le plus souvent comme l'encre, de deux ou trois façons différentes, mais le savon nécessitait une préparation préalable, une dessiccation au soleil ou sur un feu doux. Voici la formule de la meilleure composition :

Savon marbré	45 parties.
Suif épuré	60 —
Cire vierge	75 —
Gomme laque	30 —
Noir de fumée	15 —

L'amalgame obtenu, et avant le refroidissement, on jetait la pâte dans des moules. Les crayons devaient avoir de 15 à 20 lignes de longueur au maximum. Ils convenaient aux touches de vigueur, ou pour les dessins préparés en vue d'un tirage répété. Les crayons pour

teintes légères se composaient de 200 parties de savon, de 200 parties de cire blanche, de 20 parties de gomme laque et de 15 parties de noir de fumée.

SOLDATS JOUANT AUX DÉS.
Lithographie au crayon, à la plume et au pinceau, par Célestin Nanteuil.

Les vernis et les noirs de fumée usités en lithographie sont de qualité particulière. Le vernis s'obtient de l'huile de lin portée à une haute température et

dégraissée par des tranches de pain qu'on y jette durant l'ébullition (4 livres de pain pour 15 d'huile). Dans l'ancienne pratique, il y avait deux sortes de vernis : celui destiné à l'impression des écritures et qui doit être dense (vernis n° 1); pour l'impression des dessins au crayon, on le pousse au feu et on lui communique un peu plus de consistance (vernis n° 2) La température influe beaucoup sur ces manipulations; plus il fait chaud, plus le vernis doit être dense, et il lui faut donner une cuisson supérieure.

Les noirs de fumée sont obtenus par la combustion de résines; ils ont un avantage sur ceux tirés des os en ce qu'ils se broient plus facilement et sont autrement doux et légers. Ils s'obtiennent en poussant au rouge la marmite qui contient les résines; quand on ne voit plus ni fumée ni vapeurs, la siccation est à son point. Mais on emploie de préférence le noir d'essence de térébenthine brûlée; il est le meilleur pour la composition des encres destinées au tirage des dessins d'art.

Ce sont là d'étranges cuisines, mais les vieux maîtres du xve siècle ont dû de venir jusqu'à nous, dans leurs œuvres merveilleusement conservées, à la manipulation personnelle de leurs couleurs et de leurs vernis. Nos chimies modernes parant à tous les ennuis ont singulièrement amoindri les chances de durée. Le renouveau de la lithographie ne nous a point montré encore son infériorité matérielle sur les travaux anciens; il convient d'attendre les résultats. D'ores et déjà, un fait reste acquis : c'est combien les ouvriers de la presse ont gagné depuis deux ou trois ans. Les preuves en seraient les œuvres exposées aux Salons dans ces der-

niers temps, lesquelles témoignent d'une science et d'une habileté indéniables.

*Technique des divers dessins sur pierre ;
crayon, plume, tampon, lavis, estompe, etc., etc.*

L'usage des reports a, de notre temps, considérablement diminué les chances mauvaises en lithographie ; l'artiste aujourd'hui dessine sur un papier, et son œuvre transportée sur la planche par un procédé commode est soumise à moins d'aléas. Durant la première période de cet art, la pratique nécessitait une promenade toujours délicate de la pierre à travers divers ateliers; et quelles précautions qu'on sût prendre, les accidents se produisaient assez nombreux dans les manipulations. Le pis était qu'on ne les constatait jamais tout de suite; ils se révélaient au tirage et forçaient à des reprises pénibles, toujours médiocres, dont le dessin souffrait infiniment.

Apportée sur un crochet chez le dessinateur, la pierre était placée en pupitre sur une table résistante. Il s'agissait alors de la garder de mille choses perverses : le tact des doigts, les pellicules tombant des cheveux, les bullettes de salive échappées aux bouches mal closes. Voilà qui paraît en vérité bien terre à terre et peu glorieux eu égard aux résultats à atteindre ! Force était donc, aussitôt l'installation faite, de recouvrir la surface d'un papier immaculé, qu'on enlevait seulement au moment opportun et qu'on remettait à

chaque interruption. Puis il fallait reconnaître le grain de la pierre, savoir s'il convenait à l'œuvre projetée, si le format laissait dans le pourtour une marge d'au moins trois ou quatre centimètres. Avant que de rien entreprendre, le dessinateur promenait à la surface de la pierre un blaireau très sec pour enlever les poussières ou les portioncules graisseuses qui s'y collaient. Ceci fait, et suivant leur tempérament, les artistes commençaient la besogne; certains, plus sûrs d'eux-mêmes, y allaient de bon cœur, sans calque, jetant leur idée sur la pierre comme autrefois Callot sur le cuivre; d'autres avaient étudié leur sujet par avance et le transportaient par un décalque à la sanguine extrêmement léger, afin de ne pas gêner par un trait puissant les tracés ultérieurs au crayon gras.

Que l'on ne soit pas myope surtout! La myopie contraint l'artiste à rapprocher le visage de la pierre, son haleine faisant office de dissolvant, amollit le savon que contient le crayon et graisse la surface. Il s'ensuit au tirage des taches imprévues, des auréoles cernées de l'effet le plus désagréable. Un des imprimeurs lithographes d'Engelmann se piquait de déterminer à la première inspection d'un dessin si l'auteur avait une vue normale ou non. Autre ennui! si l'on dessine près d'un poêle trop chauffé, dans une atmosphère lourde et humide, si la main porte directement et communique sa température à la pierre, il y a des chances pour être forcé de tout recommencer. L'artiste avisé garde sa pierre par le moyen d'un sous-main en bois portant sur des tasseaux et laissant au crayon la place libre.

Telle fut à l'origine et telle est encore la tactique

VIEUX SOLDAT.
Lithographie à la plume, par Charlet, exécutée à l'occasion de la mort de l'Empereur.

ordinaire du crayon; mais les artistes ne s'en tenaient point toujours à ces moyens. Pour renforcer les noirs

de certaines étoffes, quelques-uns adjoignaient le pinceau au crayon gras. Pour cela, ils délayaient dans un godet d'eau pure un bâton d'encre dont nous avons eu occasion de parler, et ils l'employaient comme sur le papier en lavant à larges touches. Excellente dans les vigueurs de paysage, pour les soies ou les velours, l'encre ne s'employait guère dans les contours des figures; on se contentait d'en souligner la prunelle des yeux, le col des habits, le soyeux des chapeaux ou l'éclat des chaussures. Ce noir permettait d'ailleurs les reprises au grattoir employées par Daumier, Gavarni ou Célestin Nanteuil. Le grattoir donnait de jolis effets de lumière dans les paysages de soir, les levers de lune ou les couchers de soleil. Devéria en jouait excellemment en ses vignettes romantiques.

Le dessin à la plume obligeait à diverses préparations. D'abord la confection des becs que les artistes taillaient eux-mêmes dans une lamelle d'acier préalablement détrempée aux acides. D'autres prenaient tout bonnement un pinceau de martre très fin et en traçaient à la mode chinoise les traits de leur esquisse. Le pinceau avait une supériorité : il n'était point force alors de faire subir un lavage spécial à la pierre pour éviter l'élargissement du tracé. Les artistes s'en servaient de préférence à la plume.

En général, les dessinateurs d'art, ceux que l'idée amuse plus que le procédé, tous les maîtres adonnés à la lithographie répugnent aux manipulations savantes et compliquées. Ceci explique pourquoi tous les procédés au tampon, au lavis, à l'estompe, obligeant l'artiste à des opérations délicates, lassèrent très vite la plupart

d'entre eux. Engelmann avait trouvé un emploi du

JEUNE FEMME ASSISE PRÈS D'UN ARBRE.
Croquis à la plume et à l'encre sur pierre, par Charlet, en 1828. (Planche inachevée.)

tampon pour la mise au point de certaines surfaces

unies ; ses recettes avaient été publiées comme celles de Senefelder sur le lavis lithographique[1]. Malheureusement, les applications plutôt manuelles de ces moyens empêchèrent leur diffusion.

On tenta vers 1835 de lancer un procédé dit à la manière noire, lequel s'inspirait de la manière noire anglaise exécutée sur cuivre. Au lieu de chercher des noirs sur la planche, M. Tudot, l'inventeur du moyen, partait d'une couche noire uniformément étendue sur la pierre et, par l'aide d'un outil spécial, il enlevait la teinte lithographique aux endroits destinés à paraître clairs. Ceci différait absolument des anciennes recettes adoptées par Senefelder et quelquefois employées par Devéria, Roqueplan ou Paul Huet, c'est-à-dire l'emploi direct du pinceau ou du tampon avec les *couvertes*. Somme toute, le secret de M. Tudot produisait d'assez bonnes épreuves grises, surtout quand les pierres, suffisamment préparées, laissaient au tirage les valeurs de l'original. Tout de suite, Achille Devéria, grand chercheur de nouveautés, se mit à la besogne et exécuta des modèles; on y vit venir aussi Charles Grenier et Isabey. Mais il était écrit que le crayon resterait le maître. En dépit d'une autre facilité fournie par l'aquatinte, c'est-à-dire la possibilité constante de revenir sur une erreur de dessin, de *se repentir*, on ne poussa point le procédé et il ne fut admis que par

1. Senefelder, à peine installé boulevard Bonne-Nouvelle, au sortir de la rue Servandoni, publia : l'*Aquatinte lithographique ou manière de reproduire des dessins faits au pinceau, dédié à M. le comte de Forbin.* Paris, 1824, in-4°. Il donne dans sa préface une foule d'explications ; ses planches sont bonnes, mais fort nuageuses.

tolérance. Peut-être la raison doit-elle être cherchée

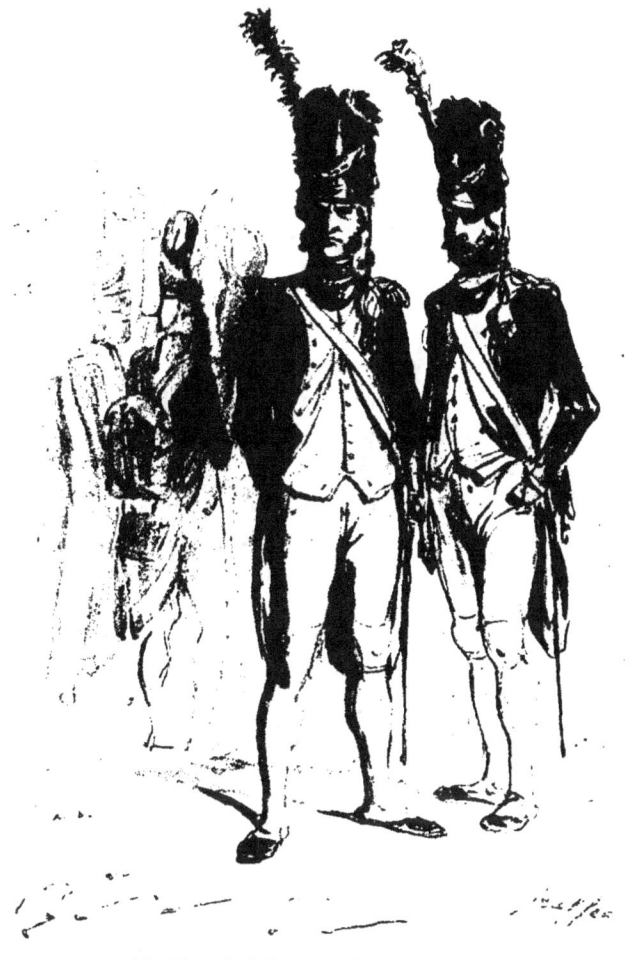

ESSAI DE LAVIS AU PINCEAU SUR PIERRE.
Lithographie par Raffet, chez Bry, en 1842.

dans l'aspect un peu neigeux et terne dont les paysages s'imprégnaient; et puis la figure n'y gardait pas ses qualités brillantes de la chair; elle s'énervait de tons neutres et lourdauds que pas une femme n'eût admis. En résumé, tous ces moyens à côté, qu'ils fussent d'une façon ou de l'autre, lavis d'Orschwiler, photographies sur pierre même, ou manières noires de Tudot, disparurent devant le simple dessin au crayon, autrement artistique et résolu, doux à conduire et éloquent dans ses rendus.

Et, puisque nous avons nommé la photographie sur pierre, disons que son inventeur, Poitevin, avait imaginé de transporter sur pierre l'épreuve photographique obtenue sur platine. Ce procédé laissait perdre beaucoup de demi-teintes aux lavages. Asser et Osborne eurent l'idée de faire un report de cette épreuve qu'on tirait sur un papier chromaté, qu'on encrait, et qu'on transportait ensuite à la presse sur la pierre. La pression forçait l'encre à se déposer à la surface de la pierre, et on était alors en présence d'une lithographie ordinaire, traitée par les mêmes moyens que celle obtenue au crayon ou à l'encre. La maison Lemercier a publié nombre de planches photolithographiques, mais leur prix de revient leur a fait céder le pas à la phototypie.

Acidulation des pierres.

Le dessin ayant été exécuté sur la pierre par l'un quelconque des moyens indiqués, tout n'est pas dit; il

reste avant la perfection requise pour le tirage une pré-

PAYSAGE EXÉCUTÉ DANS LE PROCÉDÉ EN MANIÈRE NOIRE.
Lithographie par Tudor pour l'Artiste.

paration complémentaire assez délicate dont il faut parler.

Le crayon et l'encre, composés comme nous le disions ci-dessus, renferment une certaine quantité

d'alcali. Si cet alcali demeure, l'encre et le crayon restent solubles à l'eau et souffrent des lavages. En outre, les interstices du grain pierreux ont pu se charger de portioncules graisseuses pendant le travail de l'artiste ; si cette graisse n'est pas éliminée, on court le risque de voir les parties de la surface non touchées par le crayon retenir l'encre et se comporter comme le dessin lui-même. D'où les salissures des fonds, les taches noires aux endroits clairs et souvent un travail à reprendre de point en point.

Pour parer à ces inconvénients, on acidule la pierre en la lavant d'une solution d'acide nitrique et d'eau à 2 degrés au-dessus de zéro. On la place sur la table en ayant soin de laisser une inclinaison et de maintenir en bas les parties les plus chargées de travaux. Supposez un portrait par exemple, la tête traitée plus finement sera en haut, pour que la solution versée au moyen de l'arrosoir se déverse facilement et aille s'arrêter un instant de plus aux habits poussés en noir. On projette l'eau en nappe pendant environ une minute. S'il arrivait que les marges eussent été salies par le contact des doigts, on poncerait la tache en se servant de l'eau acidulée.

L'opération terminée, on passe de l'eau pure pour chasser l'acide, et, quand l'eau s'est écoulée, on gomme, et on laisse sécher la gomme additionnée de sucre candi pour éviter les craquelures.

Les dessins à l'encre obtenus par le pinceau, la plume ou l'aquatinte (procédé Tudot) s'acidulent par une solution d'acide nitrique à 3 degrés au-dessus de zéro.

Tout est de surprises en ces recettes empiriques, tatillonnes, où la chimie scientifique ne fera son apparition que bien plus tard. Ainsi la gomme préservatrice employée dans les chaleurs de l'été peut, si on ne la surveille pas, devenir elle-même un acide en s'aigrissant et communiquer au dessin une préparation inattendue. Les Allemands lui substituaient un suc d'oignons conservés dans l'alcool.

En général, lorsque les anciens imprimeurs se trouvaient en présence d'un dessin de valeur, légèrement et coquettement tracé, ils ajoutaient dans un demi-litre d'eau acidulée à 3 degrés au-dessus de zéro un autre demi-litre de gomme arabique dissoute; on agitait les deux matières afin de les mélanger, et l'on agissait plus sûrement sans autant redouter les mécomptes.

L'Impression, les Presses.

Lorsque le comte de Lasteyrie introduisit la lithographie en France, il apportait de Munich des presses assez primitives, dites *à levier*, suffisantes pour les impressions d'écritures et de lettres autographiées. Malheureusement, ces instruments, assez rapides, ne donnaient qu'une frappe inégale, et les dessins tirés par ce moyen souffraient de mille inconvénients. Depuis, on perfectionna le système en s'inspirant des machines usitées pour les tailles-douces, et la presse *à tiroir*, dite *à moulinet* à cause de la roue motrice, fut universellement admise.

Elle se présente sous la forme d'un établi à claire-voie soutenu par quatre pieds ancrés sur des patins résistants. Un chariot mobile, installé entre deux traverses, est actionné par une courroie enroulée sur l'arbre. Le moulinet (ou la roue) est fixé à l'arbre; l'ouvrier, tirant les branches du moulinet à lui, enroule la courroie, et le chariot, chargé de la pierre et recouvert du châssis, va recevoir la pression que lui communique une pédale sur laquelle l'ouvrier met le pied. Cette pédale actionne une crémaillère qui met en jeu la barre dite *de pression* assujettie au *collier* par une bride en fer. Après chaque opération, le chariot, sollicité en arrière par un contrepoids, vient reprendre sa place et l'ouvrier a loisir alors de recommencer les lavages et l'encrage nécessaires.

Diverses autres presses ont été inventées, une entre autres à engrenage, destinée à soulager l'ouvrier tireur, qui n'a plus alors à appuyer sur la pédale; une simple roue à crans mue par une manivelle supplée à tout. Néanmoins, on releva dans la pratique assez de maldonnes pour que la presse à moulinet gardât le pas. C'est encore elle, un peu perfectionnée, que les imprimeurs d'art préfèrent pour les besognes soignées. Elle est d'un maniement plus long, et les épreuves tirées sur elles reviennent à un prix supérieur, mais elle est moins machine au sens défavorable du mot; l'ouvrier habile a plus moyen de faire valoir son adresse et son jugement. En outre, la pression communiquée par la pédale étant moins brutale, on a toute facilité de hausser ou de baisser les accentuations à son gré.

Outre ce meuble premier et indispensable, l'im-

primeur lithographe a tout auprès la table servant à poser la pierre sur laquelle le rouleau à encre se vient charger. Le dessous de cette table est un petit buffet où l'on range le noir et le vernis mélangés ; un flacon d'essence de térébenthine pour parer aux accrocs et effa-

RAFFET LITHOGRAPHIANT SUR PIERRE.
Lithographie de Bry, d'après un dessin de Théodose Burette.

cer le dessin ; un flacon d'acide nitrique ; une petite bouteille de gomme arabique dissoute dans l'eau et tamisée.

Les rouleaux destinés à l'encrage sont fabriqués de bois dense et sont terminés par deux moyeux qu'on ajuste à des poignées dans lesquelles ils roulent facilement. Ils sont revêtus de flanelle et sont recouverts

de peau de veau, la chair en dedans et touchant à la flanelle. Avant que de servir aux travaux artistiques, ces rouleaux subissent un stage dans les ateliers d'écriture. Lorsqu'ils ont servi, on les débarrasse de l'encre et on les fait sécher sur une planche forée où ils se plantent comme les fiches d'un jeu de solitaire.

Restent les godets d'eau pure, les éponges, les torchons et beaucoup d'autres ustensiles dont l'énumération pourrait paraître oiseuse. Il suffit de dire les choses essentielles.

Un bon ouvrier imprimeur produit environ quatrevingts épreuves par jour avec la presse à moulinet; aussi, malgré les transformations apportées par les presses à vapeur, les artistes s'en tiennent-ils encore au vieil instrument, comme on en est resté, pour l'impression des livres de bibliophiles, aux outils de Gutenberg, tout primitifs et tout simples.

Le Tirage.

L'impression d'une planche lithographique exige une multitude de soins, de petits travaux menus et délicats qui constituent un art véritable. L'ouvrier qu'on en charge doit justifier de qualités morales et physiques dont bien peu d'artisans sont doués; la routine ordinaire, possible et suffisante en beaucoup de cas, est ici le pire défaut. Nerveuse et fantasque, soumise à mille accidents inattendus, la pierre lithographique a besoin d'être traitée en coquette, tenue sévè-

rement et reprise dans ses écarts. Tout praticien ordinaire, capable de tirer convenablement des épreuves sur une planche sans défauts, hardie de dessin et de pierre excellente, restera désemparé au moindre accroc. Or ces accrocs sont nombreux, ils tombent à l'improviste, et l'ouvrier qui les surmonte est autre chose qu'un manœuvre.

La pierre ayant été acidulée, puis gommée comme nous l'avons dit, est remise au tireur, qui la place sur le chariot de la presse et la cale. Une fois l'aplomb vérifié, il ajuste le râteau et dispose le châssis. Ce châssis est garni de sa peau de veau, la chair en dessus, tendue au plus possible par des vis, arrangée pour approcher de la pierre à une distance de quelques centimètres sans la toucher. L'énergie de pression se détermine par le porte-râteau, qu'on abaisse de façon à faire porter les biseaux du râteau sur le bord de la pierre sans contact avec les parties dessinées. Suivant qu'il en est besoin, on ajoute ou on retranche à la pression par un régulateur logé sous la culasse du porte-râteau.

La pierre attend maintenant son encrage, opération délicate d'où va dépendre le succès. Et, d'abord, l'ouvrier prépare son encre en mélangeant du vernis à l'encre d'impression, au moyen d'un couteau, sur la palette dite palette au noir. L'amalgame une fois obtenu, il charge au couteau la surface du cylindre destiné à encrer la planche; puis il roule celui-ci sur la palette, afin d'obtenir un enduit parfaitement homogène, ni cotonneux ni collant.

Reste à enlever la gomme préservatrice ; l'opération

s'en fait avec une éponge, très fine et très propre, trempée dans une eau filtrée et parfaitement pure. Puis, le dessin apparaissant mouillé encore, on prend une autre éponge, imbibée de térébenthine, que l'on promène sur le dessin en évitant d'appuyer et de laisser trace du crayon. Il se produit cette particularité alors que la pierre semble effacée et détruite; il ne subsiste sur la surface que de rares et nuageux grainetis à peine sensibles. Pour terminer, l'ouvrier sème sur le dessin disparu quelques gouttes d'eau ; il repasse une troisième éponge à peine humectée, et il prend son rouleau d'encre.

Après un ou deux repassages sur la palette pour uniformiser l'encre et la bien étaler, on vient appuyer le rouleau sur la pierre de haut en bas, de droite à gauche, uniformément, sans pression trop forte. Aussitôt les parties graissées par le crayon lithographique accrochent l'encre, et le dessin effacé reprend ses vigueurs noires ; un coup d'éponge à l'eau encore et de nouvelles passes du rouleau, tant qu'à la fin, les valeurs étant revenues, il ne reste qu'à faire jouer la presse.

Une feuille de papier, humectée et destinée à recevoir l'épreuve, est mise à même sur le dessin, celui-ci occupant juste le milieu. Sur le papier, on dispose une autre feuille, une *maculature* sèche choisie, autant que faire se peut, sans grains et sans défauts. Puis le châssis est ramené sur le tout, on abat le porte-râteau, on échelonne sa pression par le *collier*. Le chariot mobile qui transportera la pierre sous la presse a été préalablement réglé dans sa course : il n'ira pas plus

loin que les limites fixées. Pour le faire mouvoir, l'ouvrier met le pied sur la pédale, saisit les branches

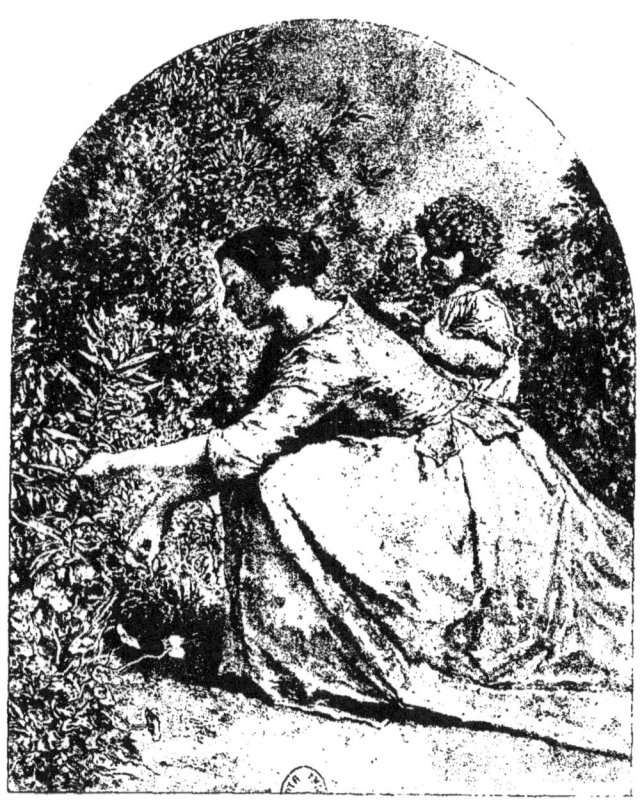

LE JARDIN.
Lithographie d'Aubry-Lecomte, d'après Fauvelet, en 1853. (Tirage clair.)

du moulinet ou de la roue, semblable à celles des haquets. Le chemin parcouru, il relève le pied, ôte le

collier, relève le porte-râteau, le châssis et la maculature, et saisit l'épreuve obtenue par les angles sans brusquerie.

Ceci est l'essai, et cet essai est plein de surprises. On y relève par ici des manques, par endroits des empâtements ou des lourdeurs. Ce qu'on avait pu juger terne et gris sur la pierre encrée est devenu, sans raison, un cloaque boueux et informe d'un effet déplorable. La tactique est tout indiquée à qui sait son métier ; le caractère fantasque d'une pierre se corrige et se redresse, il n'y faut que de l'habileté et du savoir-faire. Sur les endroits lourds, l'ouvrier passera désormais le rouleau plus lestement, évitera les contacts trop serrés, il appuiera davantage sur les autres. A la quatrième ou cinquième épreuve, sa mise en train sera définitive, il aura remédié aux fautes. Pénétrant le sentiment de l'artiste, il réservera les vigueurs d'encrage pour les plans du premier rang, les timidités pour les fonds, les clartés sur les figures éclairées. En ces besognes serrées et pointilleuses, l'ouvrier n'est plus le praticien banal, il fait montre de science, il s'élève dans la hiérarchie. Gavarni disait d'un de ces hommes : « Il a bien plus d'idée que moi, il me trouve des effets auxquels je n'avais pas songé ! » Et, de fait, il en est pour la lithographie comme pour l'impression de nos modernes gravures sur bois ou des eaux-fortes : telle épreuve tirée par un consciencieux n'est plus la même si on la compare à une épreuve de pratique pure.

Les essais de tirage une fois tentés et déclarés satisfaisants, il est bon de ne point exécuter aussitôt le

tirage définitif. Quelques heures passées sous l'enduit gommé communiquent au dessin une souplesse meilleure ; la gomme déposée dans les interstices de la pierre les préserve et les nettoie ; c'est un stage dont l'auteur est le premier à se louer.

Mais, en dépit de tout, combien d'imprévu ! Ces empâtements bourbeux et noirâtres causés par la faiblesse de l'encre, par l'acidulation trop faible, par un rouleau d'encrage pelucheux, par un corps gras tombé à l'improviste sur la pierre, par un défaut de lavage à l'eau avant le passage du rouleau, ce sont là bien des à-coups dont la pratique courante fait assez bon compte et auxquels elle remédie. Elle pare tout aussi bien aux bavochures produites par la pression exagérée, par des plis dans la maculature ou le peu de tension du châssis. Mais si l'eau jetée par les doigts de l'ouvrier s'est imprégnée de sueur, si elle n'est point d'une pureté absolue, voilà, au beau milieu d'un visage ou dans une étoffe sombre, un trou blanc, quasiment impossible à reprendre, parce que les retouches au crayon ne retrouvent jamais la teinte voisine. Une tache de graisse est pire encore ; il faut effacer la tache, refaire le dessin, le plus souvent sans retrouver ce qu'on a perdu. Enfin, les édentés, les vieillards, toutes les personnes dont la bouche retient mal la salive, sont un fléau pour les lithographes. Un éternuement sur une pierre, et voilà vous ne sauriez croire quel étrange feu d'artifice au beau milieu d'un dessin, très long à éteindre, presque impossible à reprendre. Je ne parle pas de ces pâleurs fortuites subitement constatées sur un dessin ayant fourni nombre d'épreuves écrites et puissantes ; ce sont

des acidulations mal dosées qui ont brûlé les vigueurs, et le corps gras s'est dissout au point de ne plus conserver d'affinité pour l'encre.

Ces déceptions sont moins à redouter dans le tirage des lithographies à la plume exécutées au trait. Aussi confie-t-on plus volontiers les travaux de ce genre à des ouvriers de second ordre. D'ailleurs, l'impression s'en fait au moyen d'une encre plus adhérente dont la formule comporte une addition de vernis plus dense que l'amalgame ordinaire réservé au tirage du dessin au crayon.

Transports sur pierre.

Dès le principe, on eut l'idée de faire servir aux reports sur pierre les épreuves de gravure au burin. Senefelder fut un des premiers à tenter l'aventure ; mais on se heurta à des difficultés insurmontables. L'encre de l'impression ancienne, desséchée par le temps, ne put servir ; on eut beau essayer le détrempage en plongeant les estampes dans un bain de térébenthine et les appliquer ensuite sur des pierres préalablement chauffées en les foulant au verso d'un rouleau de flanelle, on n'obtint aucun résultat satisfaisant. L'encre reportée n'adhérait pas et, à la moindre acidulation, cédait et disparaissait.

En revanche, les épreuves lithographiques récemment tirées fournirent un moyen pratique de multiplier les pierres dans les cas d'impressions à grand nombre et très rapides. On s'y prit de cette sorte :

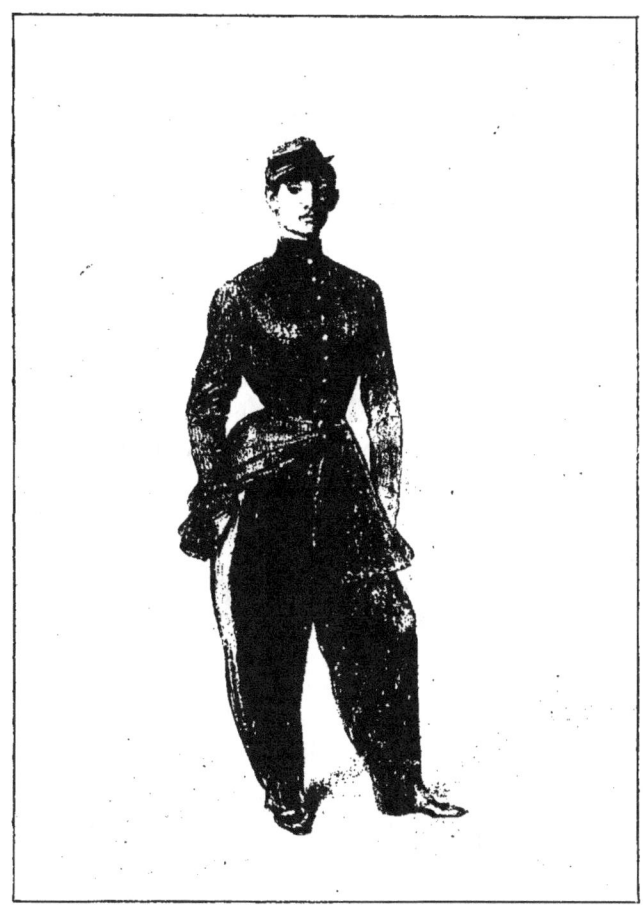

PORTRAIT D'AUGUSTE RAFFET FILS.
Lithographié dans le procédé Bry, par Raffet, en 1857. (Papier de report.)

Une fois l'épreuve satisfaisante obtenue sur la

pierre mère et les mises en train définitivement arrêtées, on prenait une feuille de papier plus mince, traitée à l'alun, et on tirait une épreuve. Tout aussitôt on plongeait le papier dans un bassin rempli d'eau, le tracé en dessus, jusqu'à complète saturation. Alors on le retirait, on le laissait égoutter deux ou trois minutes, et on l'appliquait sur une pierre de Solenhofen grenue, auparavant lavée à la térébenthine et portée à une température de 30 à 35 degrés. Armé d'une roulette à poignée couverte d'un drap très fin, l'ouvrier passait et repassait légèrement en évitant les solutions de continuité. Le report étant écrit, on abandonnait la pierre pendant une journée, puis on l'acidulait, on l'enduisait de gomme, et, sans attendre la dessiccation complète, on la lavait et on l'encrait pour le tirage des essais. Lorsque ceux-ci n'exigeaient point de retouches, on réappliquait une couche de gomme et on laissait reposer pendant douze ou quinze heures avant le travail définitif. Par ce moyen, un nombre illimité de pierres représentant le tout pareil dessin pouvaient passer sous les presses; *la Caricature, le Charivari,* et en général les périodiques forcés à une publication rapide, usèrent du moyen; il a été conservé jusqu'à nous.

Dans l'instant, les artistes ne sont plus astreints au dessin pénible et délicat sur la pierre elle-même. Ils opèrent sur un papier au moyen de crayons spéciaux, et leur œuvre est reportée comme l'étaient les épreuves dont nous parlions. M. Fantin-Latour use de ce moyen pour les lithographies si remarquées exposées par lui aux derniers Salons. Raffet et d'autres l'avaient em-

ployé, et cela se faisait couramment pour les écritures. Il est rare cependant que les reports ne nécessitent des raccords et quelques retouches; aussi les besognes de reproduction, les traductions d'un tableau, obligées à un mot à mot serré et précis, gagnent-elles au dessin direct sur la matière elle-même.

Le papier nécessaire à ces reports subit une préparation qui permet d'isoler le dessin lors de l'opération. Dans le milieu de ce siècle, les dessinateurs lithographes s'en servaient peu ; mais quand ils y avaient recours, ils usaient d'un papier sur lequel on appliquait à la queue de morue un peu de la mixtion suivante :

> Colle de Flandre.......... 1/4 de partie.
> Colle de peau de lapin...... 2 parties.
> Teinture de graine d'Avignon.. 1/8 de partie.
> Colle forte pulvérisée........ 1/4 de partie.

on donnait deux couches, on lissait le papier et on dessinait avec un crayon de savon, de suif et de cire blanche. Le report se faisait sur pierre grainée, au moyen de la presse.

Le papier aujourd'hui employé pour cette opération est lavé de colle de pâte ou de gélatine.

Les Papiers.

Nous voici plus en situation d'apprécier les anciens papiers employés par les imprimeurs lithographes du milieu du siècle. Nous savons à présent que la plupart

de ces matières courantes fabriquées à Angoulême ou à Anonnay renfermaient en eux certains germes mauvais. La plupart des épreuves tirées en France sous le règne de Louis-Philippe apparaissent comme chiffonneuses, molles et piquées çà et là de taches vilaines. Seuls les tirages soignés obtenus sur véritable chine se sont gardés de maculatures. Les amateurs de lithographies portent de préférence leur attention sur ces épreuves de choix, dont tout au plus le papier de marge a souffert; d'ailleurs, on le peut changer sans nuire à la pièce.

Le chine vrai ou faux, — car on fabriquait déjà des contrefaçons en Angleterre et en France, — fut dès le principe très recherché par les imprimeurs. Sa finesse et son adhérence surtout permettaient aux moindres valeurs d'un dessin de s'écrire franchement, quand les papiers plus épais laissaient parfois échapper les demi-teintes. On le choisissait de couleur jaune gris, plutôt gris, en proscrivant les feuilles pelucheuses ou tarées de menus grains. Pour la préparation au tirage, le chine se traitait à la façon des autres papiers; mais comme son prix fort élevé ne permettait point son emploi à toutes marges, on enduisait le verso d'un apprêt destiné au collage ultérieur sur une feuille ordinaire.

Le mouillage des feuilles collées ou non se fait de la façon la plus simple. On en trempe une dans un baquet plein d'eau pure et on la place sur d'autres au nombre de 12 à 15, en la recouvrant de 15 autres sèches. Celle qui est mouillée communiquera lentement l'humidité aux autres et les rendra souples et

malléables sans les plisser, eu égard au poids des feuilles superposées. Si le papier est collé et partant moins susceptible de s'imbiber au contact, on diminue le nombre de feuilles intercalaires : au lieu de 15, on en met 6 ou 8. Le papier de Chine portant une colle au verso ne peut être traité de la même façon ; on le fait sécher sur des cordes, et, le séchage obtenu, on le place par carrés entre les feuilles mouillées de papier commun. Après une heure de cette préparation, il est bon pour le tirage.

A l'origine de la lithographie, les fabricants de papier tentèrent mille moyens. Lasteyrie se servait parfois de pâtes de paille d'une infinie perfection. Malheureusement les prix de revient et certaines constatations nuisirent à la diffusion de cette matière. Puis il y eut M. Laforest, qui parodia le chine en utilisant la chenevotte et en fabriqua des feuilles dont le plus grand défaut était l'éclatante blancheur. Mais le fournisseur attitré des papiers lithographiques fut très longtemps M. Desgranges, habitant les Vosges ; il rivalisait avec les Montgolfier et les fabriques d'Angoulême, et ses produits contenaient moins que tous les autres d'alun et de colle, si préjudiciables aux tirages artistiques. Les vieux praticiens avaient une méthode empirique et naïve de juger le papier : ils le mouillaient à la langue. Si quelque adhérence se constatait, ils le savaient chargé d'alun et trop encollé; c'était par avance la certitude que les dessins au crayon y perdraient la moitié de leur éclat. Les consciencieux, — tous ne le furent pas, — le rejetaient sans merci.

Conservation des dessins lithographiques.

Au temps où les éditeurs consentaient encore à emmagasiner ces clichés encombrants, on eut recours à divers moyens pour garder de tous accidents les pierres lithographiques dessinées. Très dernièrement, notre excellent ami, M. Gaston Marquiset, député de la Haute-Saône, retrouvait une pierre autrefois exécutée par Mouilleron d'après le tableau de Jean Gigoux, représentant la *Mort de Léonard de Vinci*. Il y avait plus de trente ans que les premiers tirages avaient été faits, et cependant, lors du récent passage sous la presse, le dessin n'avait à peu près pas souffert. Nous possédons une épreuve de ces derniers essais, tout aussi savoureuse, aussi douce que les premières.

Les imprimeurs avaient donc découvert un moyen commode et assuré de mettre en conservation les planches momentanément inutilisées, et ce moyen parait à des inconvénients considérables. D'abord, avant de le connaître, il était force de grossir les tirages, même sans espoir de les écouler, dans le cas de commandes ultérieures. Les épreuves ainsi obtenues, empaquetées et mises en magasin, se piquaient et se détruisaient peu à peu. C'était une mise de fonds considérable, le plus souvent improductive; et l'on comparait volontiers à ces aléas les planches de cuivre en taille-douce, plus maniables, conservées indéfiniment et toujours prêtes lorsqu'il en était besoin. Vers 1825, plusieurs

chimistes donnèrent la formule d'une encre de conservation ; la meilleure se composait de suif épuré (1 once), de savon de Marseille (3 onces) et de cire vierge pure (4 onces). En faisant fondre l'une après l'autre ces trois substances en un pot de terre sur un feu de charbon de bois très doux, on obtenait un mélange où l'on jetait ensuite du noir de fumée tiré de résines. A froid, cette encre ressemblait à une pâte molle et friable.

La planche ayant fourni son tirage et devant être mise en conserve, on prenait de cette encre sur la palette et on y ajoutait de la térébenthine, ensuite on l'appliquait au couteau sur un rouleau spécial. Alors l'ouvrier traitait la pierre comme pour un tirage : lavage à l'eau, à la térébenthine ensuite, et, finalement il passait le rouleau enduit du conservateur. Après quelques heures de repos, on couvrait le tout d'une couche de gomme additionnée de sucre candi pour éviter les craquelures, et on logeait la pierre à la cave, loin des murs salpêtrés ou des tuyaux chargés de nitrate de potasse.

Chromolithographie.

D'après ce que nous avons dit déjà, le procédé chromolithographique nécessite une série de travaux toujours abandonnés à des praticiens. Les couleurs différentes ne pouvant s'obtenir d'un seul coup, il est force de décomposer l'aquarelle originale en autant de dessins différents qu'il y a de tons dans le modèle. Ces dessins ou ces calques, d'une précision méticuleuse, sont reportés chacun sur une pierre et encrés ensuite séparé-

ment. Le tirage comporte une extrême précision ; il faut, en effet, que la feuille de papier ramenée plusieurs fois sous la presse livre sans écart la place destinée à telle ou telle coloration. Le répérage parfait est surtout nécessaire dans les figures, où la plus minime déviation écrirait des taches malencontreuses.

Il n'est donc point rare qu'une miniature comme celles de Fouquet, par exemple, exige huit ou dix pierres diverses ; encore en faudrait-il bien davantage si la pratique moderne n'avait imaginé de superposer les teintes et de produire ainsi les tons dérivés. La pierre de bleu mordant sur le tirage jaune précédemment obtenu donne un vert, et ainsi de suite. Malheureusement, et c'est le grand reproche qu'on lui fait, la chromolithographie traduit bien rarement les tonalités vraies du modèle ; elle les exagère ou les amoindrit, jamais le mariage de deux encres grasses ne peut déterminer une combinaison aussi définitive ni aussi limpide que celle de couleurs à l'eau. En plus, la palette, fatalement limitée à un jeu restreint, s'abîme en des à peu près lourds et misérables, si elle se mesure aux mille subtilités de la peinture à l'huile. Les meilleures planches de la Société Arundel rapprochées des originaux paraissent un pastiche très lointain, très bégayant. Au contraire, la chromolithographie s'attaque-t-elle à des objets inanimés, aux lettres des missels, aux peintures à teintes plates des faïences ; elle est bien près de la perfection.

Voici dans leurs successions les manipulations obligées en vue de reproduire en dix ou douze teintes une aquarelle assez poussée. Notre exemple est juste-

ment celui que les chromistes Michel et Nicolas Hanhart de Mulhouse, établis à Londres, avaient présenté à Napoléon III.

Le dessin original fort précis représentait un nid dans un trou de mousse avec, auprès, une branche de pommier en fleurs. La suite des opérations comportait :

1º L'esquisse au trait des herbes, du nid et de la branche ;

2º Le report de cette esquisse sur quinze pierres différentes et sur chacune d'elles le travail au crayon noir au prorata des coloris à fixer, c'est-à-dire que la 2ᵉ pierre, par exemple, destinée aux verts, ne portait que les feuilles de la branche et les gazons ; que la 3ᵉ, destinée aux roses, ne portait que les fleurs du pommier ; que la 4ᵉ, destinée aux tons locaux de renforcement, portait le dessin entier, et ainsi de suite.

Les pierres une fois préparées, le tirage se faisait dans cet ordre :

1º Fond bistre général, avec épargne des tons verts et roses ;

2º Application du vert aux feuilles ;

3º Application du rose aux fleurs ;

4º Teinte locale chaude mise en surcharge de la première et destinée à réchauffer les fonds ;

5º Application de jaune de chrome sur les feuilles vertes pour faire saillir les lumières ;

6º Teinte d'ombre dans les places destinées aux arrière-plans et aux profondeurs du terrain ;

7º Ton général assombri chargé d'éteindre les accentuations criardes ;

8º Rose plus intense sur les fleurs pour le modelé ;

9° Nouvelles ombres transparentes sur les fonds ;

10° Nouvelles teintes chaudes pour piquer les éclats de soleil sur les feuilles et les herbes ;

11° Carmin sur les fleurs ;

12° Tons neutres pour adoucir et égaliser les valeurs ;

13° Massage fourni par une pierre grenue, dont le but est de communiquer au papier écrasé par les tirages la rugosité des papier d'aquarelle. Épreuve définitive.

Les lecteurs que l'album unique des frères Hanhart pourrait intéresser le trouveront au Cabinet des estampes de la Bibliothèque nationale ; on y voit une épreuve de chacune des opérations.

Une chose à noter, c'est que, dans l'hypothèse de tel ou tel ouvrage, la préparation du dessin s'exécute toujours en noir. La tache grasse une fois fixée sur pierre est apte à recevoir les diverses couleurs de la palette. L'affinité ne subsiste qu'entre les corps gras, abstraction faite des polychromies.

D'ordinaire, les tirages de la chromolithographie s'obtiennent sur des papiers à contexture courte et dense. Le japon n'est point favorable à cette impression. Très dernièrement, les épreuves chromiques des objets de la collection Spitzer, produites sur japon, nécessitèrent un cylindrage pour éviter les écaillures et les bosselages. Le papier spécial se fabrique avec des chiffons de toile à voiles et se colle fortement. Un battage particulier lui communique une certaine résistance et le rend incassable. Ce n'est plus que très accidentellement que certains imprimeurs se servent de papier non collé pour leurs chromos, à cause des aléas ;

mais il est juste de reconnaître combien l'autre nuit à la physionomie d'un ouvrage, par l'alliance forcée de deux matières hétérogènes ; c'est beaucoup cet élément étranger et commun qui a gêné le succès de la chromolithographie dans les livres de bibliophiles.

Comme nous le disions plus haut, les lithochromies, autrefois tirées à la presse à bras, passent aujourd'hui sous des presses à vapeur. Le repérage automatique est plus sûr et plus mathématique, et le prix de revient beaucoup moindre. C'est pourquoi nous voyons, pour l'instant, tant d'images chromiques vendues à vil prix qui ne manquent ni d'habileté ni de coquetterie. Les magasins de nouveautés nous inondent de figurines ainsi produites par milliers, dont les rares survivantes, échappées aux mains des enfants, iront quelque jour prendre place dans les collections et seront, pour nos descendants, ce que sont pour nous les aquatintes coloriées de Debucourt, de Sergent-Marceau ou de Levachez.

Les grandes affiches de Chéret et autres se traitent comme les chromos ordinaires ; d'énormes pierres fournissent chacune une couleur et roulent l'une après l'autre sur la presse à vapeur. Le talent de Chéret a considérablement simplifié les tonalités, ce qui réduit les tirages dans une proportion notable. Les rouges, les bleus et les jaunes, habilement superposés, fournissent une gamme très étendue ; même, le plus souvent, chacune de ces couleurs se contente de sa valeur propre, et trois pierres suffisent aux plus étourdissantes combinaisons. Mais la technique de ces travaux, nouvellement réglée par le dessinateur, comporte en général trois impressions : une qui donne les noirs et les con-

tours très sertis et précis, une les rouges vifs, une troisième le fond gradué, comme autrefois pour le papier à dessiner le paysage. Dans ce dernier tirage, les nuances froides sont en haut de l'affiche et les chaudes en bas; si l'affiche est destinée à tirer l'œil davantage encore, on y fait passer un coup de jaune.

Hélas! ces choses charmantes, régal des yeux, sont vouées à une destruction prompte, à cause des papiers réellement extraordinaires sur lesquels on les tire. Certains sont tellement remplis de plâtre que les matières textiles ont peine à le retenir. Ce serait à brève échéance la destruction prévue et inévitable, si les collectionneurs ne réclamaient un tirage spécial sur des feuilles moins éphémères. Les artistes de l'*Estampe originale* ont cherché à combattre ces causes de ruine. Ils se choisissent des papiers à la forme, de pâte résistante, et leurs estampes en couleurs sont assurées de vivre. Ils ont d'ailleurs complètement bouleversé l'économie du procédé; ils font de la lithographie à plusieurs teintes et non plus de la chromolithographie. La nuance est fort appréciable; l'une est travail commercial, l'autre œuvre d'art; celle-là peut se tirer à la machine, celle-ci plus nerveuse, plus capricieuse nécessite une mise en train sévère, un imprimeur habile qui lui donne tous ses soins. Le plus souvent l'auteur opère lui-même, ce qui vaut mieux encore.

FIN.

TABLE DES MATIÈRES

	Pages.
Dédicace	5
Introduction	7

CHAPITRE PREMIER

L'invention de la lithographie : Les Incunables 15

CHAPITRE II

La lithographie en France sous la Restauration, 1818-1830 : La Légende de l'Empire. — Le Moyen Age. — La Caricature et les Scènes de mœurs............ 57

CHAPITRE III

La lithographie sous la monarchie de Juillet, 1830-1848 : Les Caricaturistes politiques. — Les Peintres de mœurs. — Les Portraitistes. — Les Lithographes peintres d'histoire et de voyages. — Les Traducteurs.... 119

CHAPITRE IV

La lithographie sous le second Empire : Les Traducteurs et les Paysagistes. — La « Vieille garde » de la lithographie............................. 182

CHAPITRE V

La lithographie contemporaine en France : Le « Nouveau jeu » 194

CHAPITRE VI

La lithographie a l'étranger : Bavière, Prusse, Autriche, Belgique, Hollande, Angleterre, Italie et Espagne. . . . 212

CHAPITRE VII

La chromolithographie en France et a l'étranger. . . . 235

CHAPITRE VIII

Technique de la lithographie. 249
 Les Pierres. 251
 Les Encres et les Crayons. 257
 Technique des divers dessins sur pierre : crayon, plume, tampon, lavis, estompe, etc 263
 Acidulation des pierres. 270
 L'Impression, les Presses 273
 Le Tirage. 276
 Transports sur pierre. 282
 Les Papiers. 285
 Conservation des dessins lithographiques. 288
 Chromolithographie. 289

www.ingramcontent.com/pod-product-compliance
Lightning Source LLC
Chambersburg PA
CBHW071629220526
45469CB00002B/533